漫畫入門臨摹素材
這本就夠了。

噠噠貓 著

U0080123

漫畫入門臨摹素材
這本就夠了

出　　　　版／楓書坊文化出版社
地　　　　址／新北市板橋區信義路163巷3號10樓
郵 政 劃 撥／19907596　楓書坊文化出版社
網　　　　址／www.maplebook.com.tw
電　　　　話／02-2957-6096
傳　　　　真／02-2957-6435
作　　　　者／噠噠貓
港 澳 經 銷／泛華發行代理有限公司
定　　　　價／320元
初 版 日 期／2021年12月

國家圖書館出版品預行編目資料

漫畫入門臨摹素材 這本就夠了 / 噠噠貓
. -- 初版. -- 新北市：楓書坊文化出版社,
2021.12　面；公分
ISBN 978-986-377-733-5 (平裝)

1. 漫畫　2. 繪畫技法

947.41　　　　　　　　110016861

　　《這本就夠了》漫畫入門系列至今已經出版到第七本了，一直以來它以通俗有趣的講解，精緻流行的畫風吸引了很多忠實的讀者。許多讀者在學習繪畫的過程中，時常因為進步緩慢而苦惱，想畫的畫面無法通過畫筆表達出來，這其實是漫畫學習中非常常見的問題。一旦遇到這種問題，要學會放平心態，多思考，多欣賞好看的作品來提升自己的審美能力，同時多做臨摹練習，慢慢調整以度過瓶頸期。

　　本書從讀者的臨摹需求出發，總結了Q版、少女、少年、古風四種常見的繪畫主題，每個主題下都有五官、髮型、人體、服飾、動態的分塊講解，搭配近2000張的多角度素材展示，讓大家在臨摹中思考總結，從而快速地提高自己的繪畫技能。

　　正確的練習順序應該是看→想→畫。先看線條的走向、處理，然後思考為什麼要這麼畫，最後再下筆。通過這種方式反覆練習，慢慢就能擁有獨立思考的能力，在臨摹之後會有更大的收穫。

　　最後，一定不要害怕下筆！量變總能引起質變，每一位繪畫大師的成功背後都伴隨著大量的練習。不要止於現階段的能力，快拿起筆！一起畫吧！

<div style="text-align: right">噠噠貓</div>

目 錄
Contents

2 章

呆萌的 Q版人物

3章

輕鬆畫出美少女

4章

美男繪畫全攻略

5章 唯美的古風人物

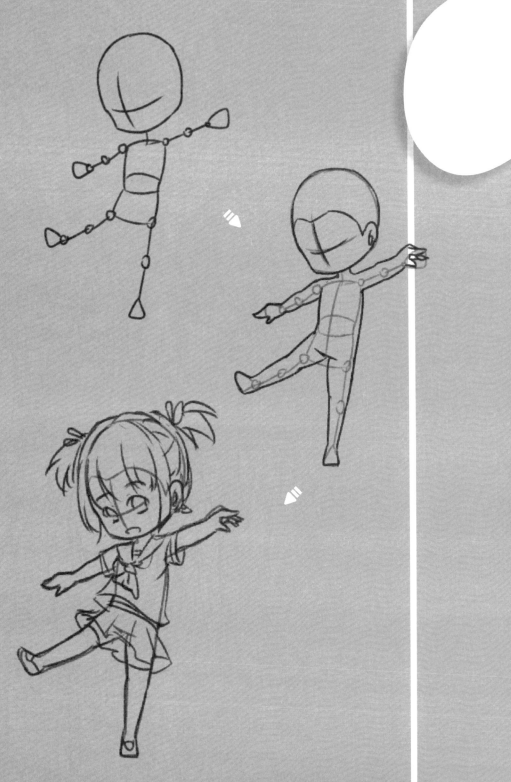

大觸之前！先把繪畫基礎打牢

要想繪製出一個完美的漫畫角色，需要學習的有很多，
繪畫之前先要瞭解繪畫的基礎知識。接下來就讓我們開
始學習，逐步走入繪畫的世界！

從最基礎的素描開始學習

繪畫工具是我們學習漫畫的基礎裝備，不同的工具畫出來的效果會有很大的區別。

1.1.1 選擇合適的繪畫工具

鉛筆

鉛筆的筆觸具有磨砂感，常用來繪製草稿。

美工鋼筆

筆尖出墨均勻，線條粗細較為單一。

馬克筆

馬克筆常用於上色，顏色飽滿鮮亮。

橡皮擦

常用2B型號，用於修改草稿。

針筆

針筆線條均勻，使用方便，常用於速寫景物。

尺子

作為輔助工具，用於繪製規整的線條。

原稿紙

常用於專業漫畫繪製或漫畫的草稿練習。

帶格原稿紙

含出血框、安全框和內框。
吸水耐用，是繪製漫畫的專用紙。

數碼屏幕繪畫

使用平板直接繪畫，用電子工具代替紙筆。

電腦繪畫

除了上述手繪工具外，為滿足更專業的繪製需求也可以使用數位板、電腦軟件等工具。

1.1.2　畫出漂亮的線條

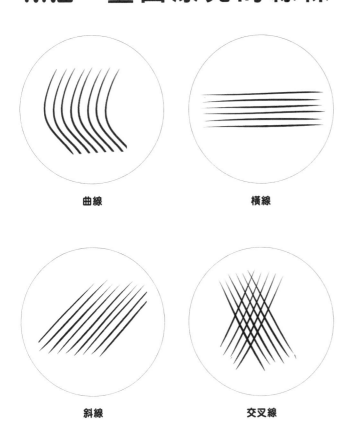

曲線

橫線

斜線

交叉線

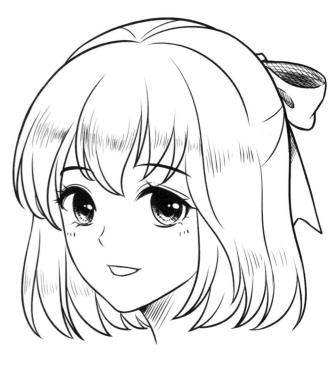

在漫畫中，常使用斜線與交叉線來表現陰影與細節，直線豎排表現頭髮垂墜的質感，曲線則用來表達頭髮的柔軟。

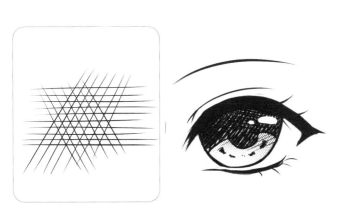

斜線交叉重疊即多個方向的斜線互相交叉排列，適合表現細節的紋理，如服飾的花紋和眼睛細節。

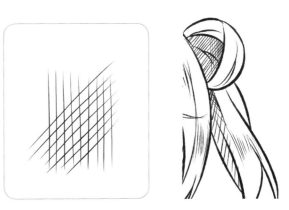

豎線與斜線互相交叉排列形成菱形間隙的排列方式，適合表現頭髮的陰影。

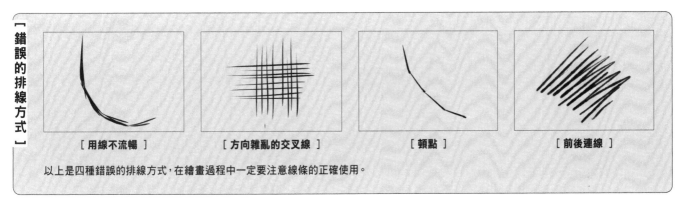

［錯誤的排線方式］

［用線不流暢］　　［方向雜亂的交叉線］　　［頓點］　　［前後連線］

以上是四種錯誤的排線方式，在繪畫過程中一定要注意線條的正確使用。

認識漫畫人物的身體

我們需要繪製各種身材比例的人物，畫好身體的結構比例是重中之重。

1.2.1 漫畫人物的身體結構

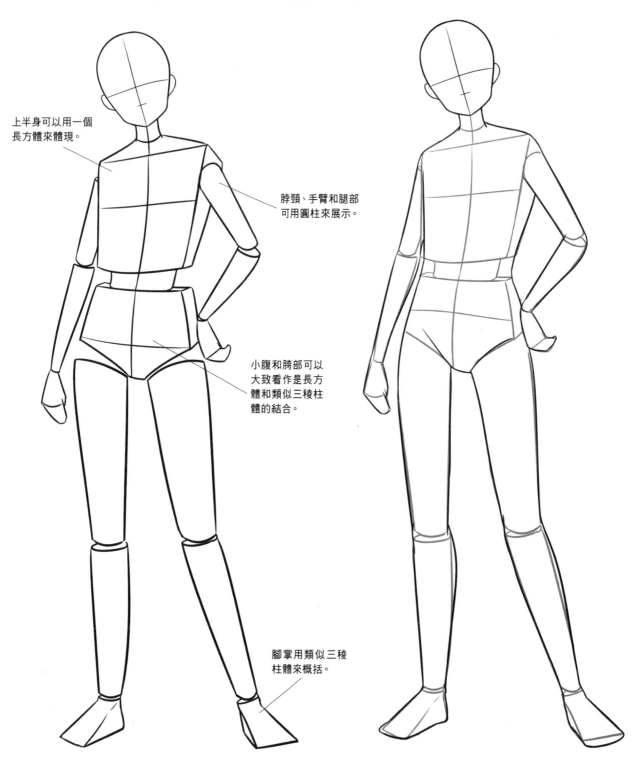

上半身可以用一個長方體來體現。

脖頸、手臂和腿部可用圓柱來展示。

小腹和胯部可以大致看作是長方體和類似三稜柱體的結合。

腳掌用類似三稜柱體來概括。

可將軀幹和四肢理解為圓柱體和長方體的組合。

結合塊面會更好理解關節的穿插和肌肉的形態。

1.2.2 漫畫人物的頭身比

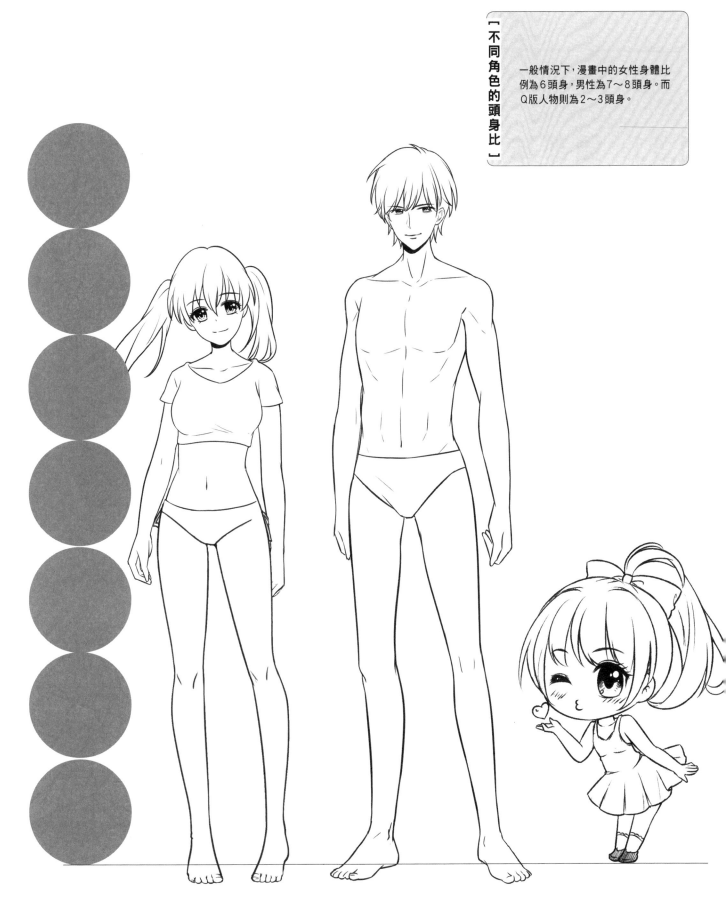

【不同角色的頭身比】

一般情況下，漫畫中的女性身體比例為6頭身，男性為7～8頭身。而Q版人物則為2～3頭身。

頭身比是一種用於確定身體比例的方法。根據頭部的長度，就可以輕鬆確定身體其他部位的長度。

掌握正確的五官比例

在繪製頭部時，掌握正確的五官比例有助於我們更好地表現人物的臉部，下面來看看如何正確控制五官的比例。

1.3.1　頭部結構與三庭五眼

頭頂為球體

顴骨是個略扁的圓柱體。

下巴類似錐體。

如右圖所示，將頭部分成三部分，有助於快速理解頭部結構。

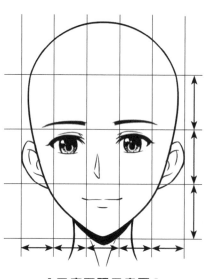

[三庭五眼示意圖]

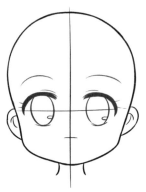

Q版人物的臉型短小而可愛。

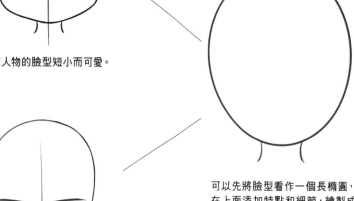

可以先將臉型看作一個長橢圓，在上面添加特點和細節，繪製成不同角色的臉型。

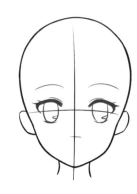

少女的臉型小巧精緻，有一定的弧度。

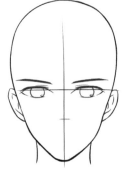

男性人物的臉型線條硬朗，臉型較長。

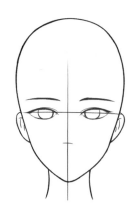

古風人物的臉型較為修長，線條柔和。

1.3.2　使用十字線輕鬆畫臉部

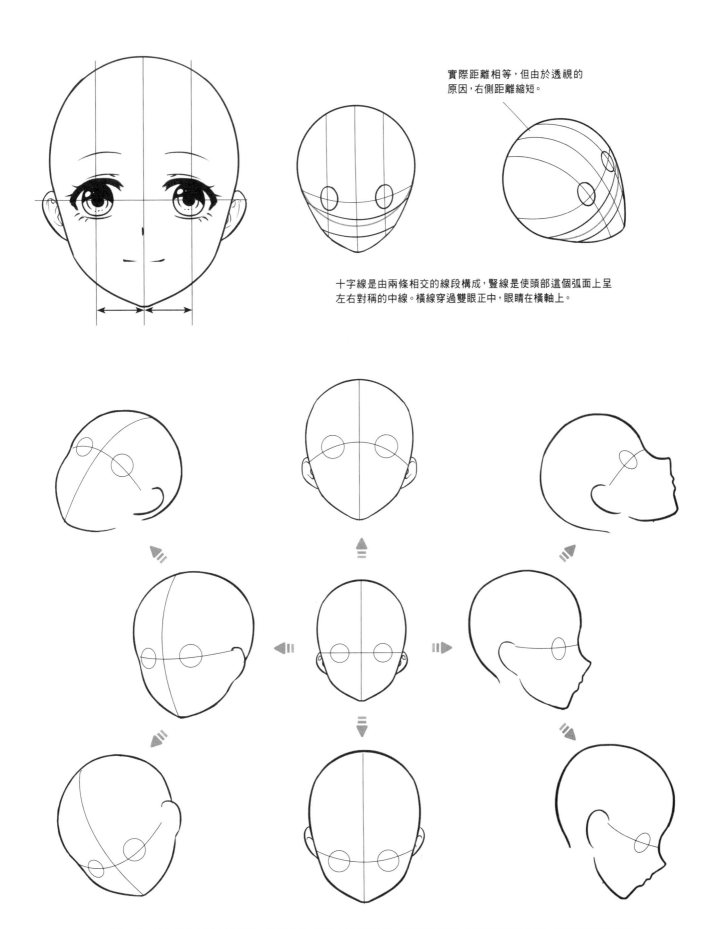

實際距離相等，但由於透視的
原因，右側距離縮短。

十字線是由兩條相交的線段構成，豎線是使頭部這個弧面上呈
左右對稱的中線。橫線穿過雙眼正中，眼睛在橫軸上。

不同角度的頭部，其上的十字線會呈現不一樣的弧度，但五官仍然是以左右對稱來繪製，但因為透視的原因，十字線會產生變形。

1.4 不同風格的人物特徵

不同風格的人物,在五官、服飾上都有明顯的差異,瞭解並掌握這些特點有助於更好地塑造角色。

1.4.1 不同的頭部造型

		眉毛	眼睛	鼻子	嘴
Q版小人		眉毛簡潔,用一條弧線來表現即可。	眼睛又大又圓,睫毛造型簡單。	鼻子一般用點表示。	嘴用一條中間斷開的弧線來表示。
日系少女		眉毛有點寬度,顯得更有質感。	眼睛細節豐富,睫毛濃密。	鼻子用短線表示,與鼻側陰影一起構成一個小三角形。	嘴用兩條弧線表現,用短線來表現嘴唇的厚度。
古風美人		眉毛用線段表現,顯得很真實。	眼睛比較細長,沒有大面積的高光。	鼻子較寫實,表現出鼻孔,鼻梁用較長的直線表示。	唇形明顯,用陰影突出唇彩質感。
美少年		眉毛粗且長。	眼睛狹長。	鼻子長,稜角分明,鼻側陰影面積大。	嘴唇長,在臉部表現為較薄的嘴型。

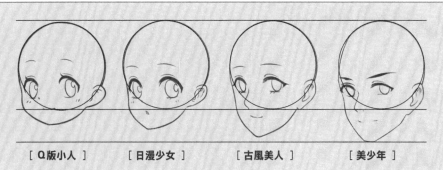

[Q版小人] [日漫少女] [古風美人] [美少年]

Q版小人：下巴最短，臉部呈球狀。
日漫少女：面頰突出，下巴略長。
古風美人：比例偏向於真人，下巴尖且長。
美少年：下巴最長，男性的臉型較前三者都要長。

髮型	髮質
 髮型可愛，造型簡單。	 分塊式頭髮顯得蓬鬆可愛，角度圓滑。
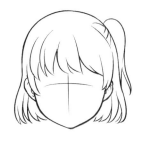 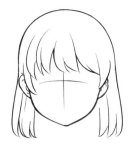 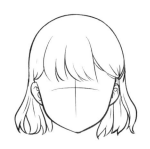 髮型富有青春感，層次分明。	 分片式髮型用線條構成髮束。
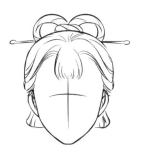 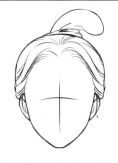 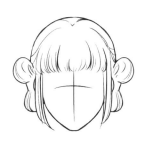 髮型造型複雜，多為長髮。	 髮絲細膩，髮質柔順。
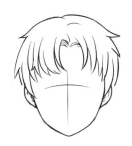 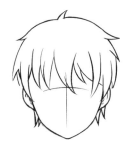 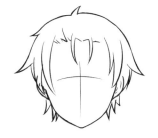 髮型多為簡單的碎髮。	 一般來說髮質較硬，線條較短。

1.4.2 不同的人物服飾

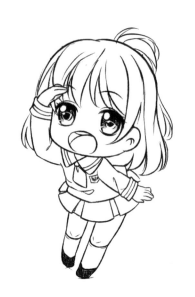
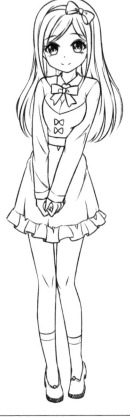
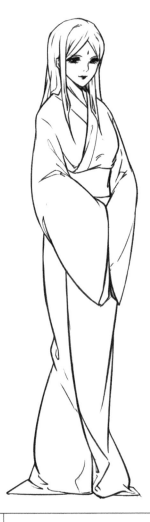
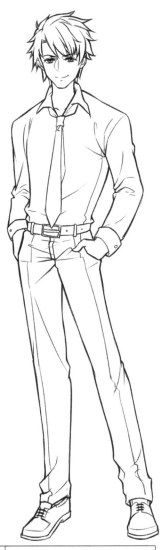

Q版小人	日系少女	古風美人	美少年
服裝的許多細節被省略，整體簡潔可愛。	服裝精緻，頗為清新。	服裝複雜、飄逸。	乾淨大方，服裝沒有太多花哨的裝飾。
服飾可愛簡單。	衣飾風格較少女，偏向清純可愛風。	寬袍大袖，衣飾複雜。	男性不會穿太緊身的衣服。
褶皺極少，多在關節處表。	褶皺簡單，多用短粗線來表現。	褶皺密集，布料柔軟。	褶皺硬，轉折硬。

呆萌的Q版人物

在漫畫中存在著一群可愛的人物,他們性格迥異,外形和年齡各不相同,但他們有個共同點——可愛!這些人物類型稱為「Q版」,他們的造型圓潤且萌感十足!

Q版頭像

可愛軟萌的頭像是Q版人物的靈魂，Q版頭像可不是單純的大眼睛加小貓嘴，風格一致的臉型、髮型和五官缺一不可。

2.1.1　Q版頭像繪製的基本法則

Q版頭像的五官比例

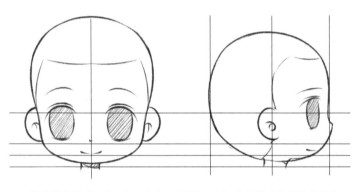

Q版人物的眼睛很大，鼻子和嘴巴的距離很近。在繪製時都會簡化細節和線條來表現圓潤可愛的形象。

Q版頭像上的十字線

左仰視

仰視

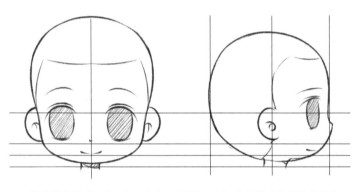

右仰視

頭部處於仰視狀態時，橫向穿過眼睛的十字線條會向上彎曲。

左平視

平視

右平視

頭部處於平視狀態時，橫向穿過眼睛的十字線橫軸是一條直線，豎軸則會根據視線向左、向右彎曲。

左俯視

俯視

右俯視

頭部處於俯視狀態時，橫向穿過眼睛的十字線橫軸會向下彎曲。

2.1.2 Q萌的臉型和五官

可愛臉型

[圓臉]

[方臉]

[包子臉]

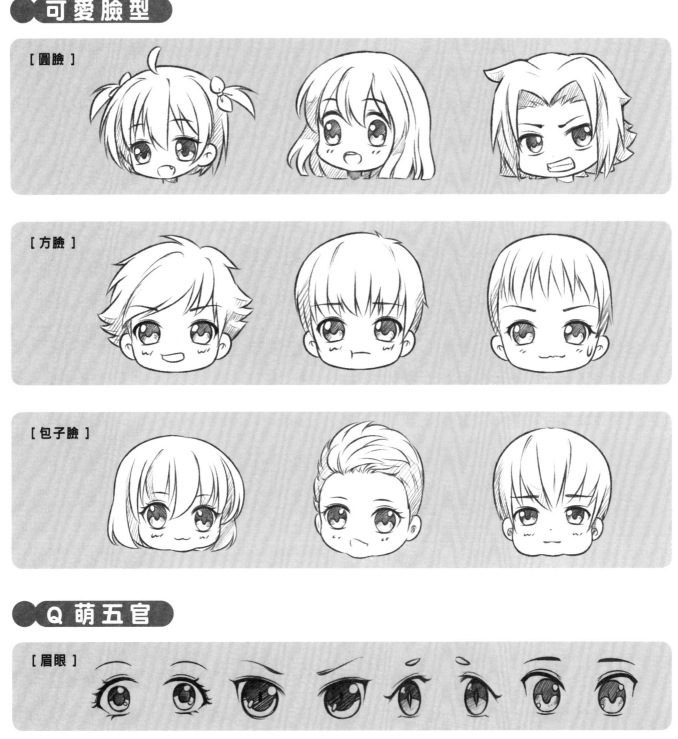

Q萌五官

[眉眼]

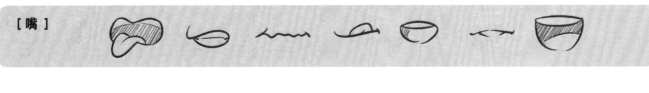

[嘴]

[耳朵]

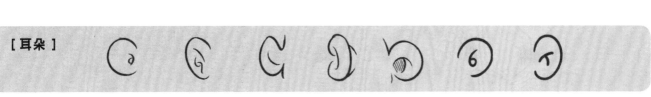

2.1.3 可愛的髮型

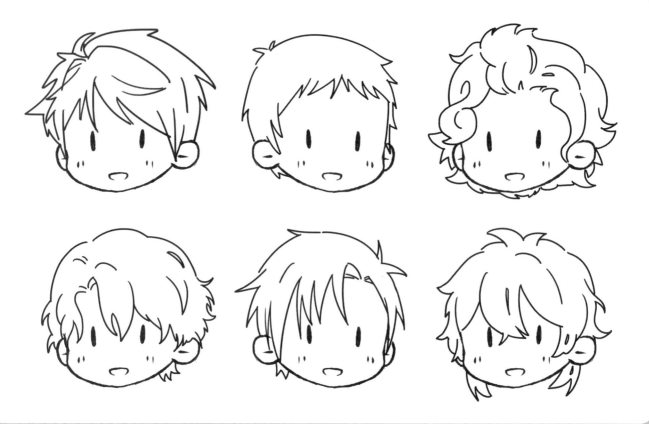

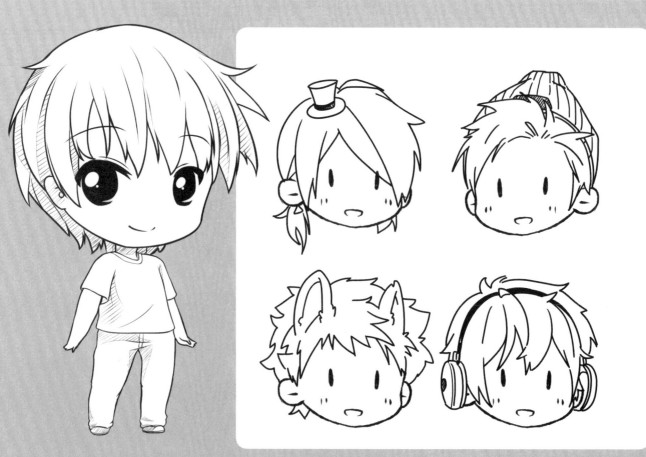

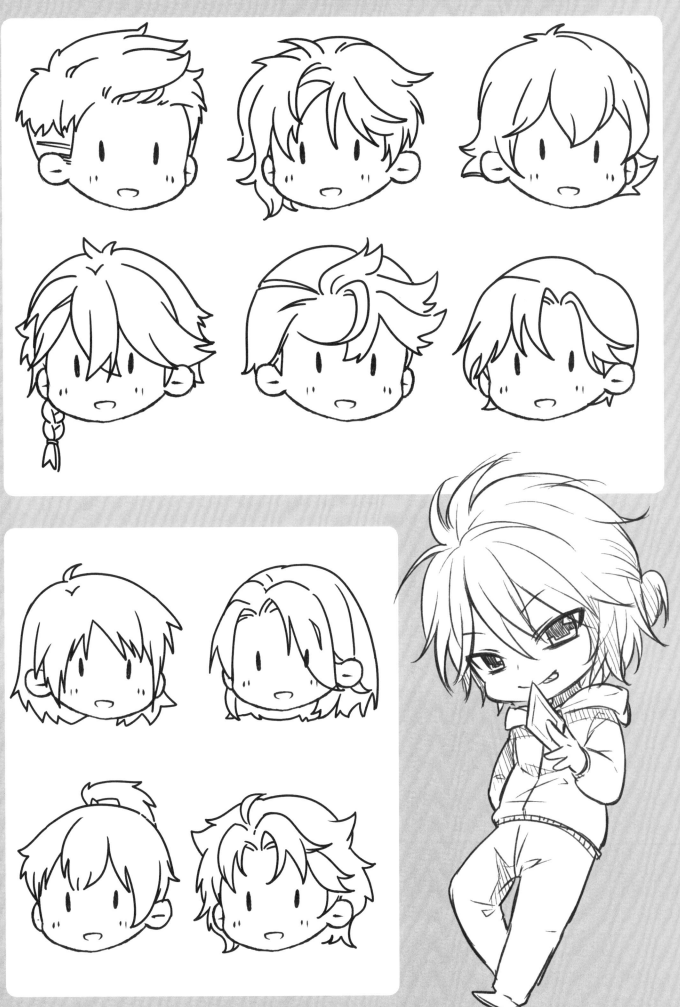

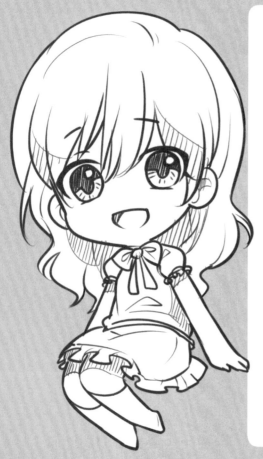

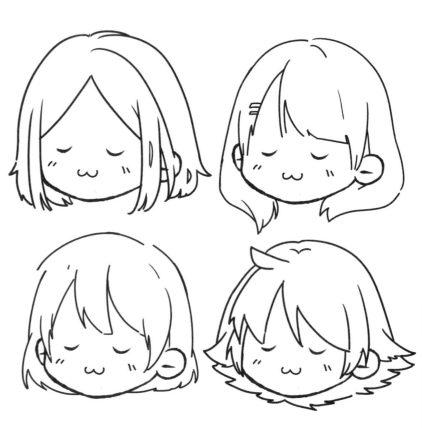

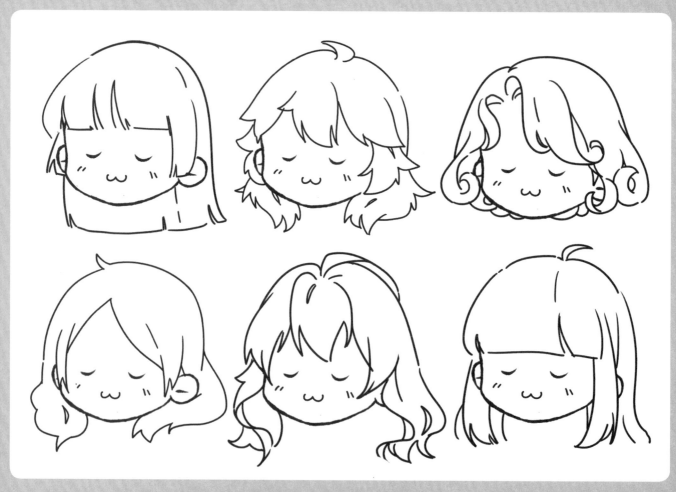

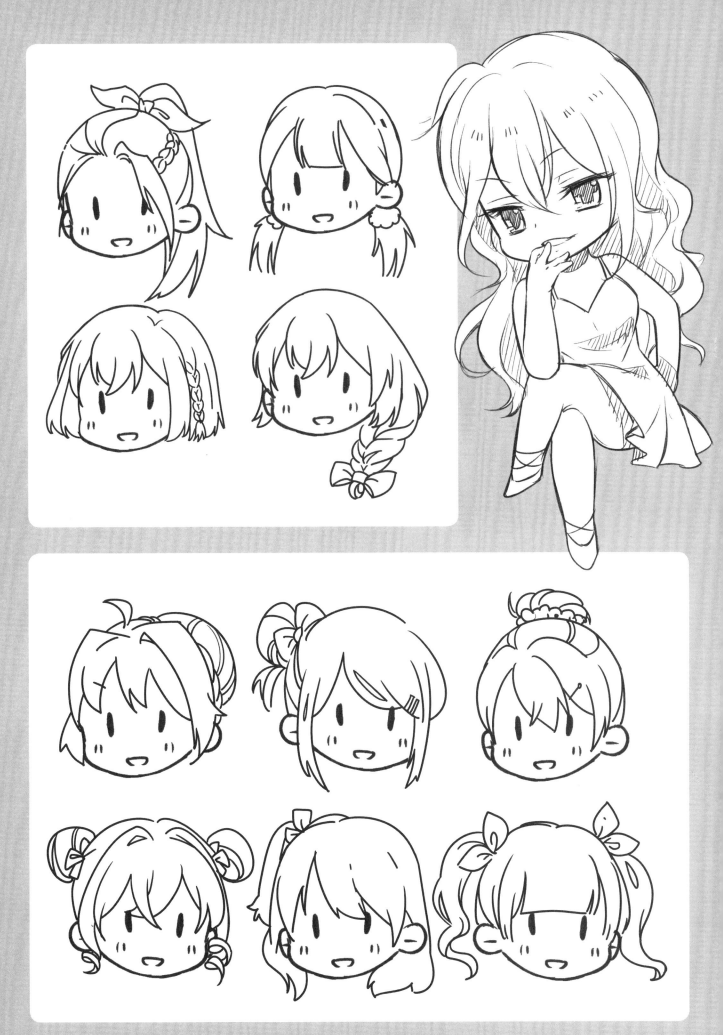

2.1.4　喜怒哀樂的基本表情

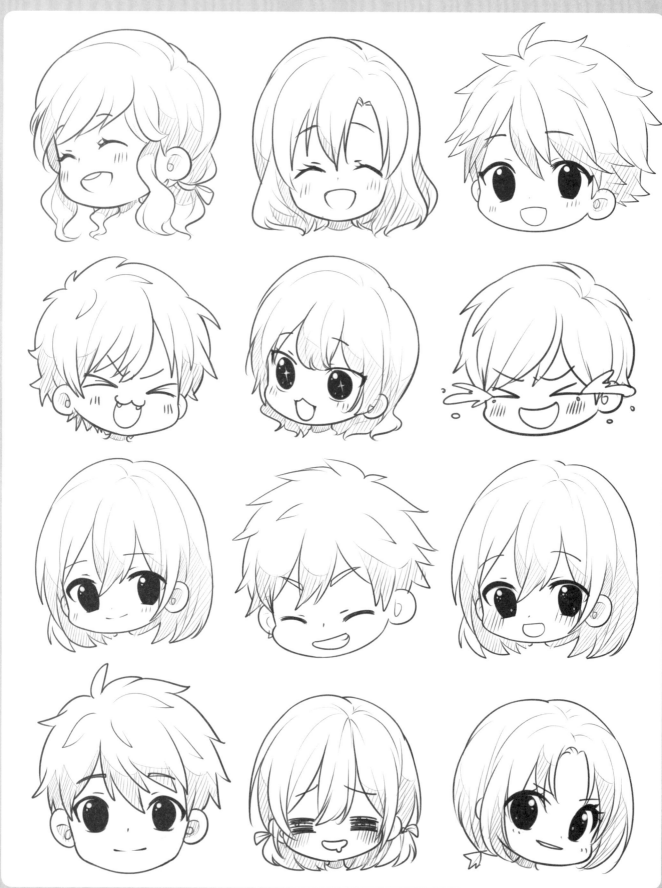

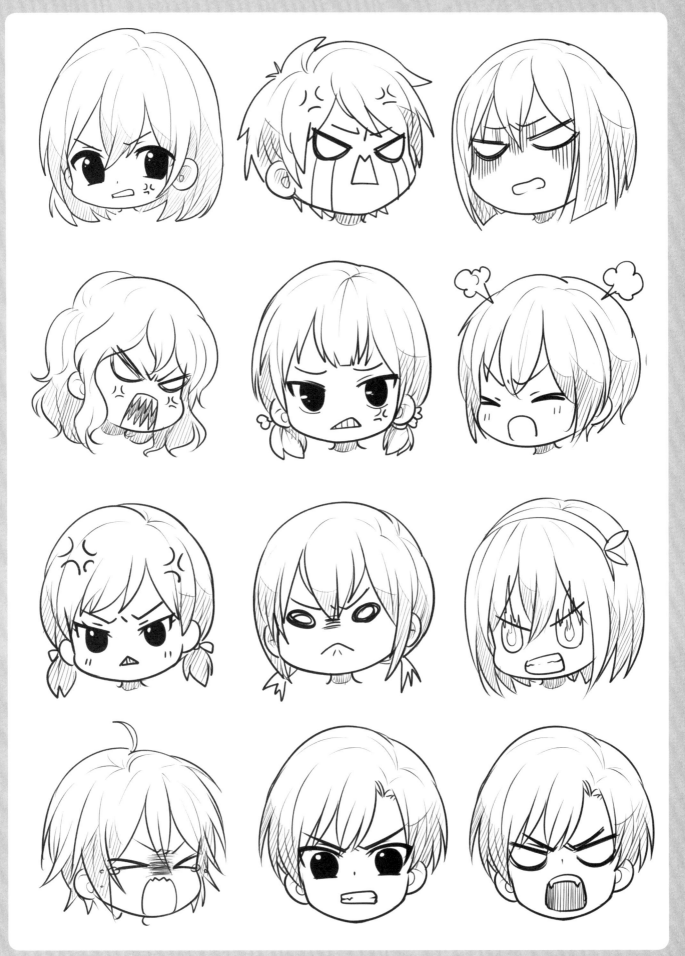

2.1.5　其他複雜的表情

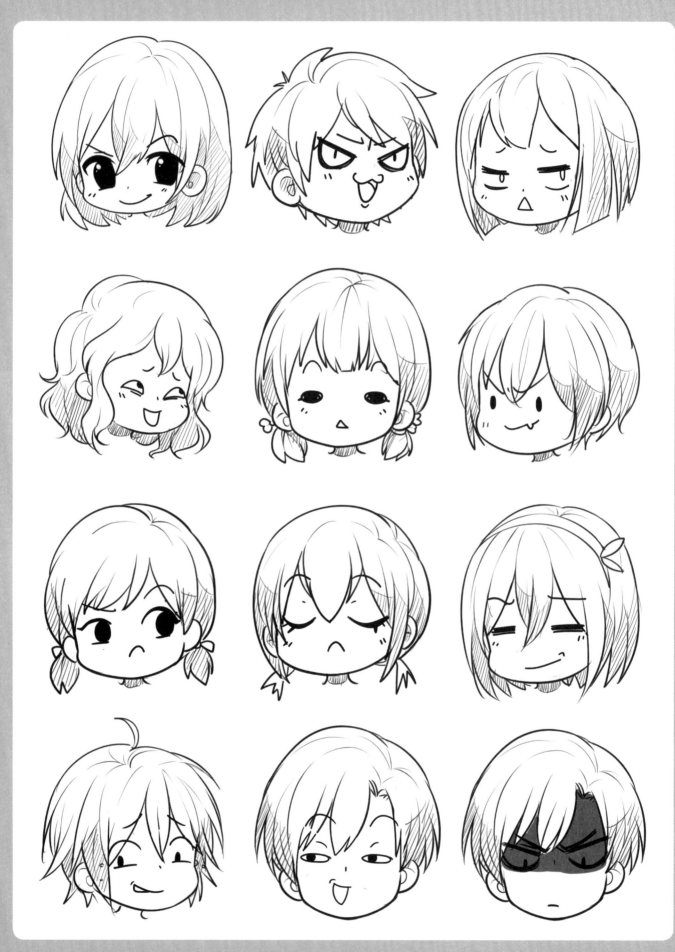

2.1.6　簡單有趣的符號表情

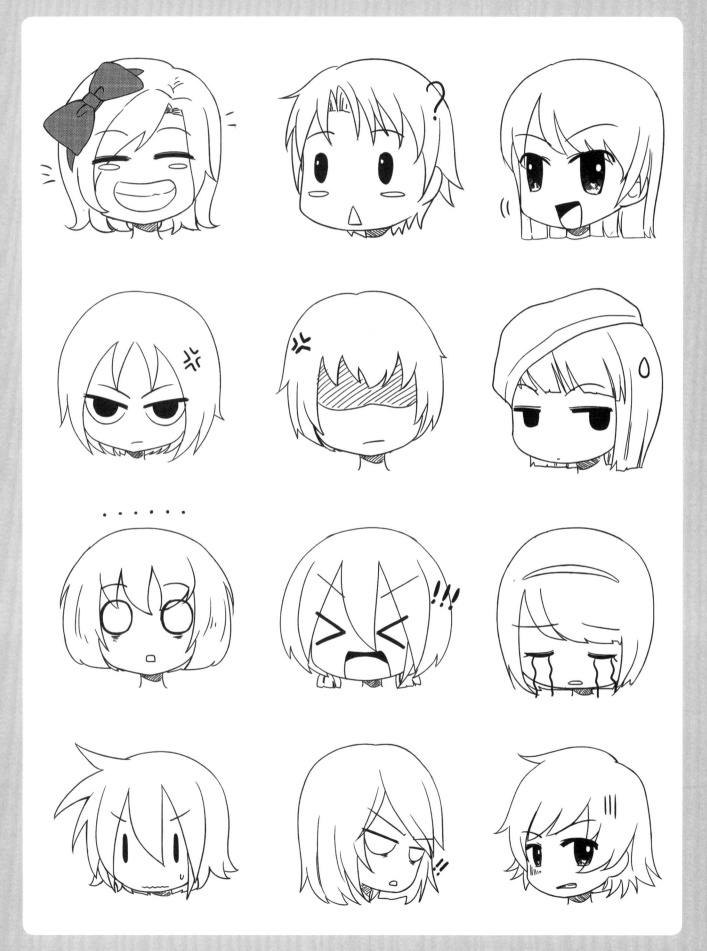

Q版小身材

萌系Q版的小身材是Q版人物的重點。Q版不是單純的放大頭部、拉伸比例,而是整個身體都要看起來圓潤可愛哦!

2.2.1 Q版人物的身體特點

Q版男女身體的表現

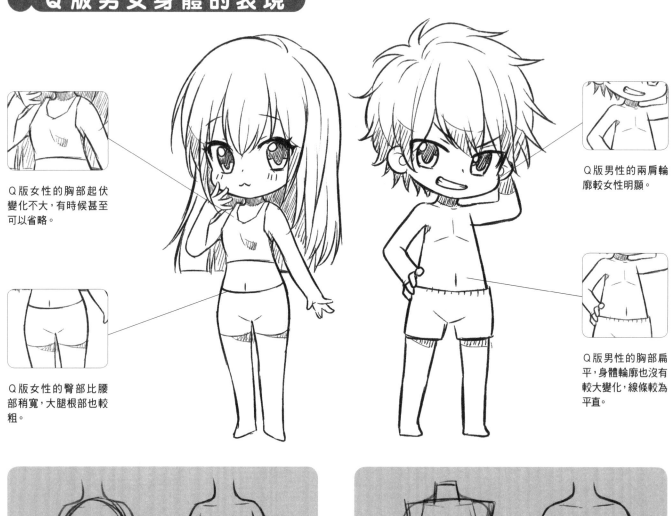

Q版女性的胸部起伏變化不大,有時候甚至可以省略。

Q版女性的臀部比腰部稍寬,大腿根部也較粗。

Q版男性的兩肩輪廓較女性明顯。

Q版男性的胸部扁平,身體輪廓也沒有較大變化,線條較為平直。

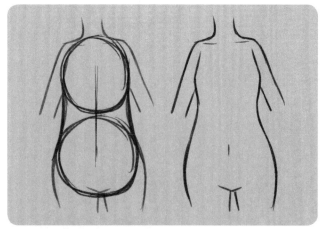

組合上下兩個圓形,沿著兩圓的外輪廓勾出稍有起伏的線條來表現Q版女性的身軀。

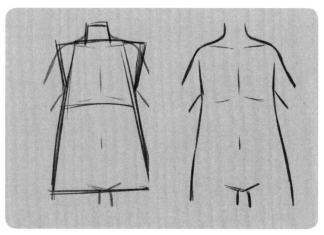

將Q版男性的身軀看成一個梯形,兩個肩頭用倒三角形來表示。整體上窄下寬,腰身線條不明顯。

● Q 版人物的頭身比

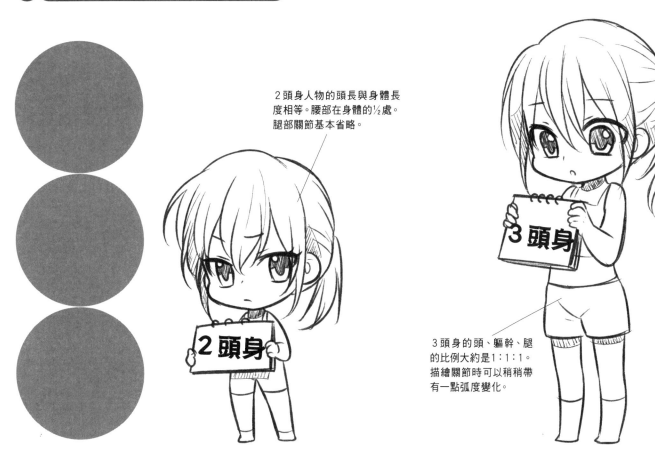

2頭身人物的頭長與身體長
度相等。腰部在身體的½處。
腿部關節基本省略。

2頭身

3頭身

3頭身的頭、軀幹、腿
的比例大約是1:1:1。
描繪關節時可以稍稍帶
有一點弧度變化。

● Q 版人物的手腳

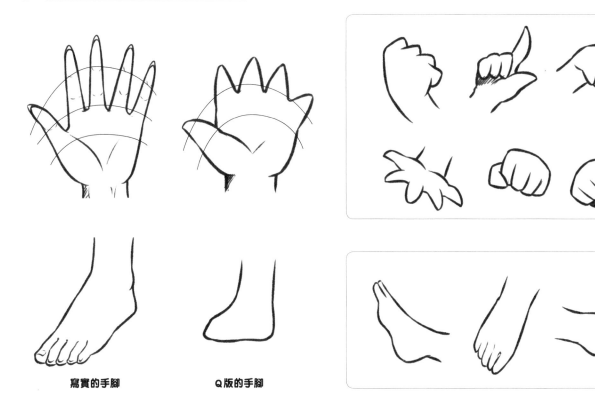

寫實的手腳　　　　　Q版的手腳

Q版人物的手腳會簡化關節的描繪。指節變得粗且短，突出了指頭的圓潤、可愛，更符合Q版人物的氣質。

2.2.2 萌萌 2 頭身

2 頭身女孩

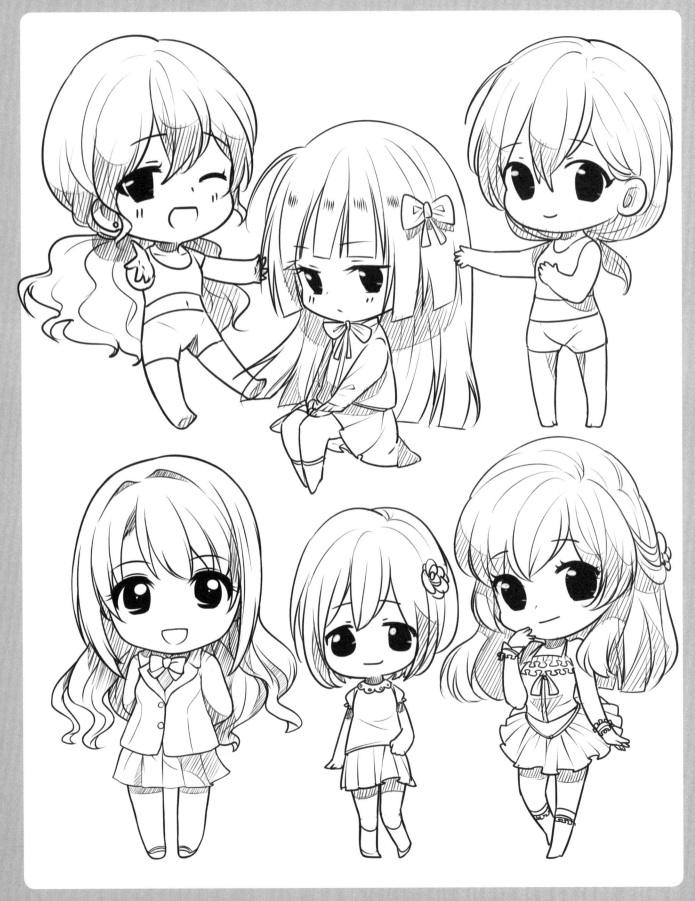

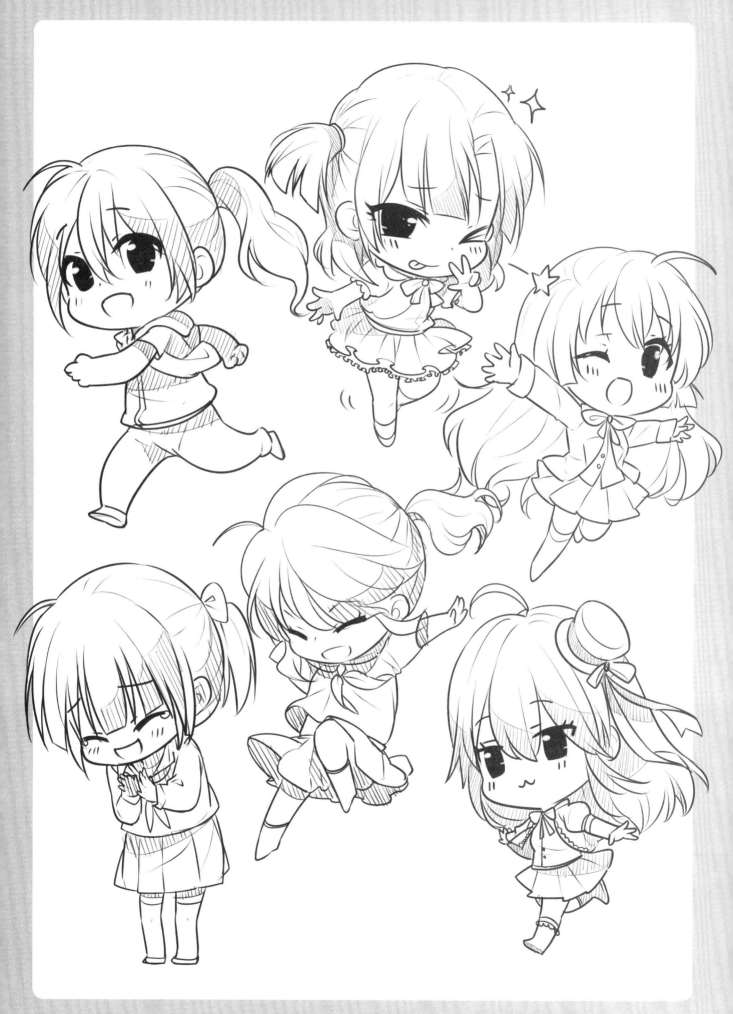

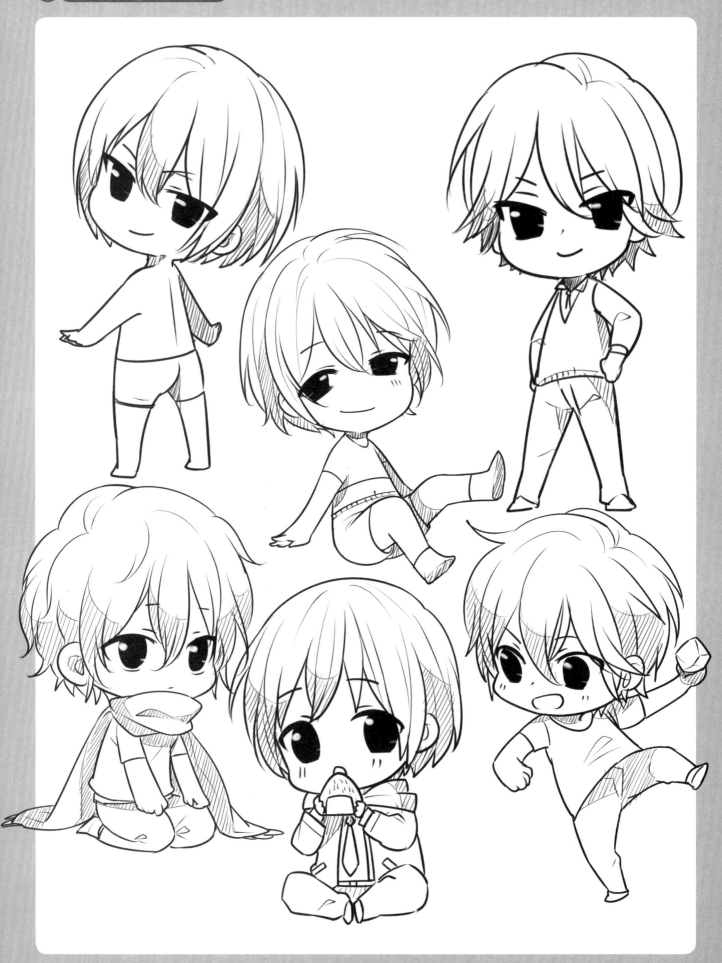

2.2.3　可愛 3 頭身

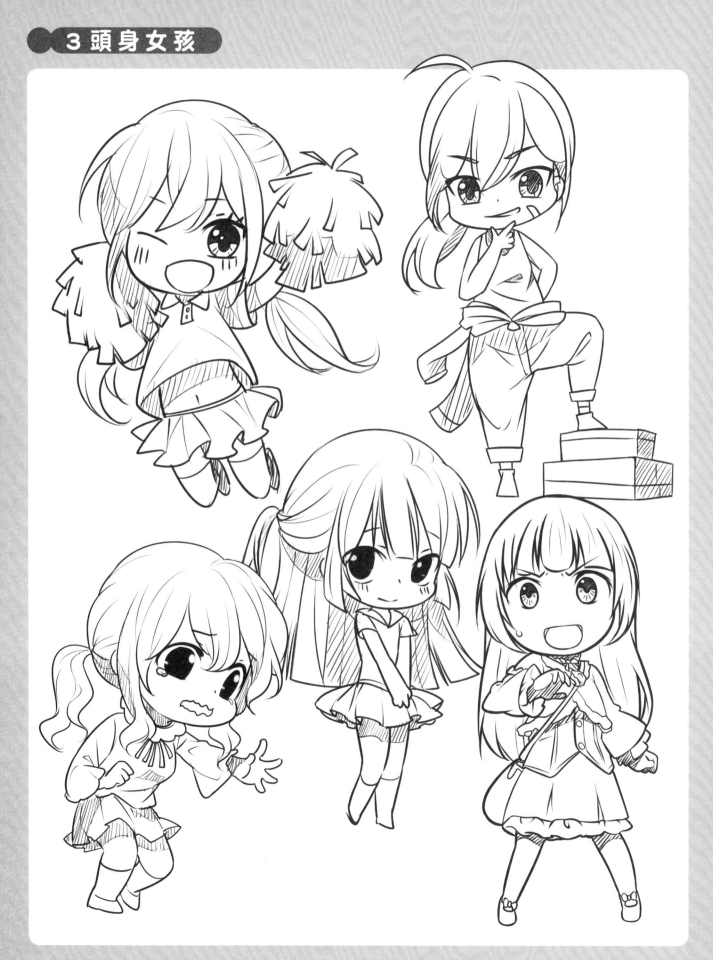

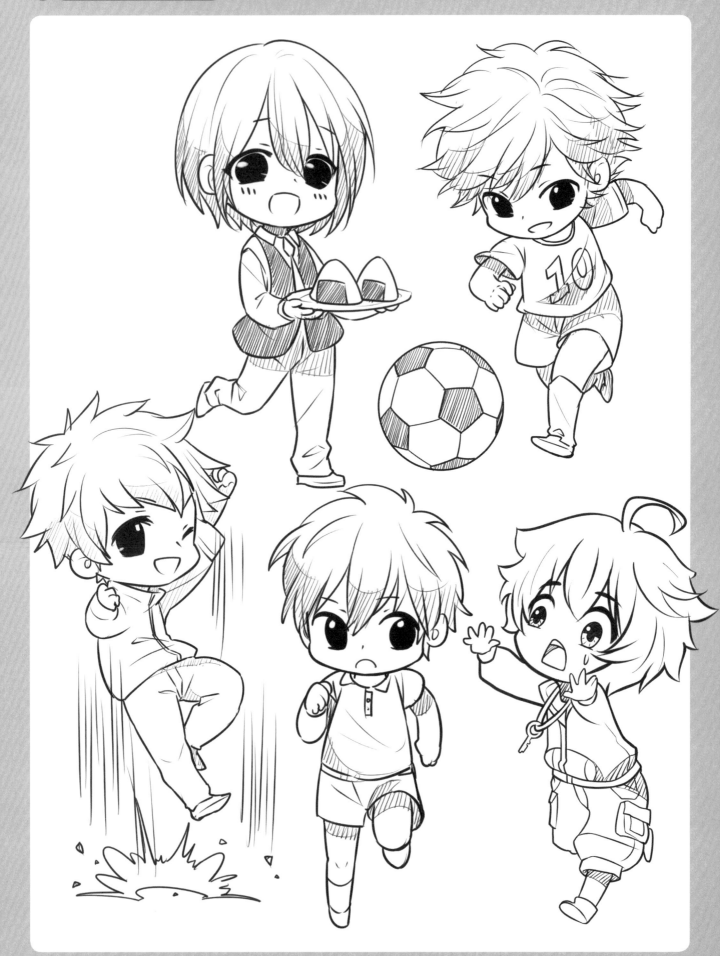

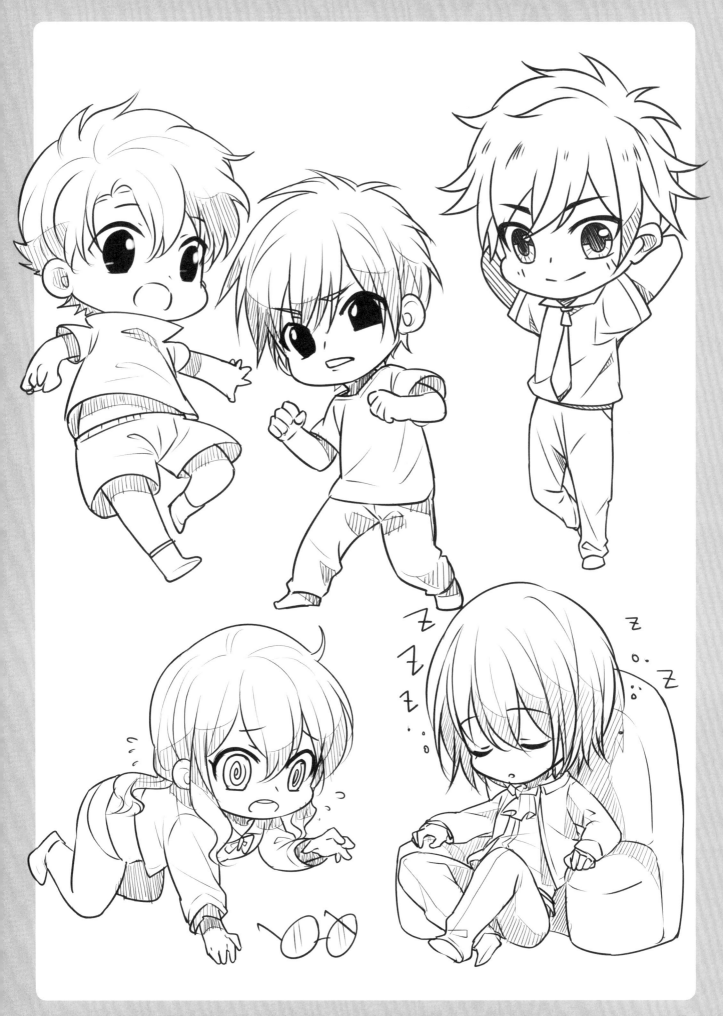

Q版人物的可愛服飾搭配

Q版人物不但身材圓潤可愛，服裝配飾也要同樣可愛才行，利用不同的服飾搭配還能塑造出不同設定的人物哦！

2.3.1 正統學院派

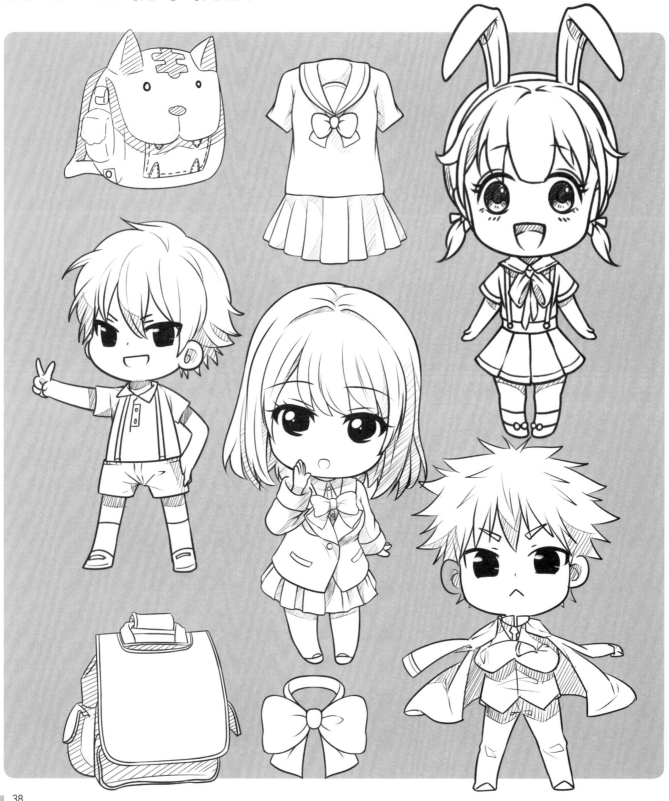

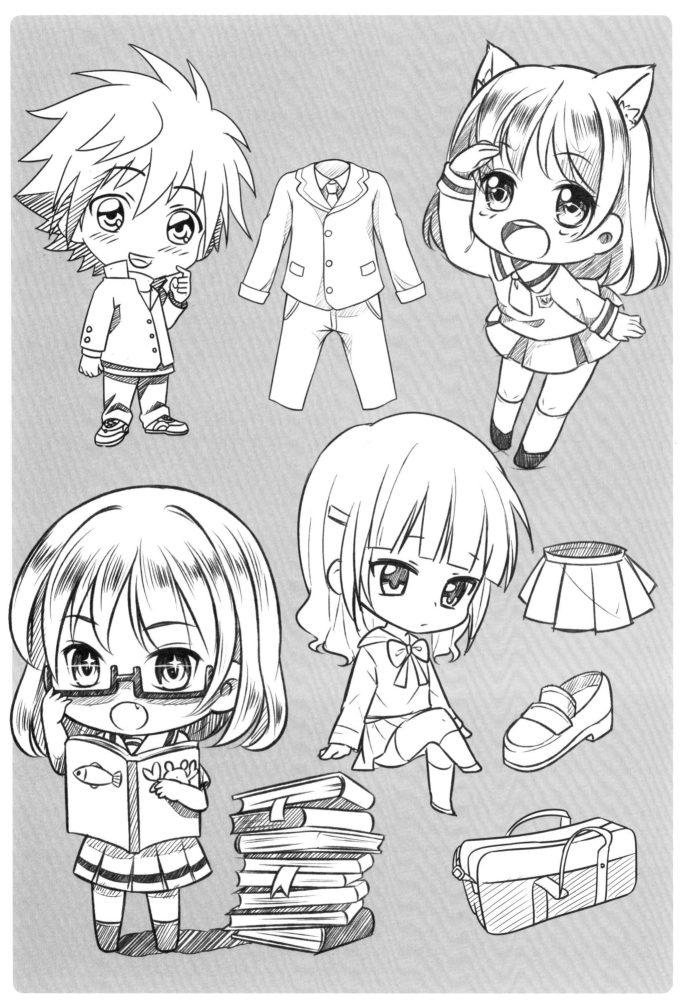

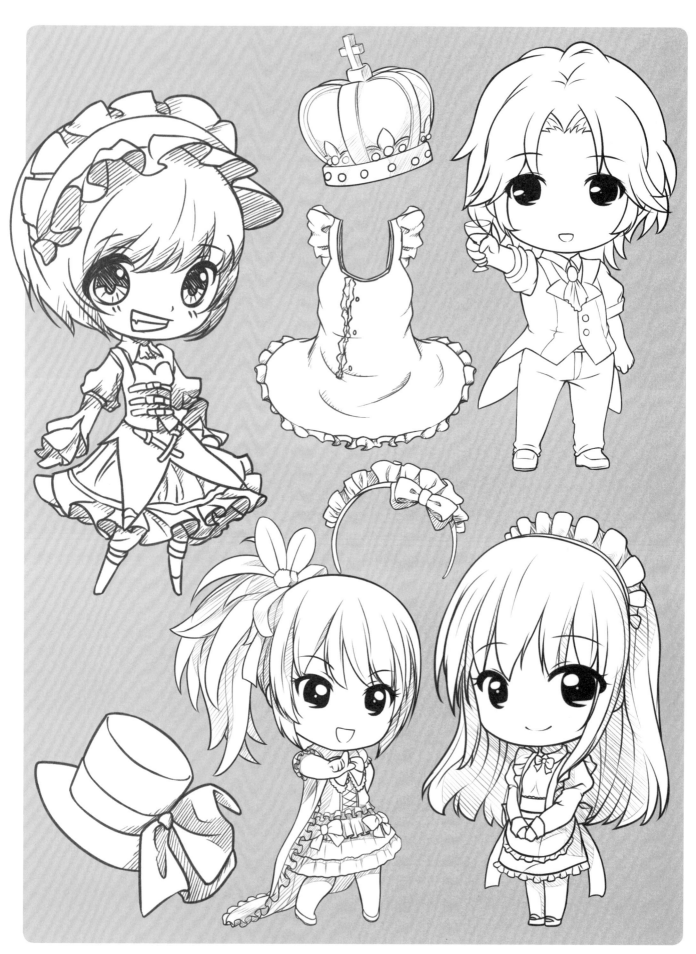

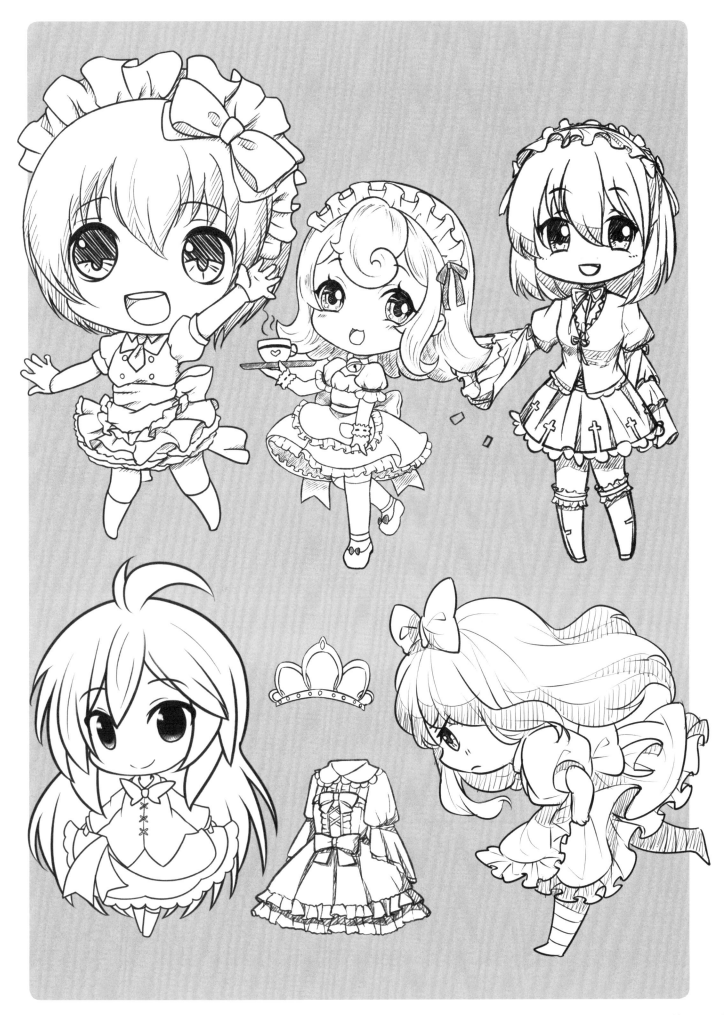

2.3.3 絢麗奇幻風

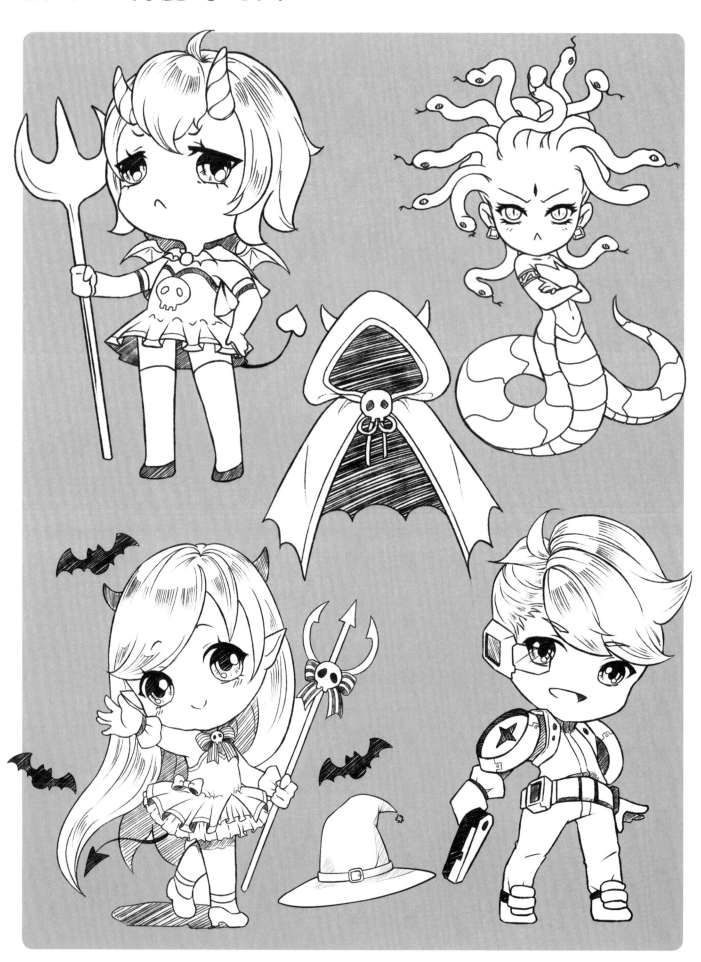

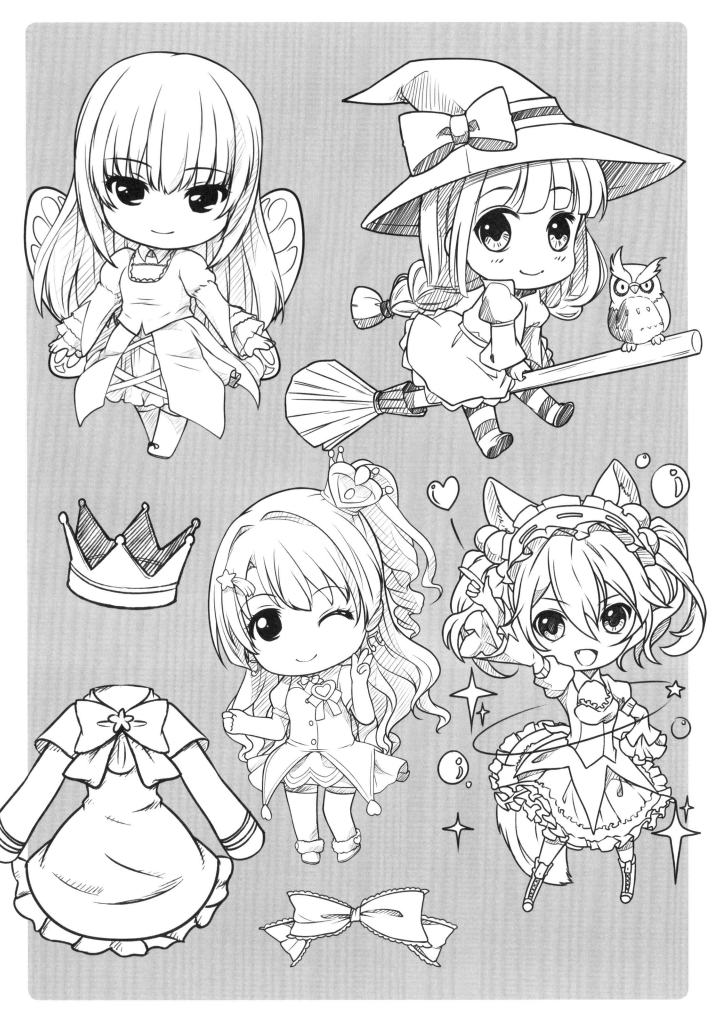

2.3.4 飄逸仙俠系

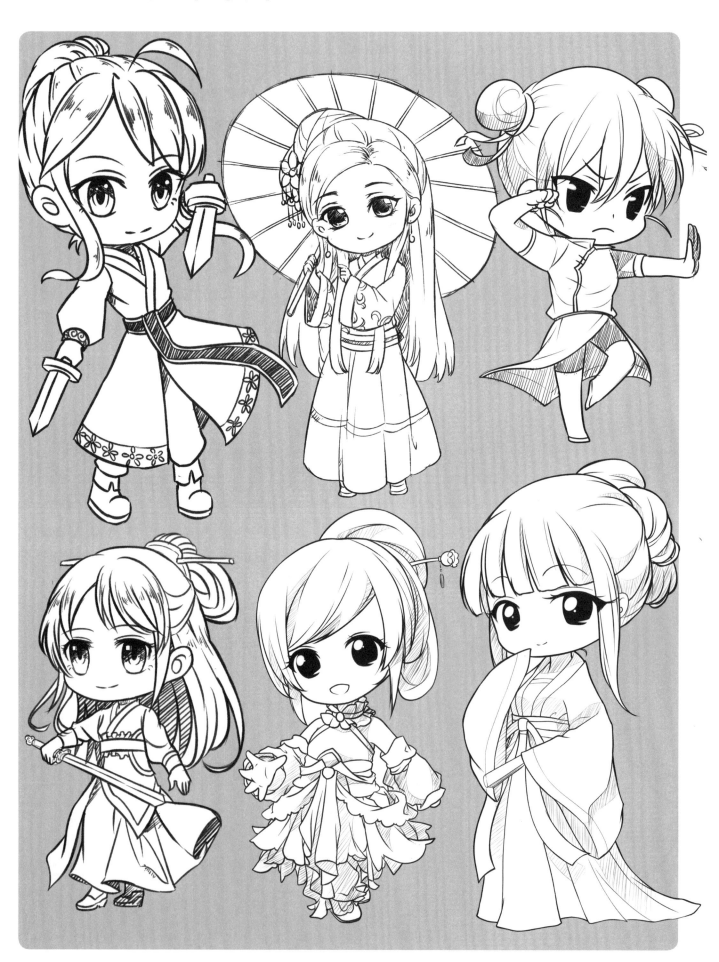

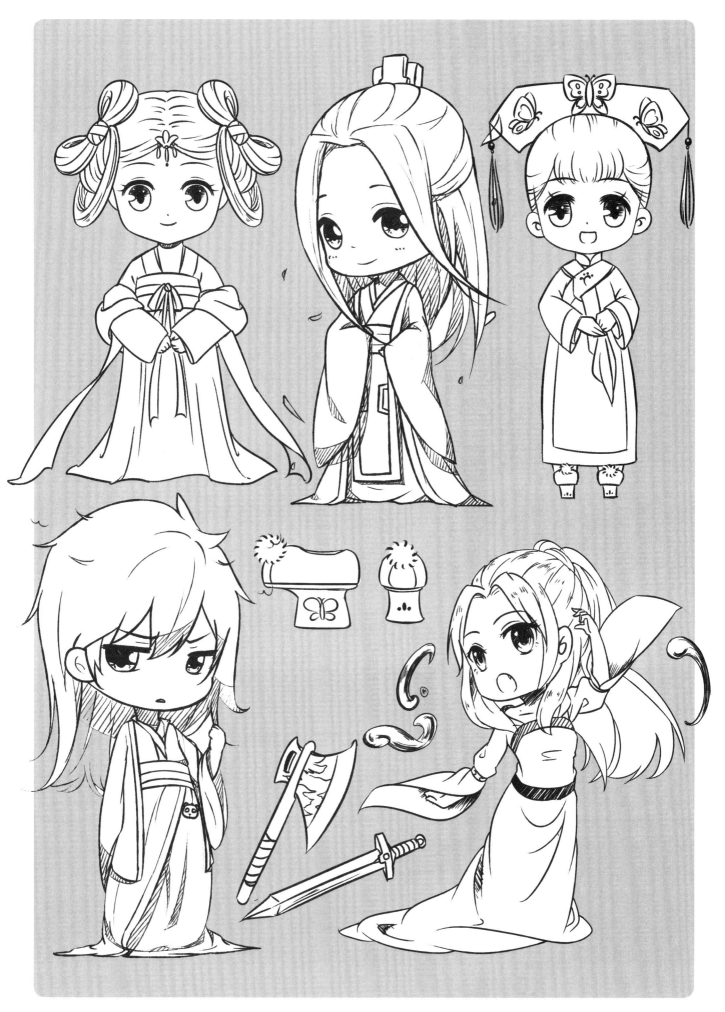

Q版人物萌姿態

繪製人物動態時有些需要注意的關鍵部分，這些內容有助於快速瞭解並繪製出可愛的動作。

2.4.1　Q版人物的動作特徵

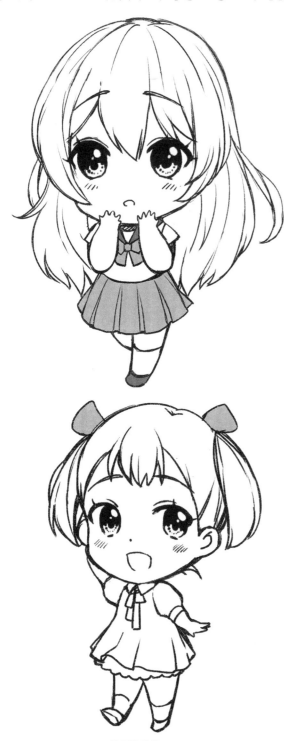

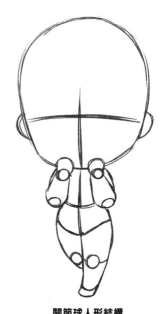

關節球人形結構

排除頭髮、髮型和五官的干擾，
用關節球形式畫出更準確的動態結構。

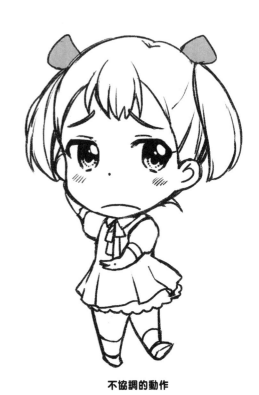

協調的動作　　　　　　　　　　　　　　　　　**不協調的動作**

不協調的動作很難帶來美感。設計動作時，可以自己試著做些同樣的動作，觀察動作是否協調。

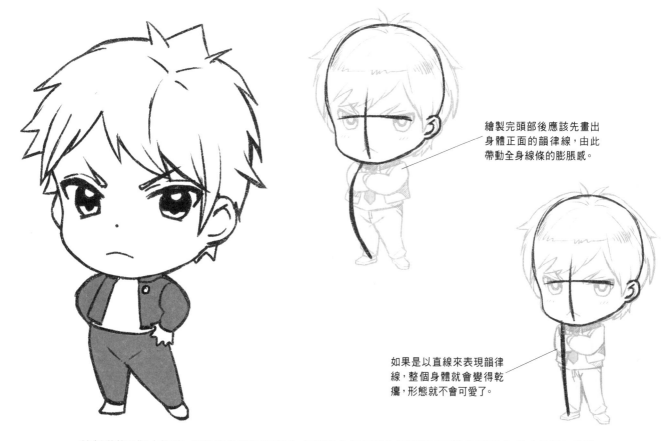

繪製完頭部後應該先畫出身體正面的韻律線,由此帶動全身線條的膨脹感。

如果是以直線來表現韻律線,整個身體就會變得乾癟,形態就不會可愛了。

繪製動態Q版人物時,要注意身體的飽滿感,無論動作如何變化都要畫出圓潤的膨脹感,使人物更加飽滿。

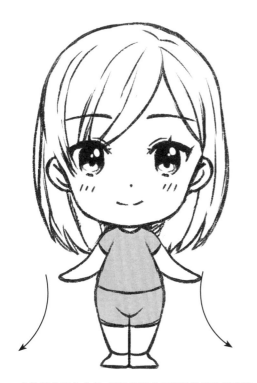

女性動作較為收斂,應該畫出八字形的肢體動態趨勢。

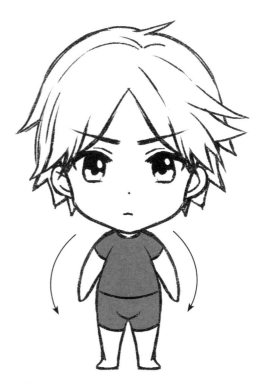

男性的動作要擴張些,繪製時要表現為倒U字形。

2.4.2 常見的Q版人物動作

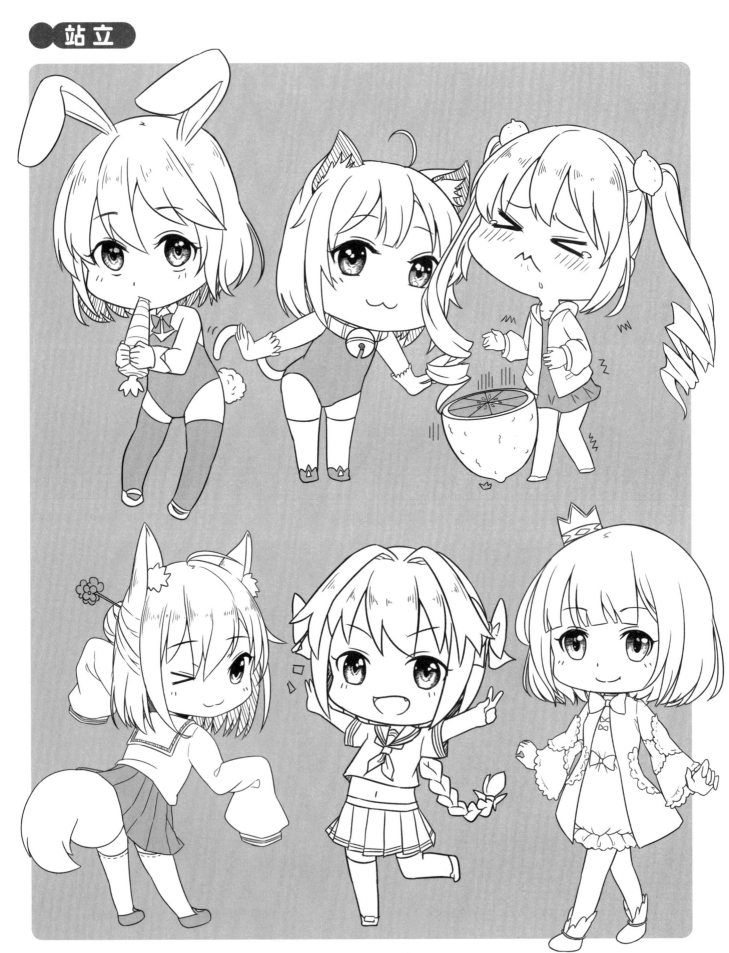

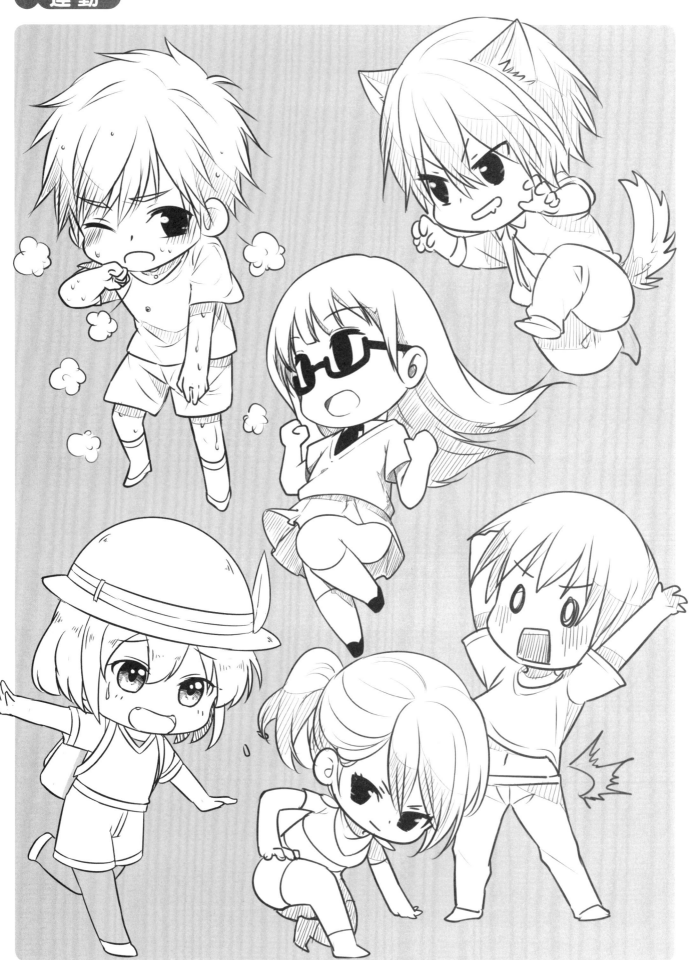

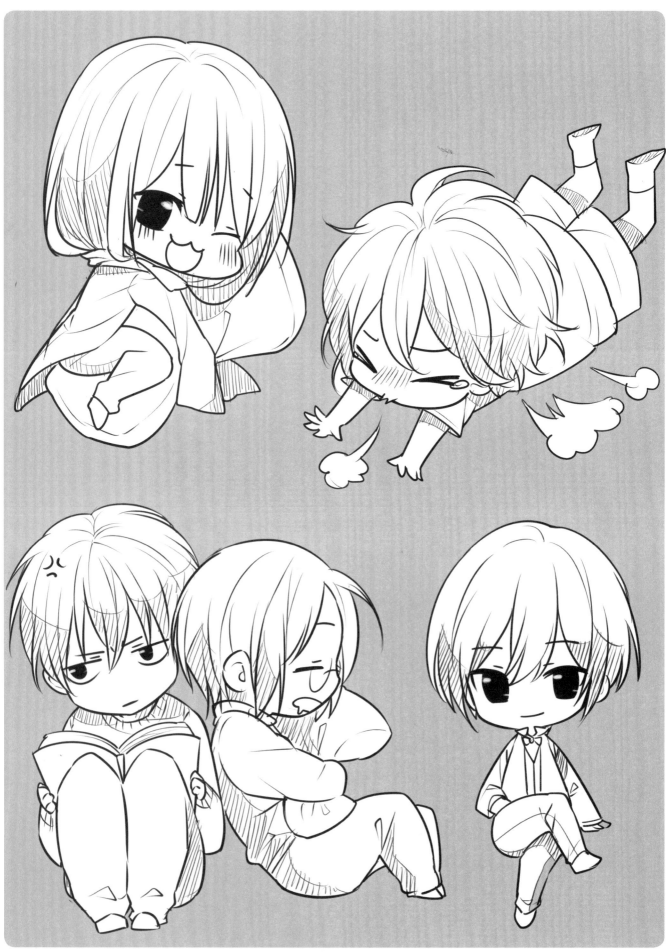

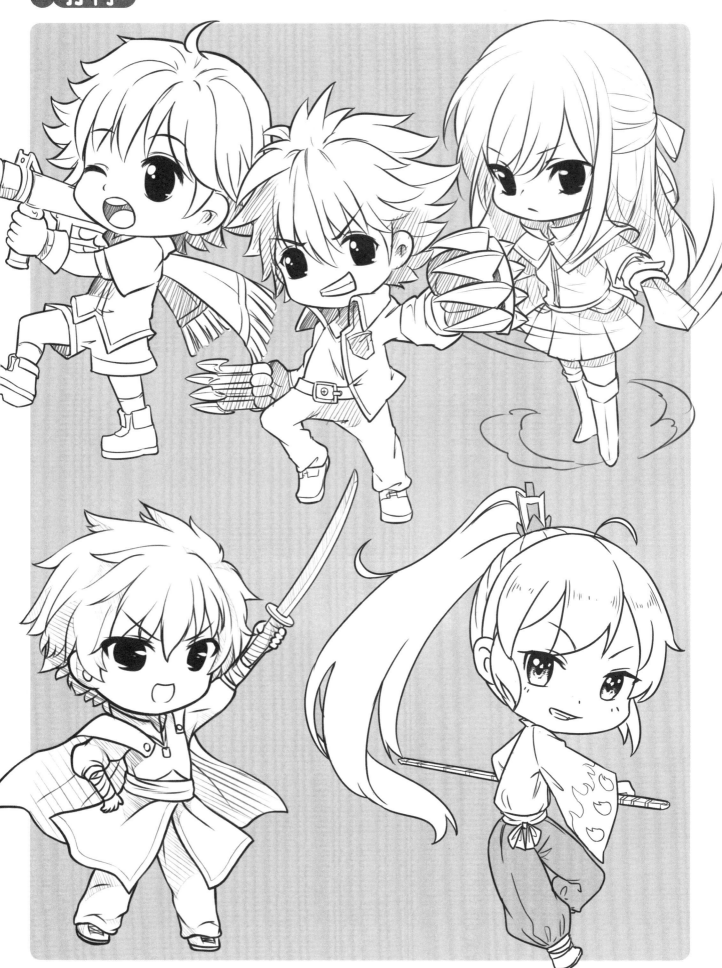

2.4.3 雙人組合動作

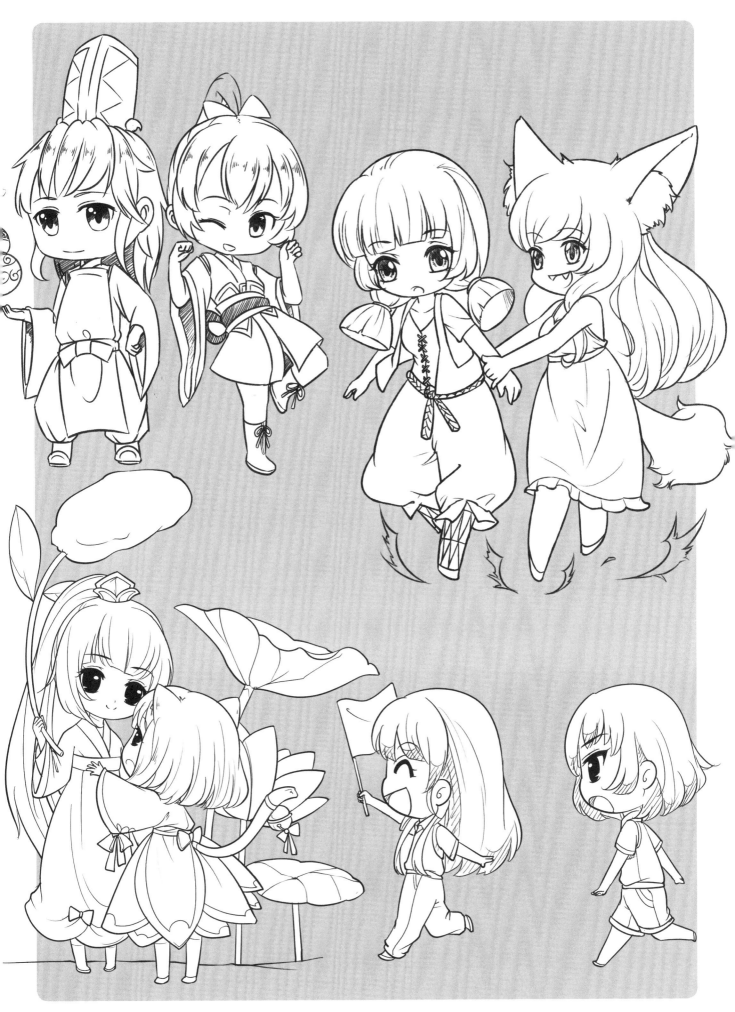

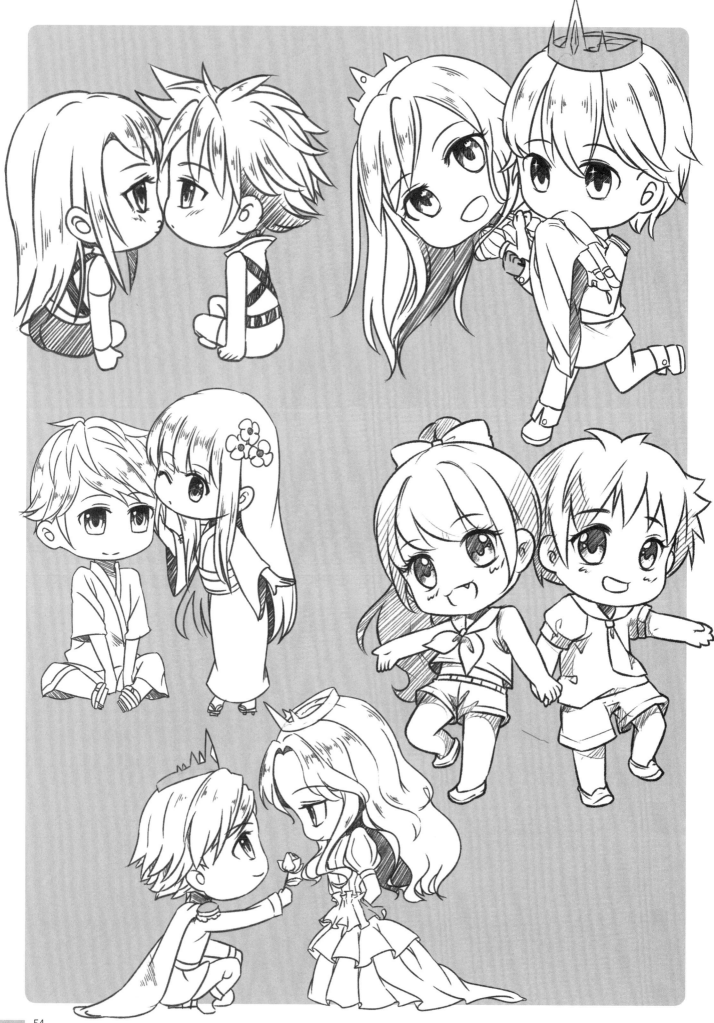

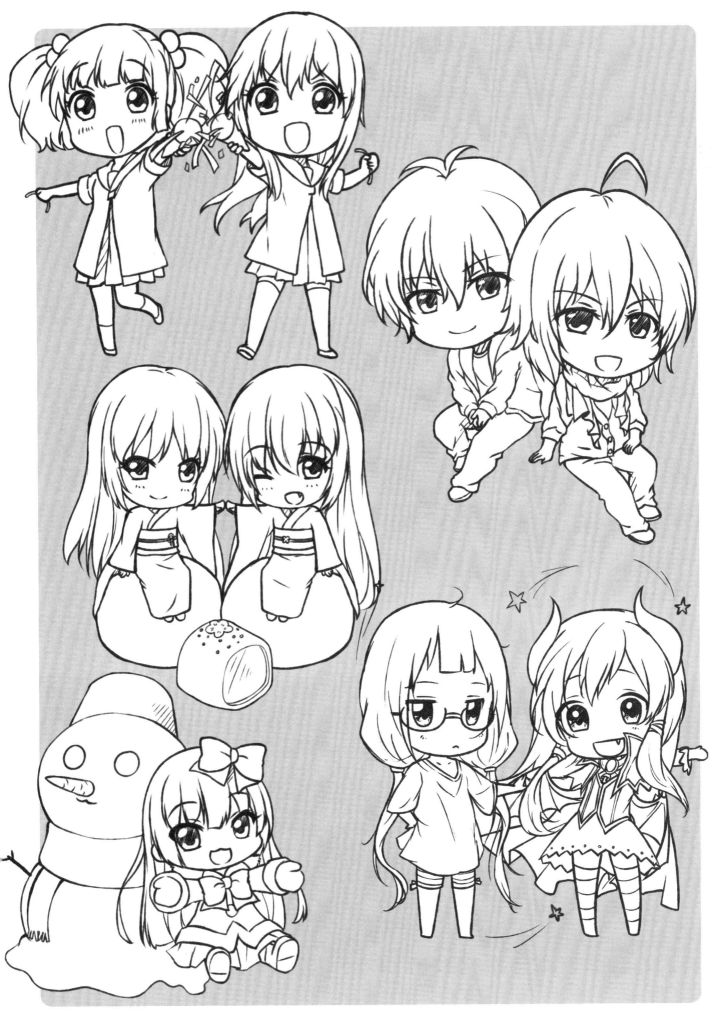

2.4.4 多人組合動作

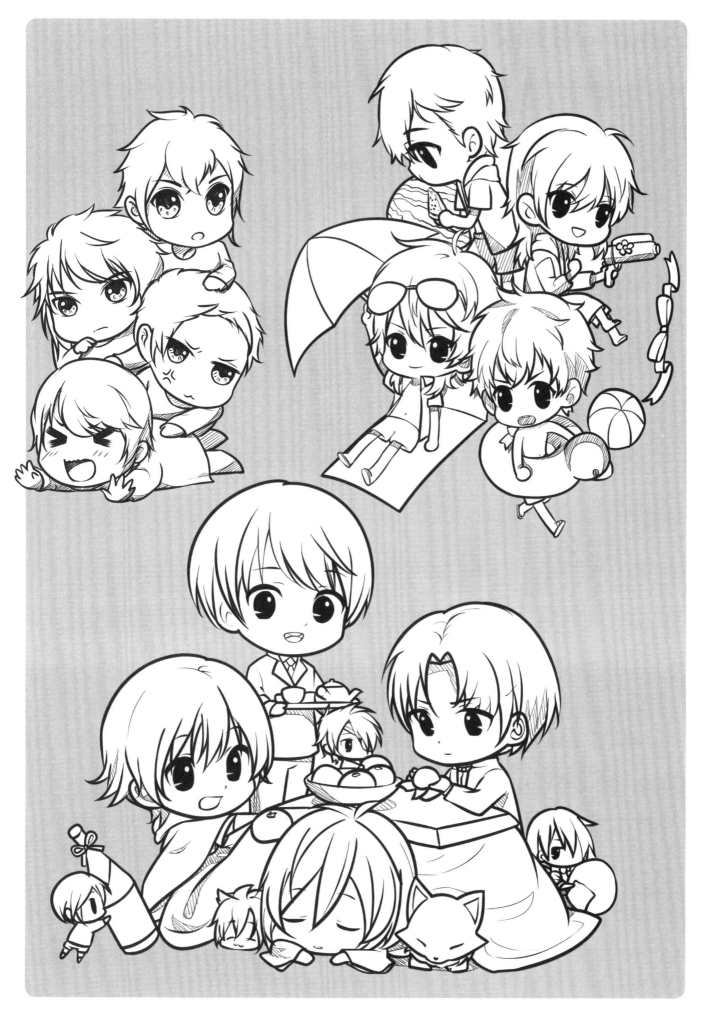

2.4.5 場景交互動作

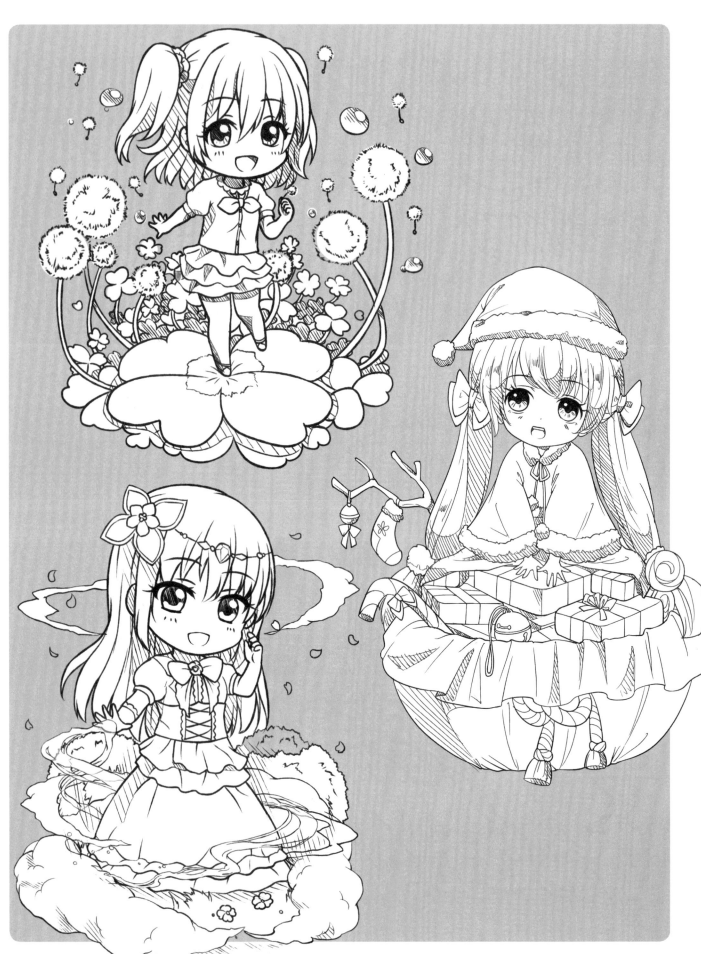

Q版人物大集合

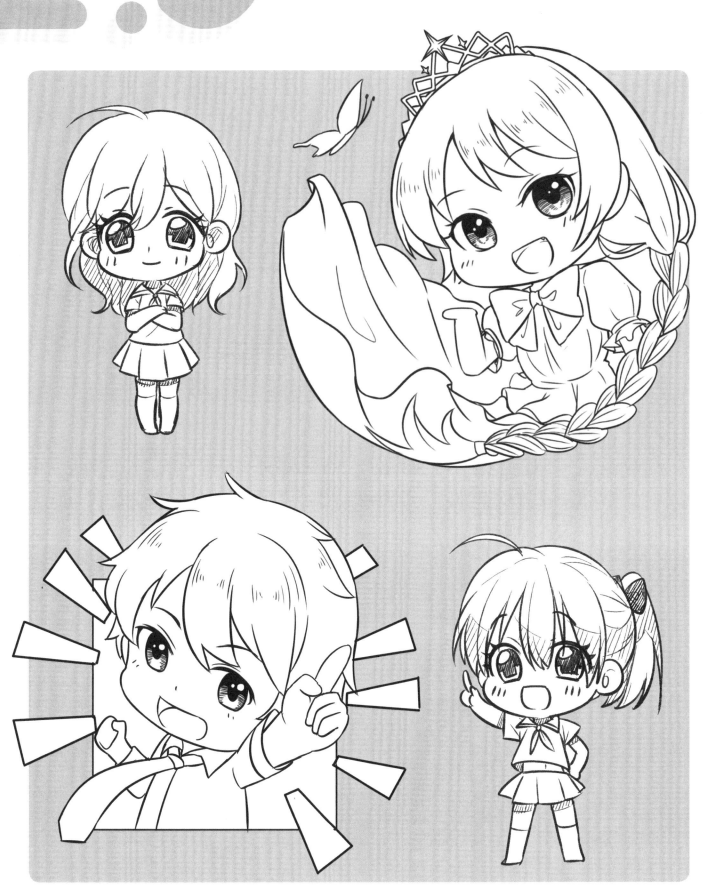

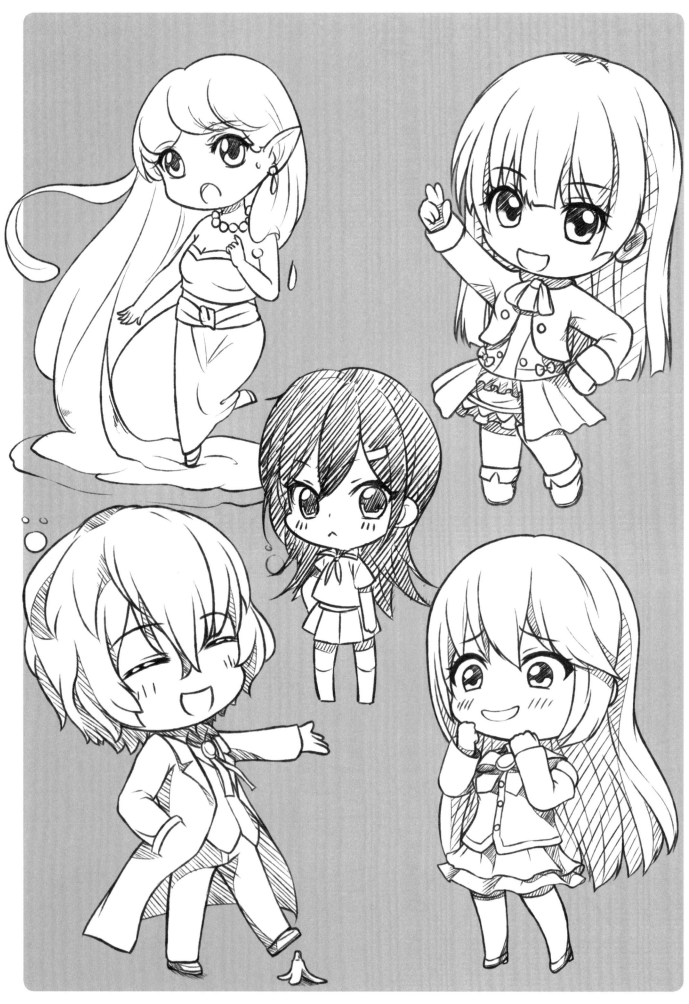

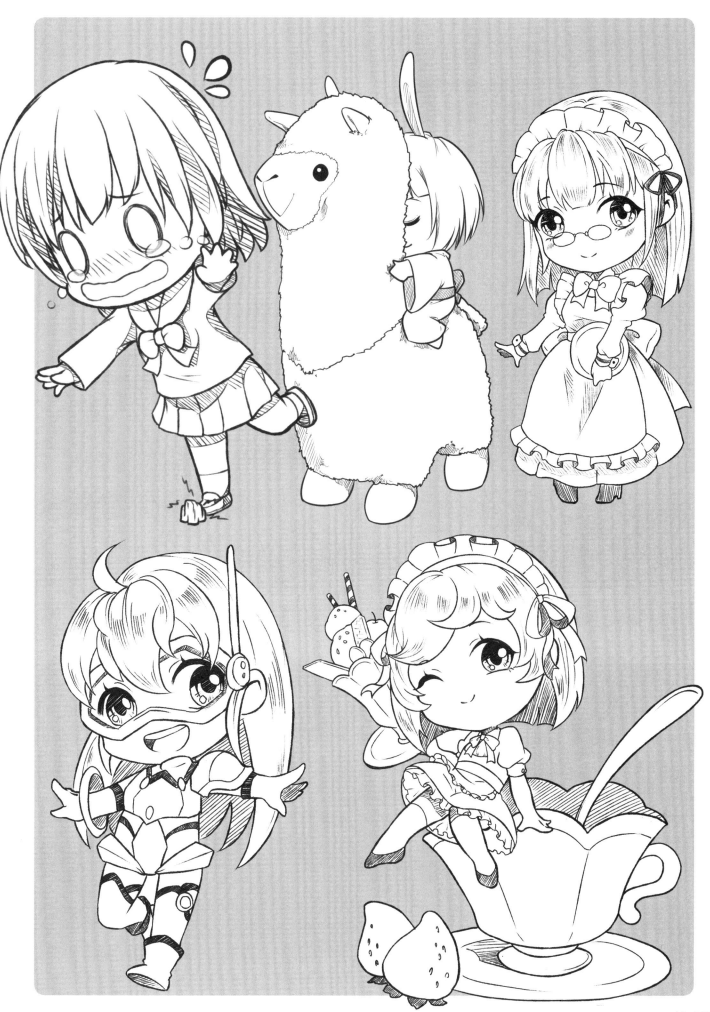

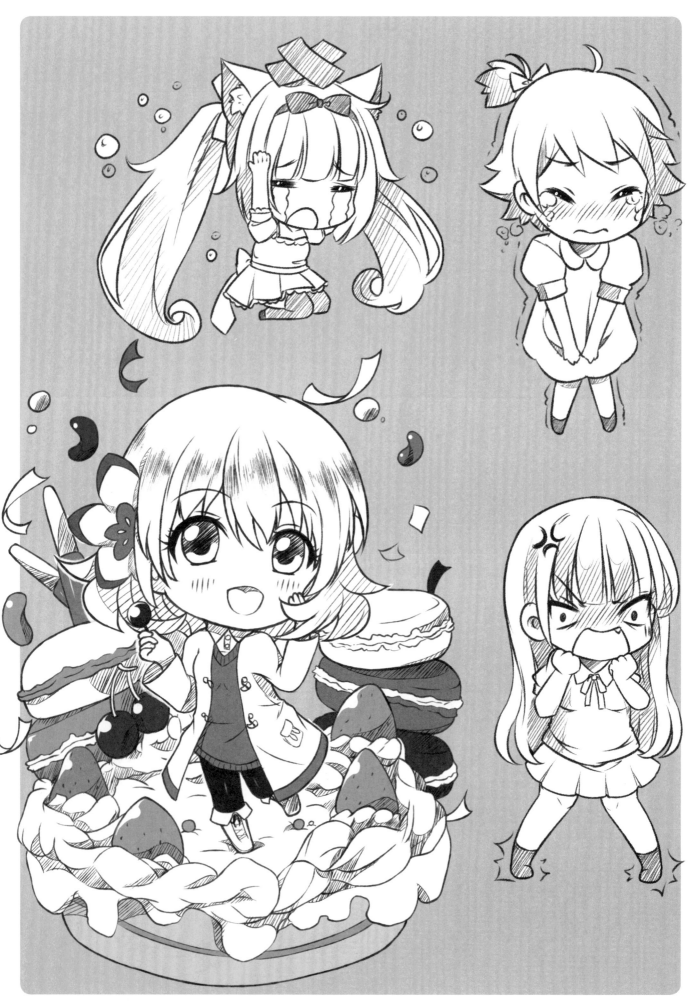

The Third Chapter

輕鬆畫出美少女

3章

美少女是漫畫中最耀眼也最不可或缺的角色，
一個個性鮮明的美少女甚至可以成為漫畫的標
誌。一起來看看漫畫中常見的各色美少女吧！

美少女的顏值很重要

可愛的美少女在漫畫中有著舉足輕重的地位，漂亮的臉蛋總能給人留下深刻的印象。

3.1.1 美少女頭部的十字線

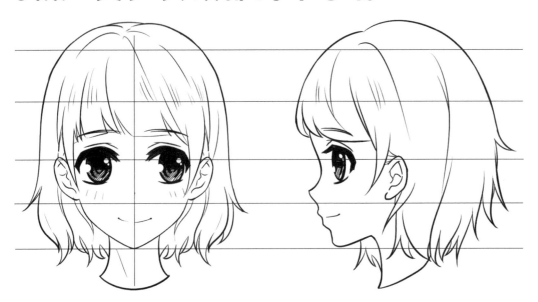

少女的五官比例較均勻，臉型圓潤，眼睛在五官中佔比較大，眼睛稍大會顯得比較可愛，眼睛細長會顯得成熟。漫畫中也常用眼睛的大小和位置來體現年齡的變化。

用十字線確定五官

1 先畫出一個圓來表示頭部。

2 從兩邊的切線畫出下巴，注意左右對稱。

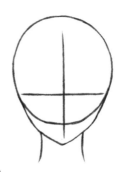

3 在頭部½處畫出十字線。

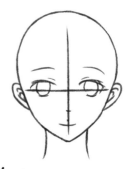

4 在十字線上畫出五官，五官以十字線豎軸呈左右對稱。

不同角度的十字線

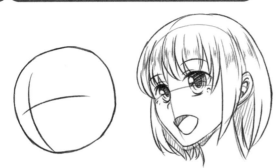

仰視時的十字線

俯視時的十字線

3.1.2 美少女的臉型

圓臉

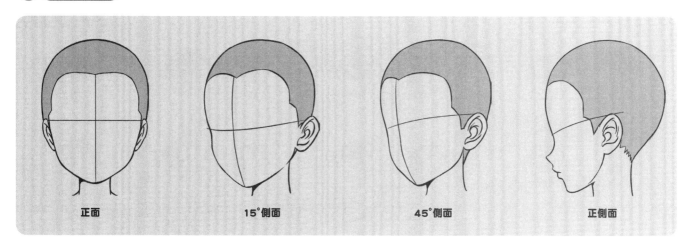

正面　　　　　　15°側面　　　　　　45°側面　　　　　　正側面

瓜子臉

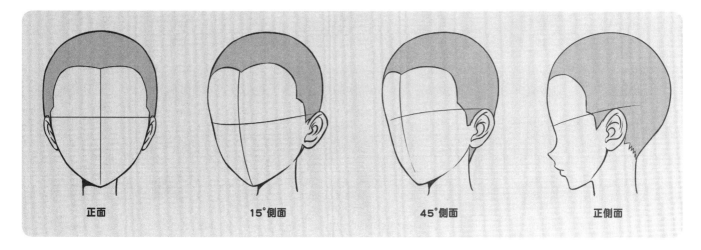

正面　　　　　　15°側面　　　　　　45°側面　　　　　　正側面

鵝蛋臉

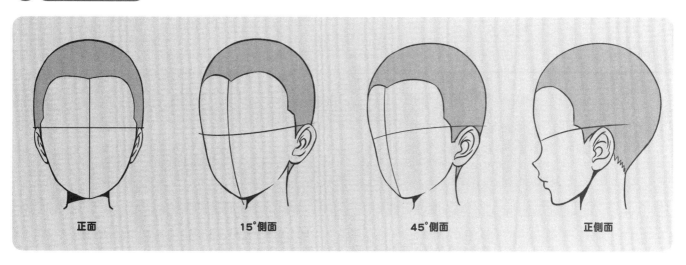

正面　　　　　　15°側面　　　　　　45°側面　　　　　　正側面

3.1.3 常見的美少女五官

眉眼

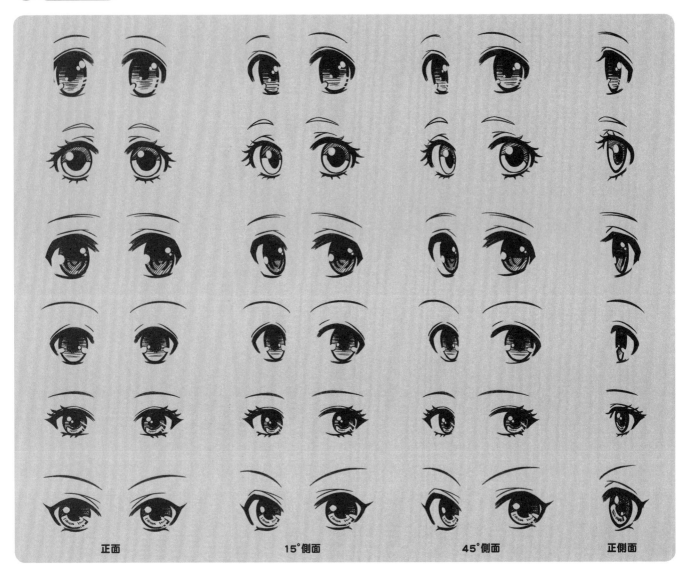

| 正面 | 15°側面 | 45°側面 | 正側面 |

鼻子

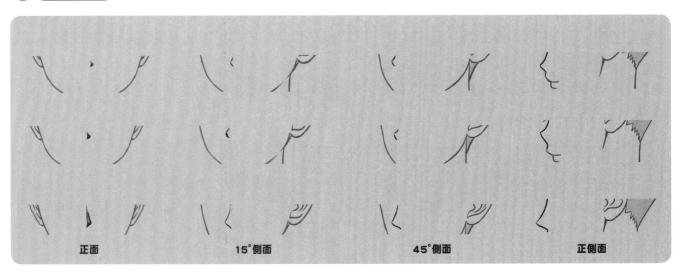

| 正面 | 15°側面 | 45°側面 | 正側面 |

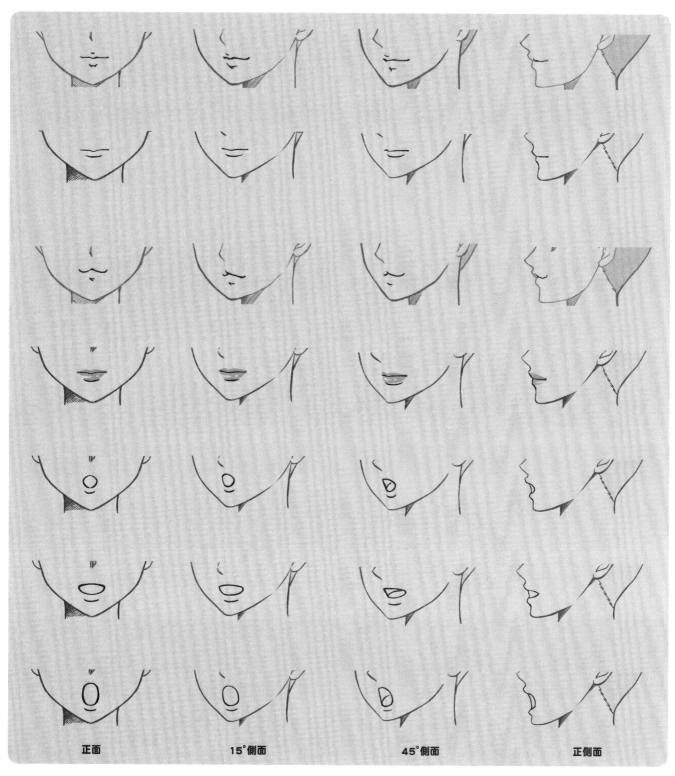

| 正面 | 15°側面 | 45°側面 | 正側面 |

● 耳朵

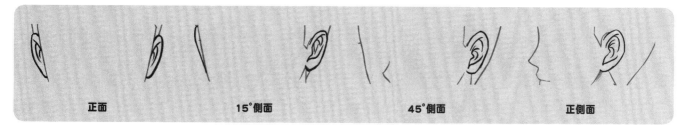

| 正面 | 15°側面 | 45°側面 | 正側面 |

3.1.4 溫柔直髮

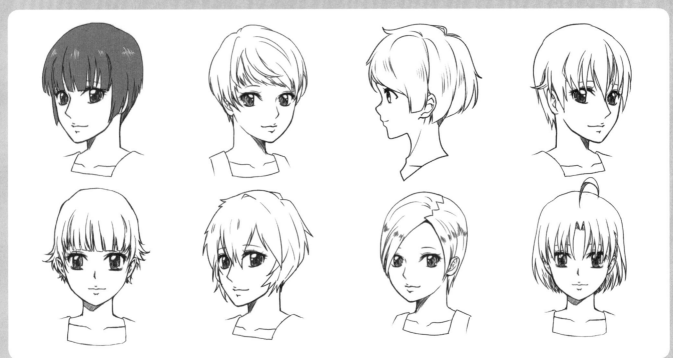

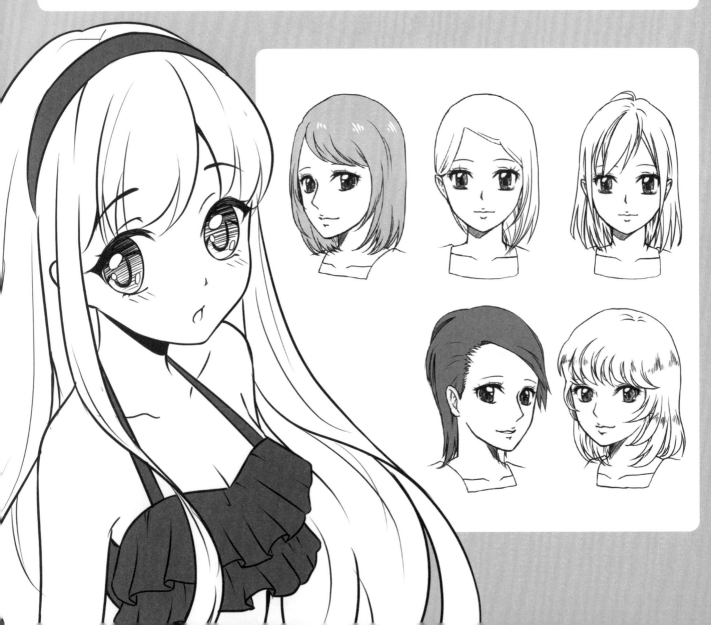

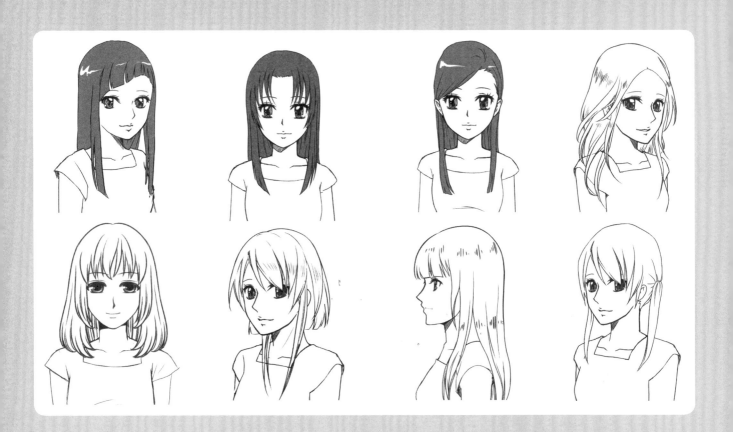

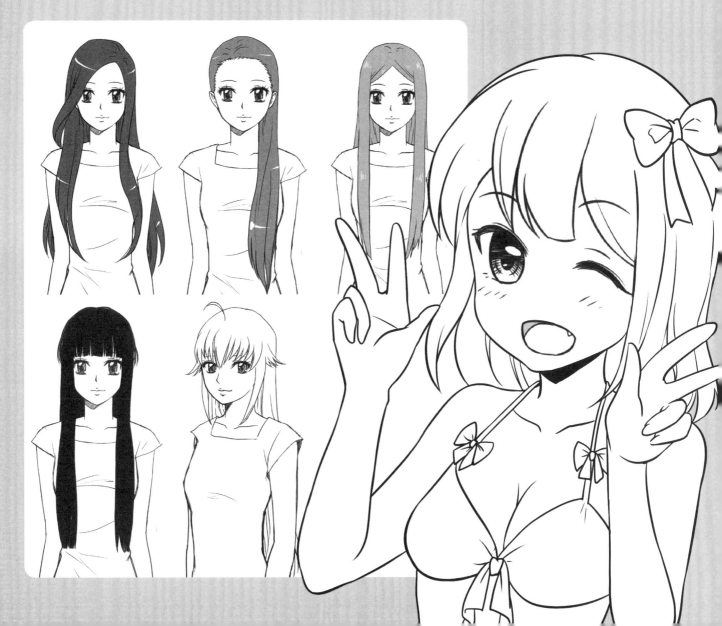

3.1.5　浪漫捲髮

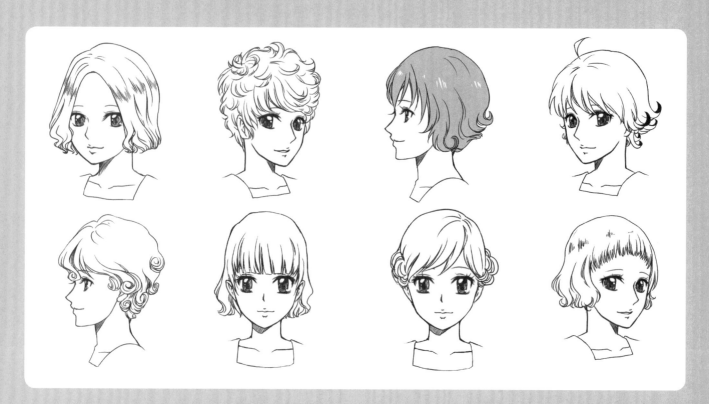

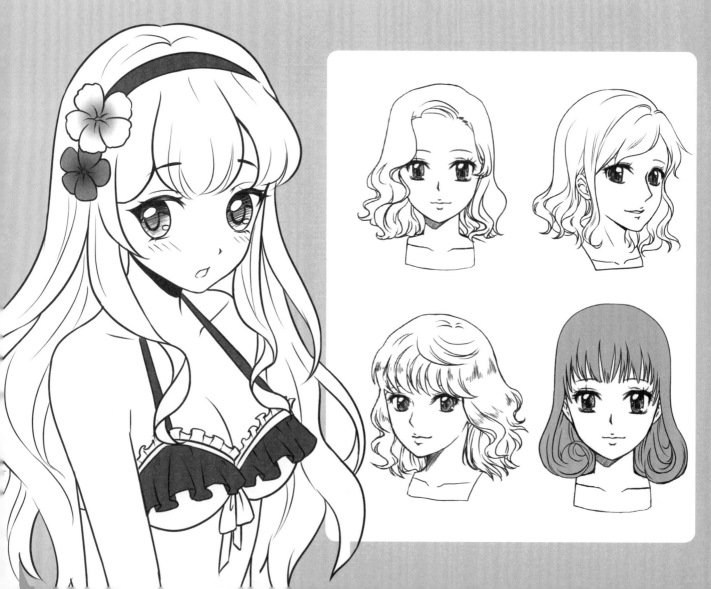

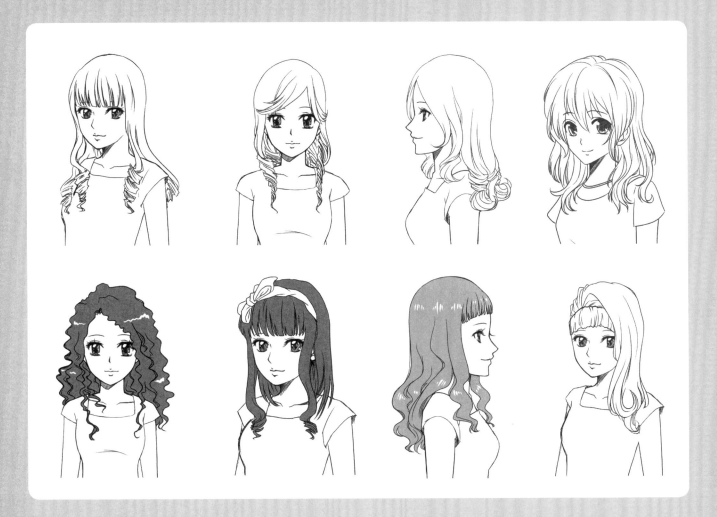

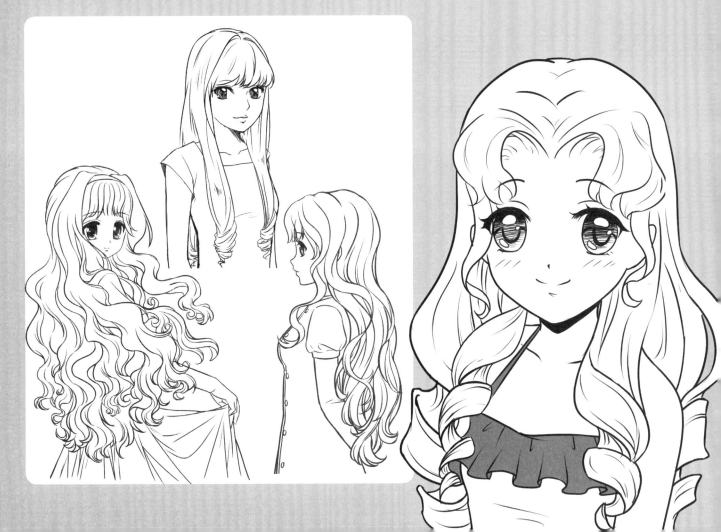

3.1.6 花樣編髮

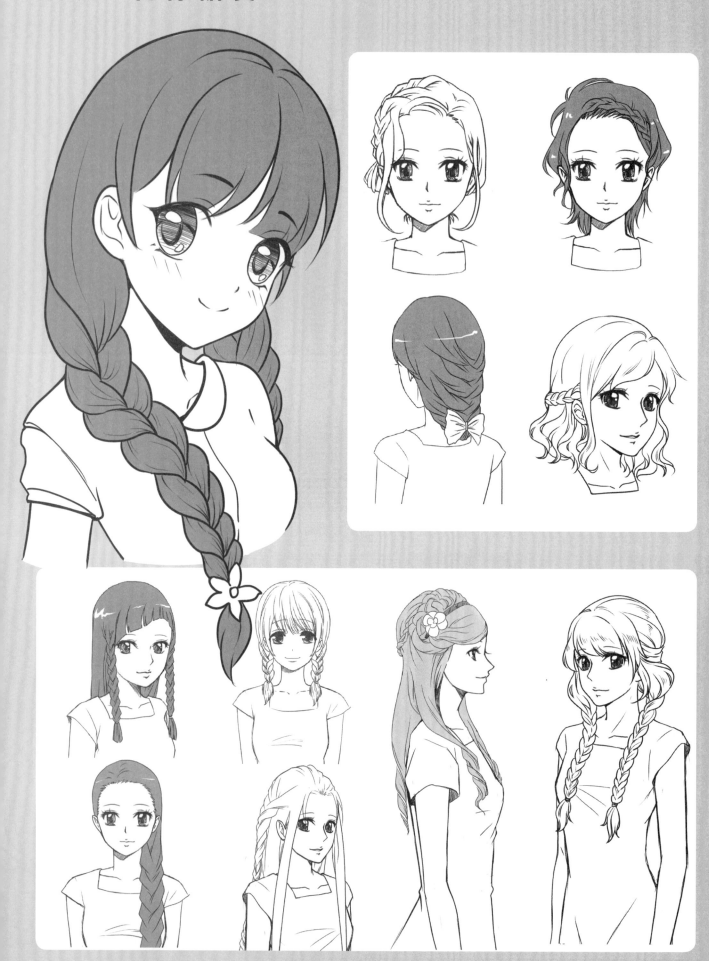

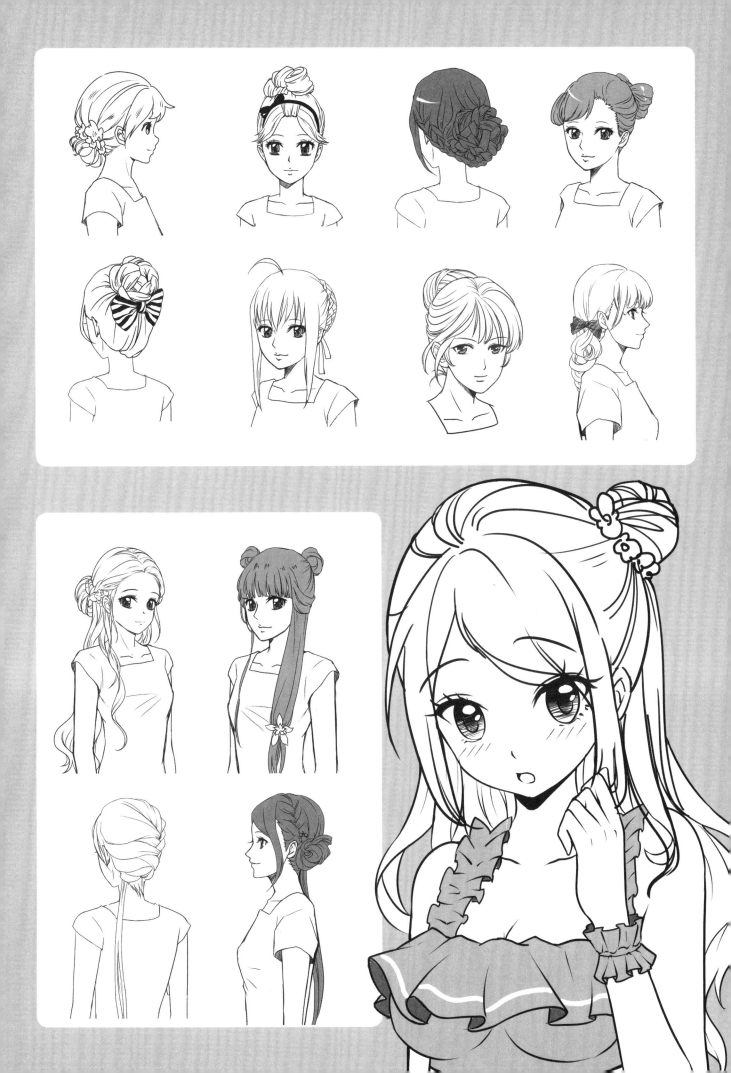

3.1.7 活力馬尾

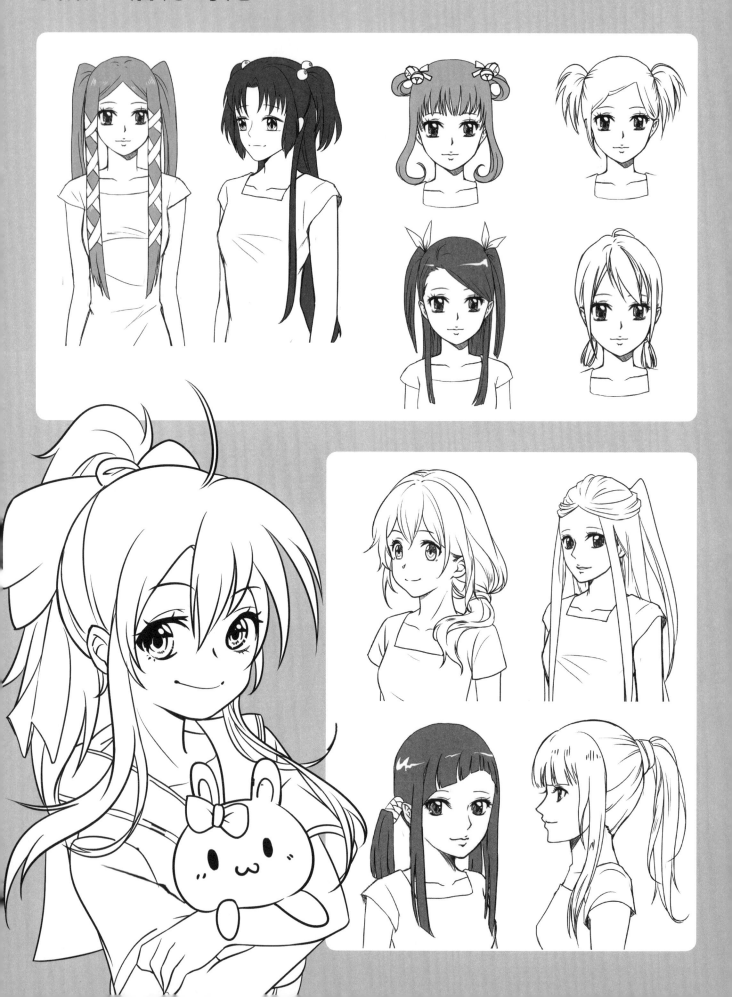

3.1.8 飾品

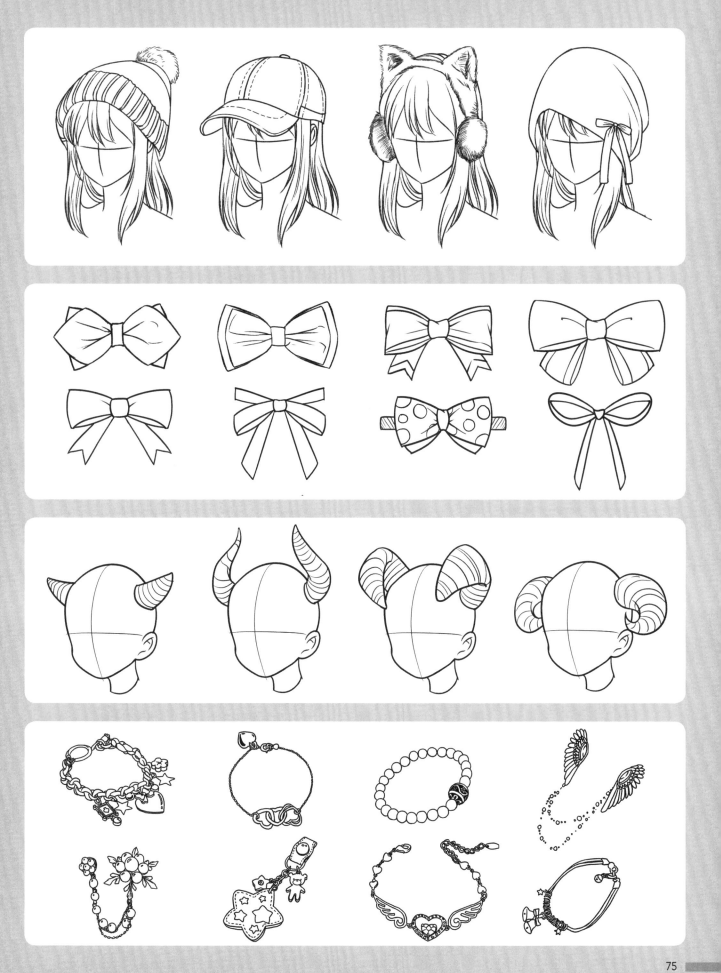

3.1.9 常見的美少女形象

76

●溫柔學姐系

●高冷傲嬌系

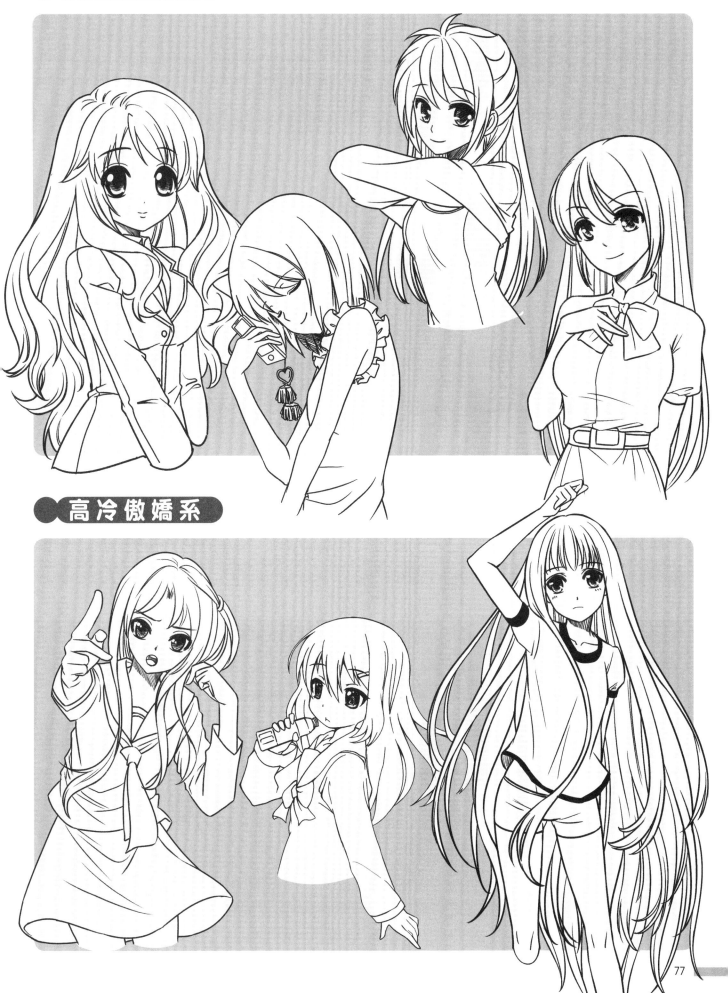

少女的曼妙身材

美少女也需要身材管理，良好的比例，勻稱的體型，作為一枚精緻少女就要從頭髮武裝到腳趾頭！

3.2.1 美少女的體型

女孩和少女體型

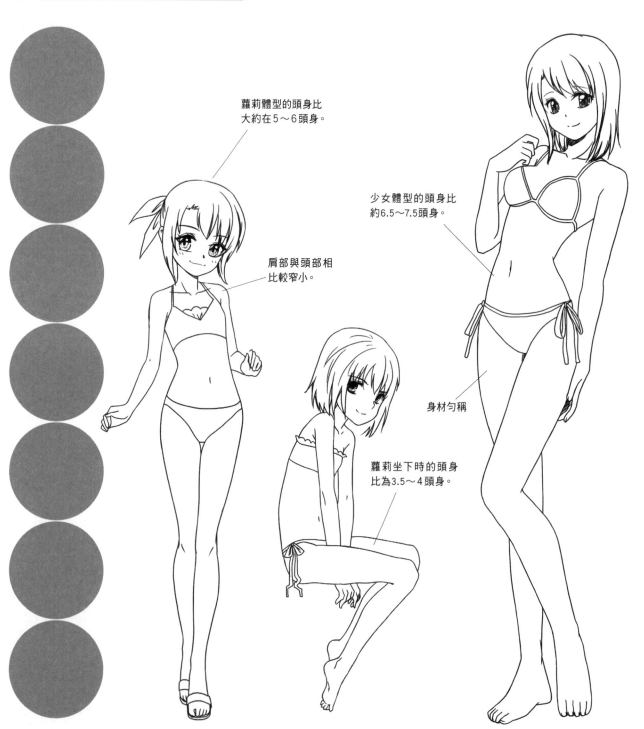

蘿莉體型的頭身比大約在5～6頭身。

肩部與頭部相比較窄小。

少女體型的頭身比約6.5～7.5頭身。

身材勻稱

蘿莉坐下時的頭身比為3.5～4頭身。

豐滿體型和模特體型

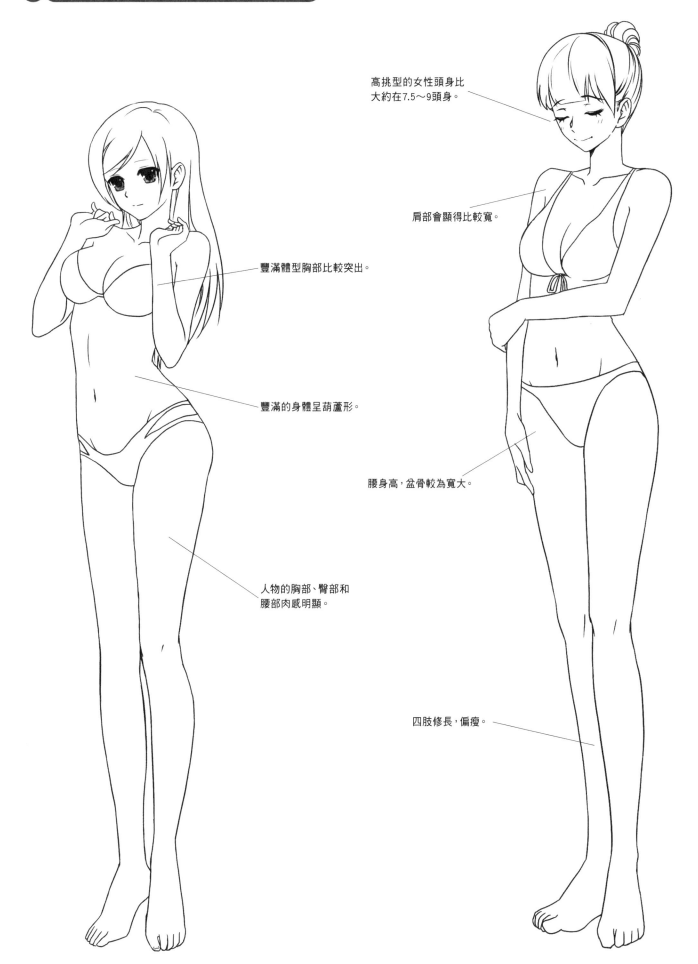

高挑型的女性頭身比
大約在7.5～9頭身。

肩部會顯得比較寬。

豐滿體型胸部比較突出。

豐滿的身體呈葫蘆形。

腰身高，盆骨較為寬大。

人物的胸部、臀部和
腰部肉感明顯。

四肢修長，偏瘦。

3.2.2　美少女的肢體

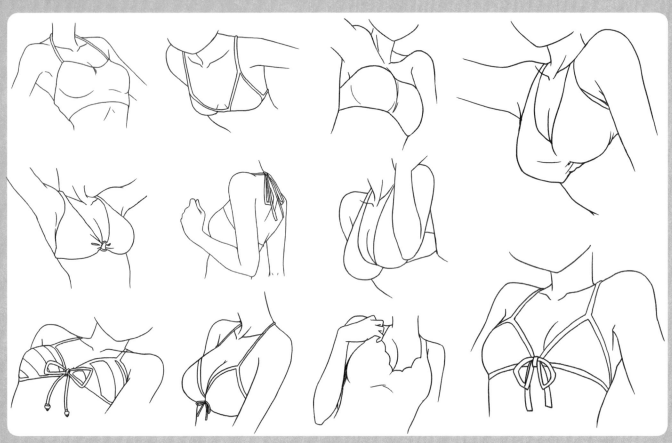

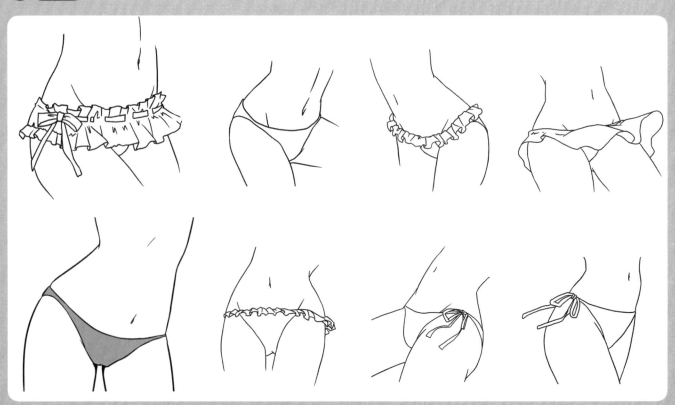

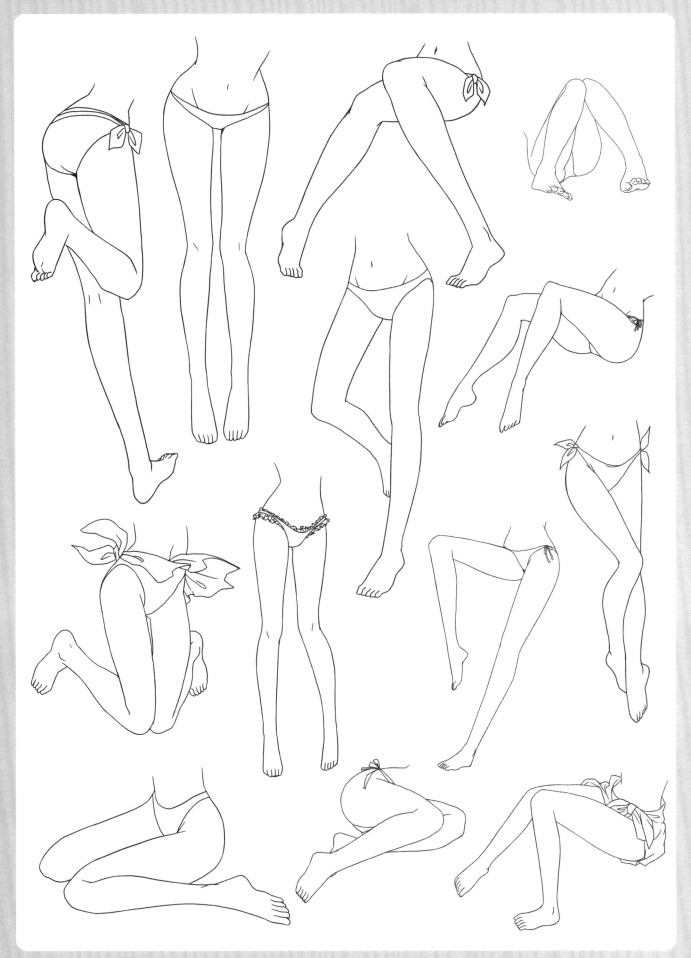

3.2.3 美少女的手和腳

手

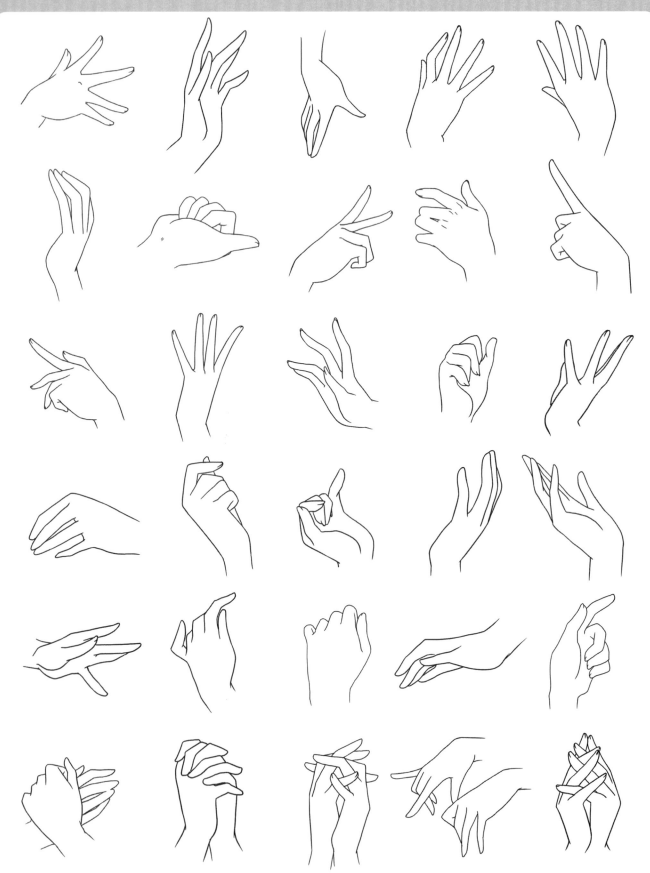

量身定制的美少女服飾

美少女的服飾在漫畫中十分重要，不僅要華麗好看，更要衣著合體，以符合少女的人設背景，讓人物更出彩。

3.3.1 設定合適的服裝配飾

通過服飾添加職業屬性

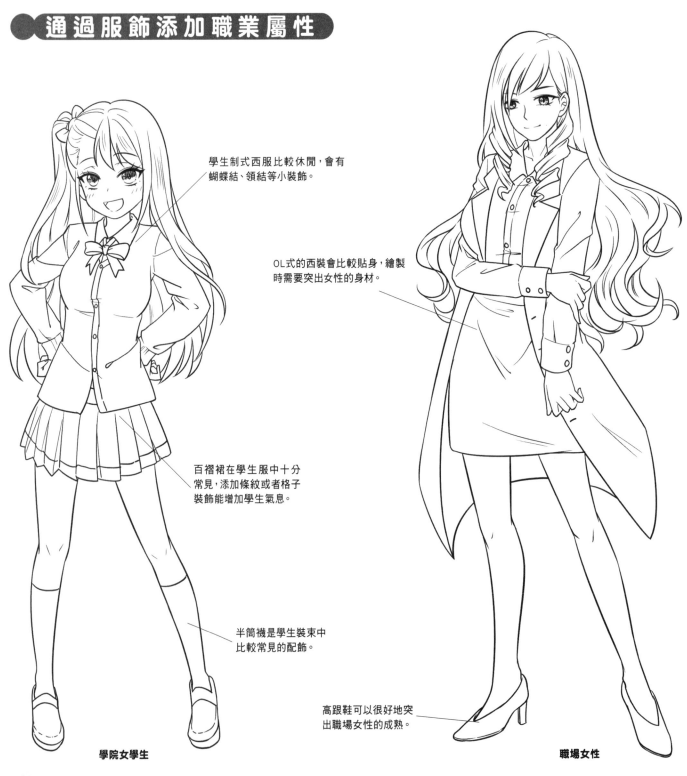

學生制式西服比較休閒，會有蝴蝶結、領結等小裝飾。

OL式的西裝會比較貼身，繪製時需要突出女性的身材。

百褶裙在學生服中十分常見，添加條紋或者格子裝飾能增加學生氣息。

半筒襪是學生裝束中比較常見的配飾。

高跟鞋可以很好地突出職場女性的成熟。

學院女學生

職場女性

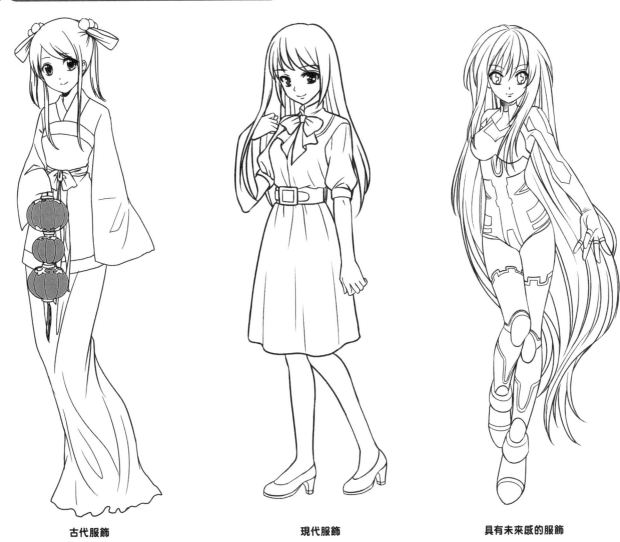

古代服飾　　　　　　　現代服飾　　　　　　　具有未來感的服飾

服飾與運動的結合

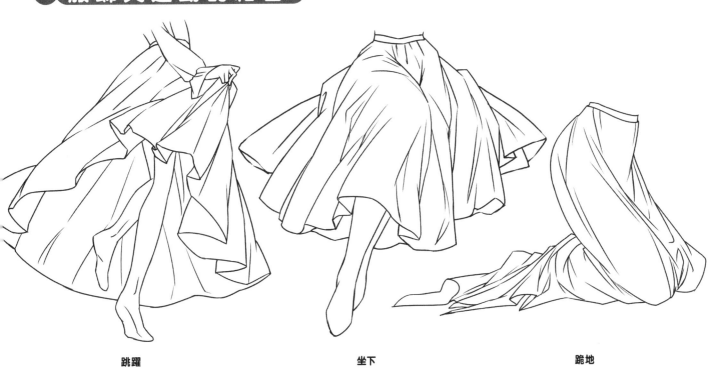

跳躍　　　　　　　　　坐下　　　　　　　　　跪地

3.3.2 日系水手服

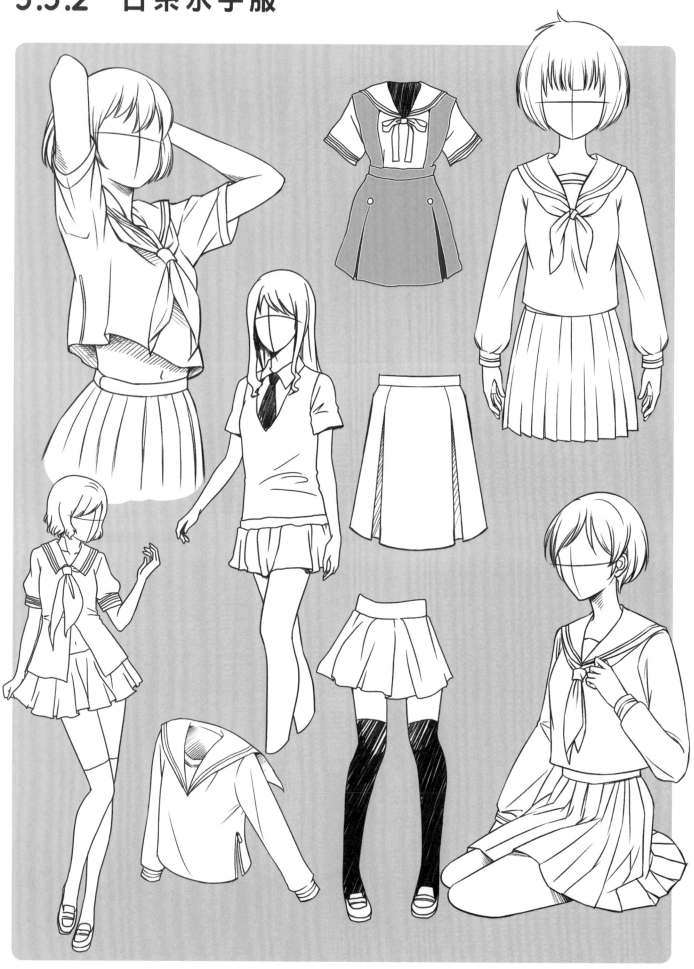

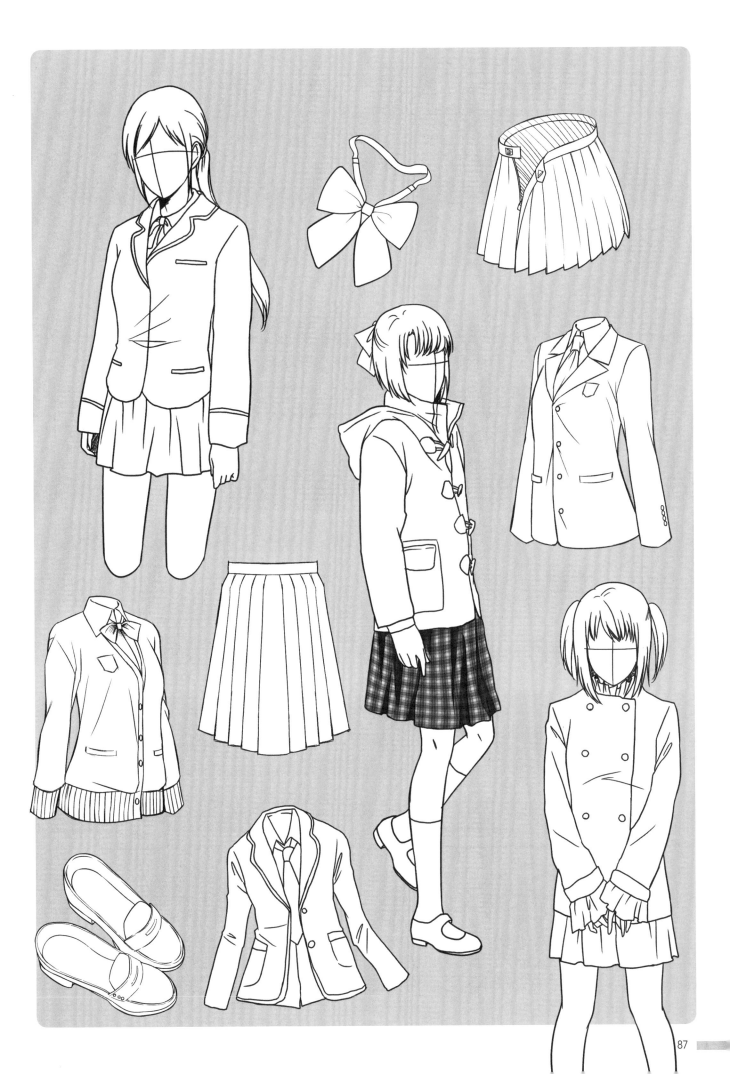

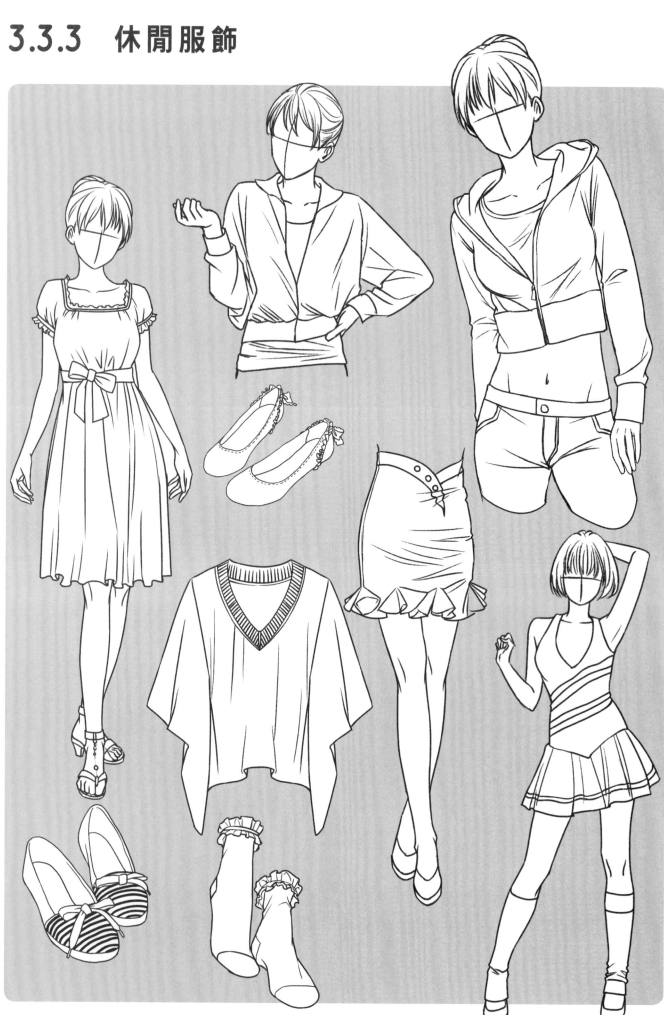

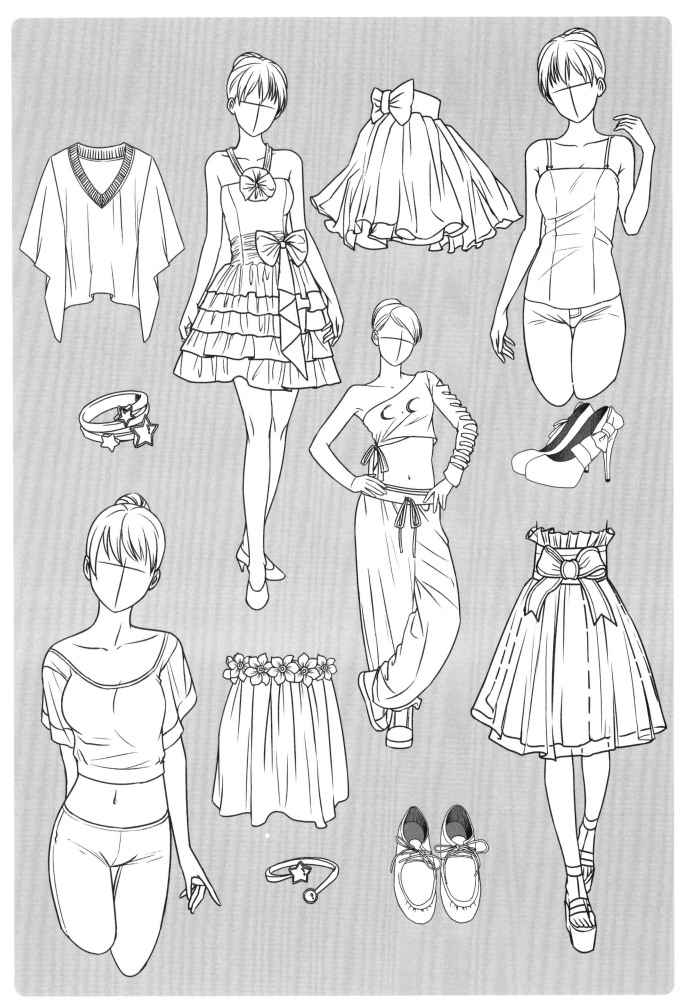

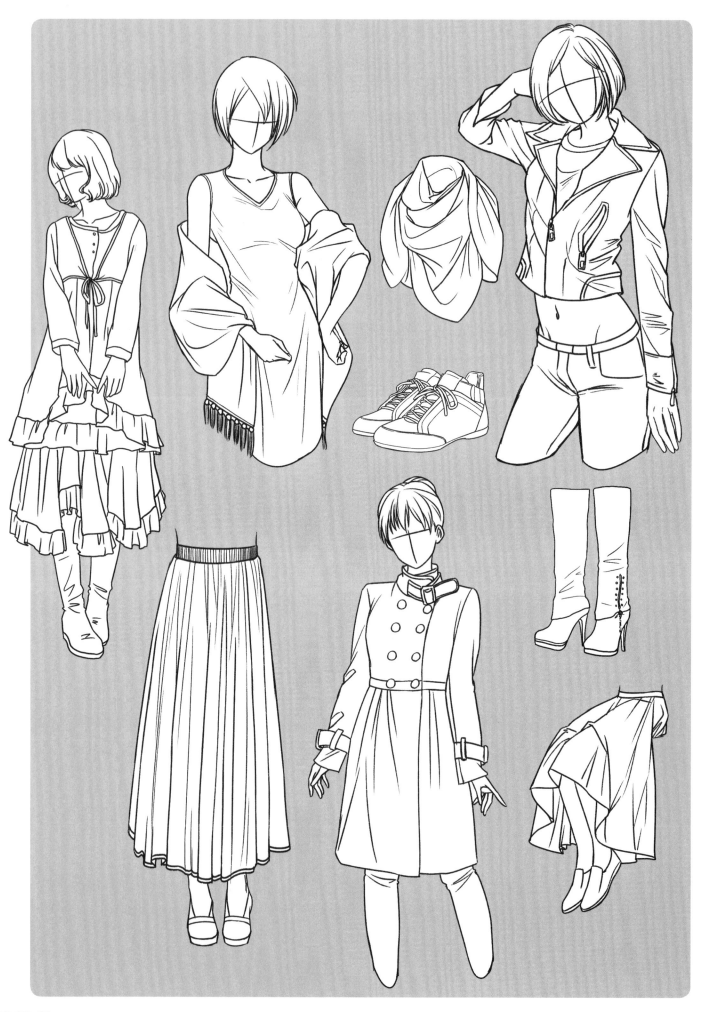

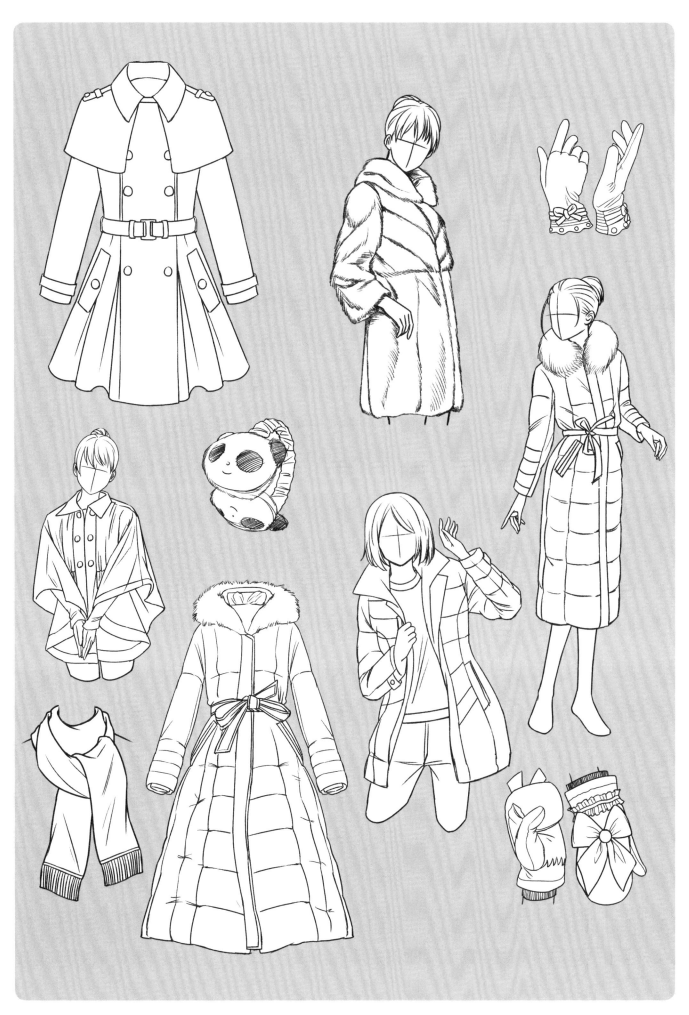

3.3.4 洋裝禮服

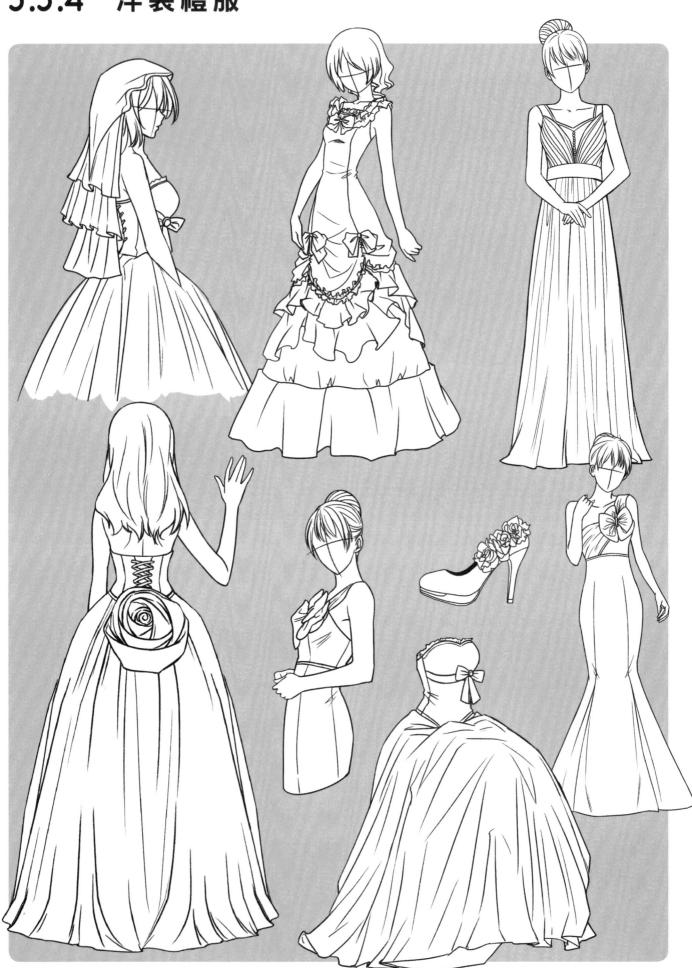

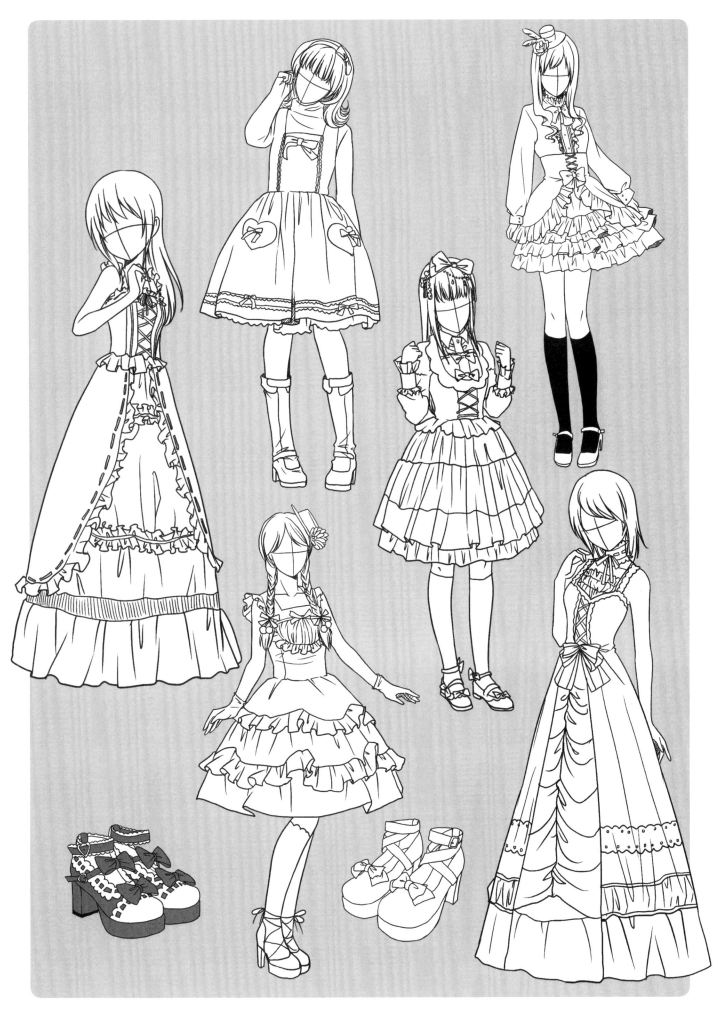

3.3.5 民族服飾

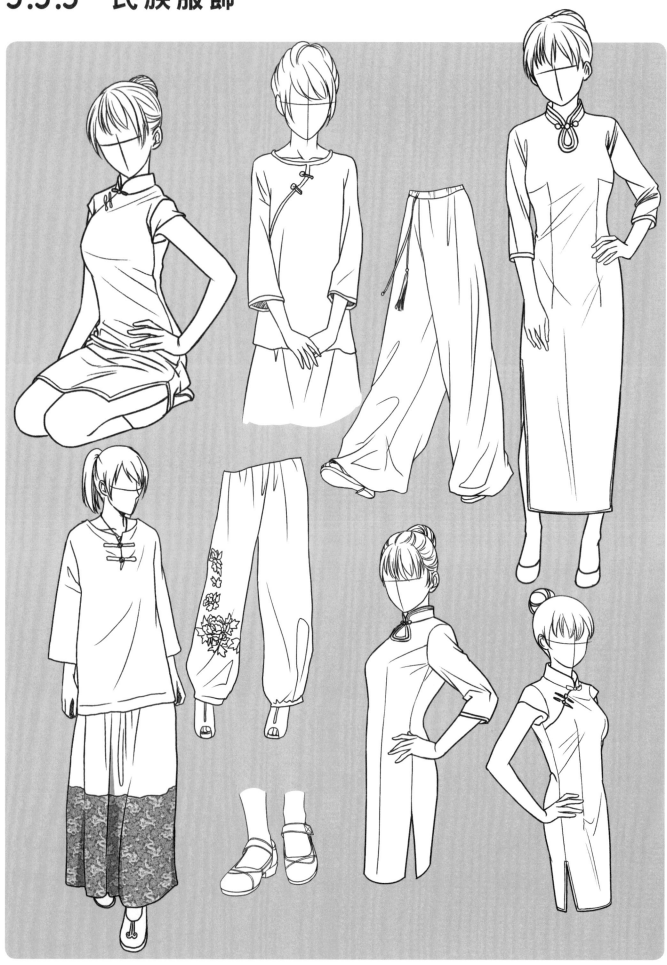

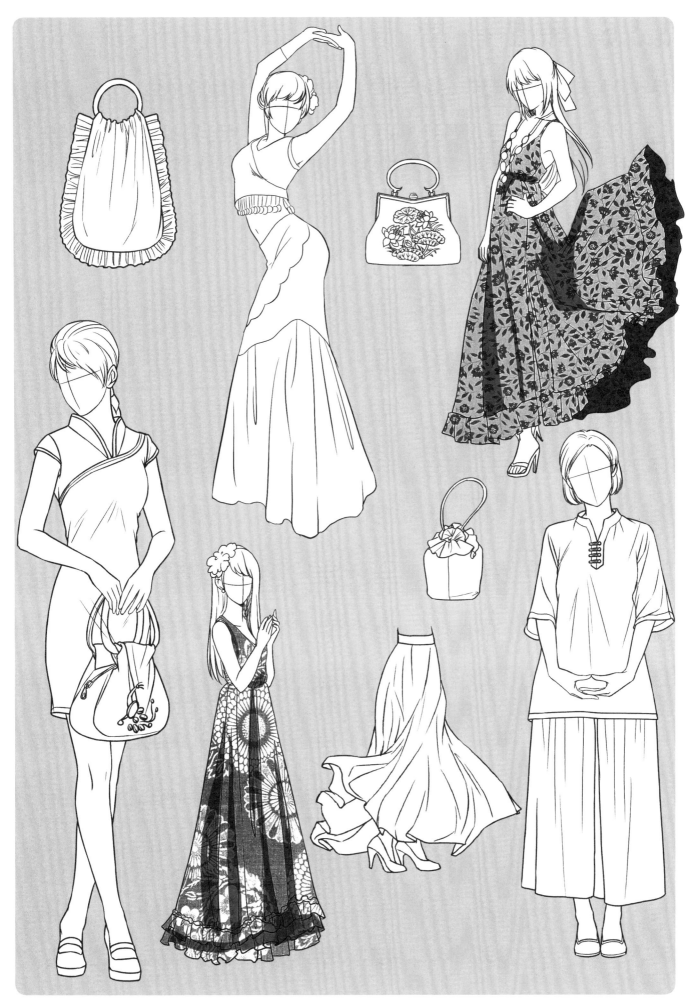

3.3.6　和服

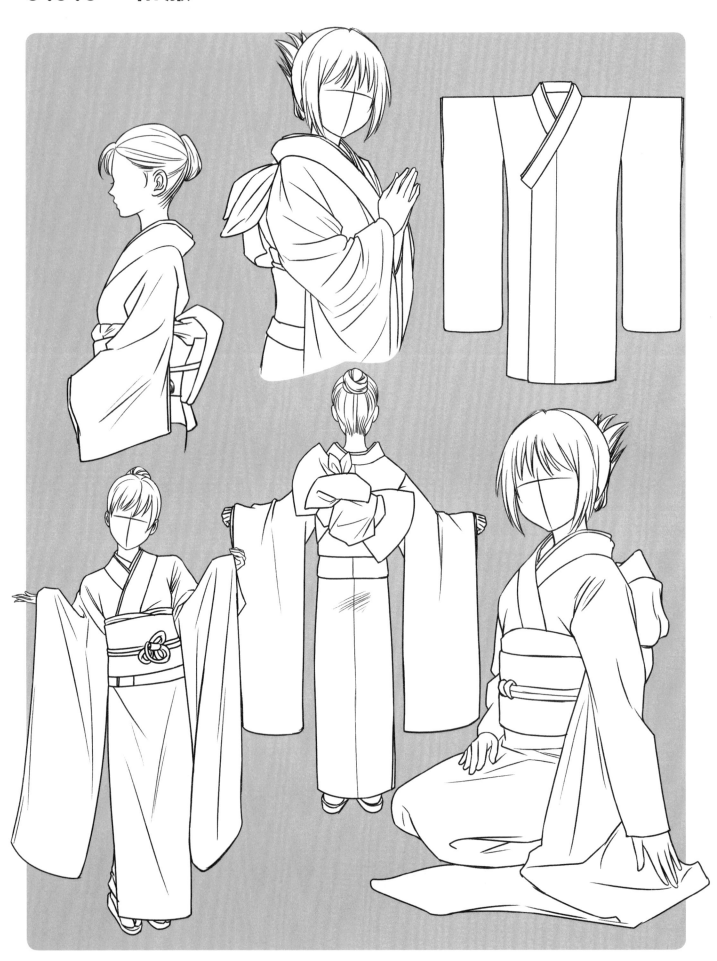

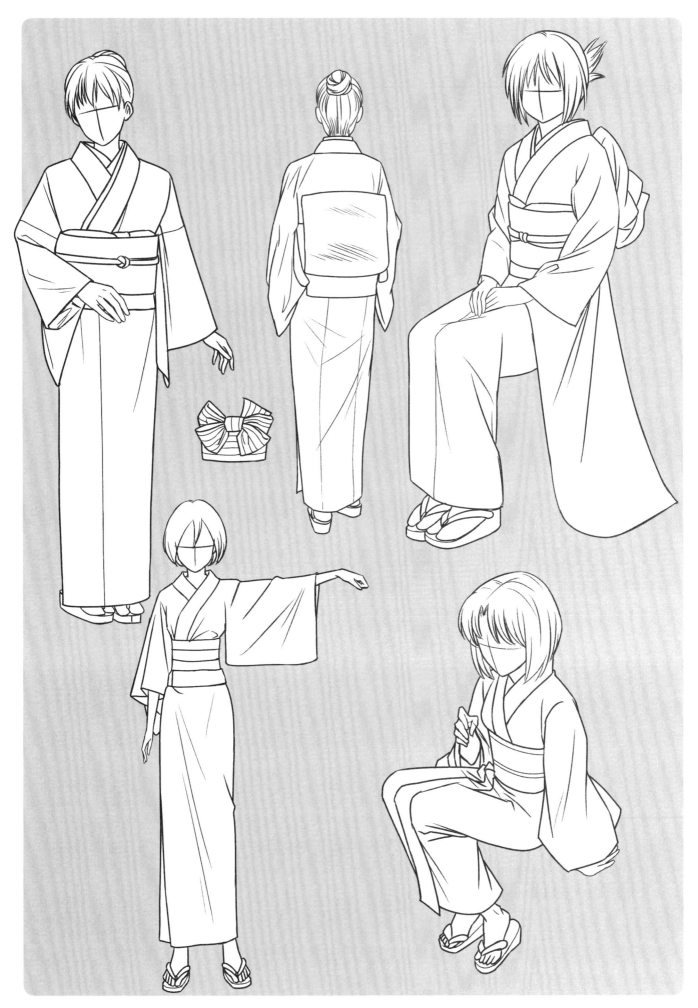

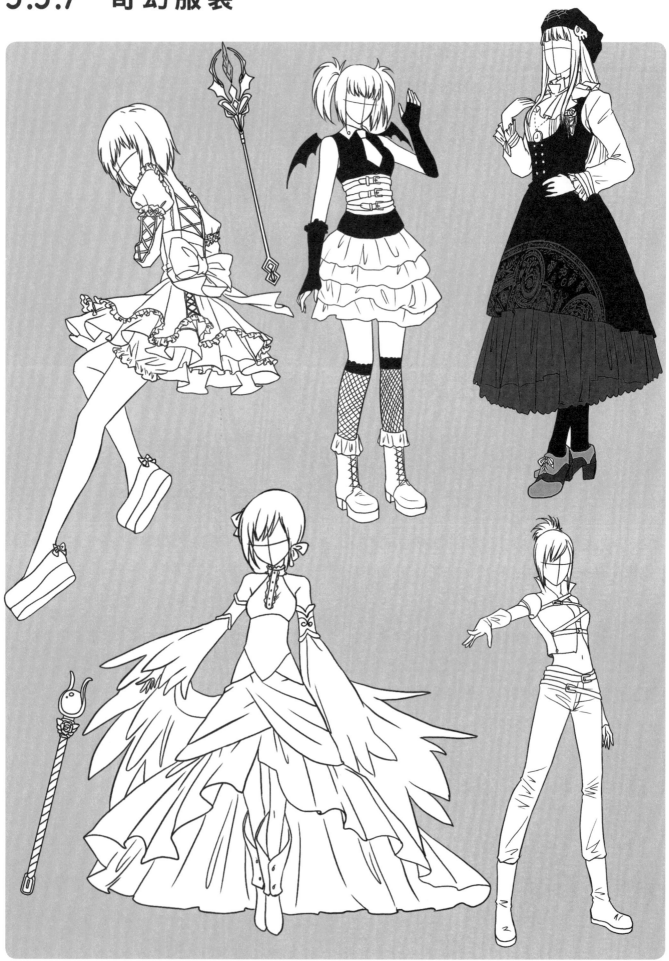

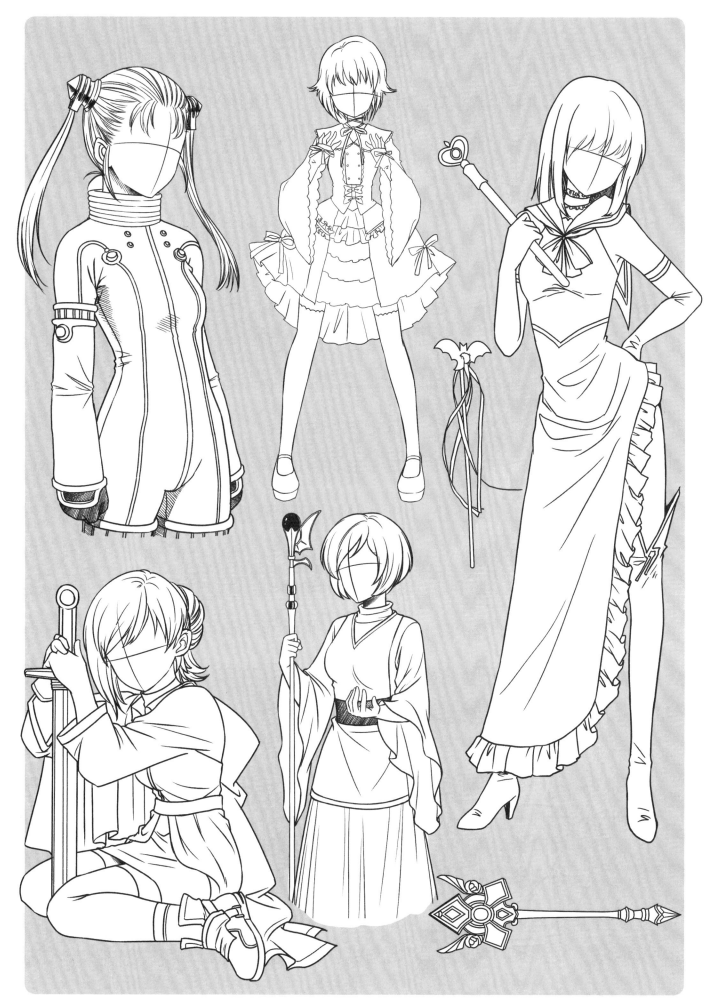

展現美少女氣息的動作

少女的一顰一笑、一動一靜都各有特點,通過動作不僅可以表現女性身體的嬌俏柔美,還能突出美少女的鮮明個性,塑造出與眾不同的角色!

3.4.1 通過動作體現少女感

少女的S形與C形姿態

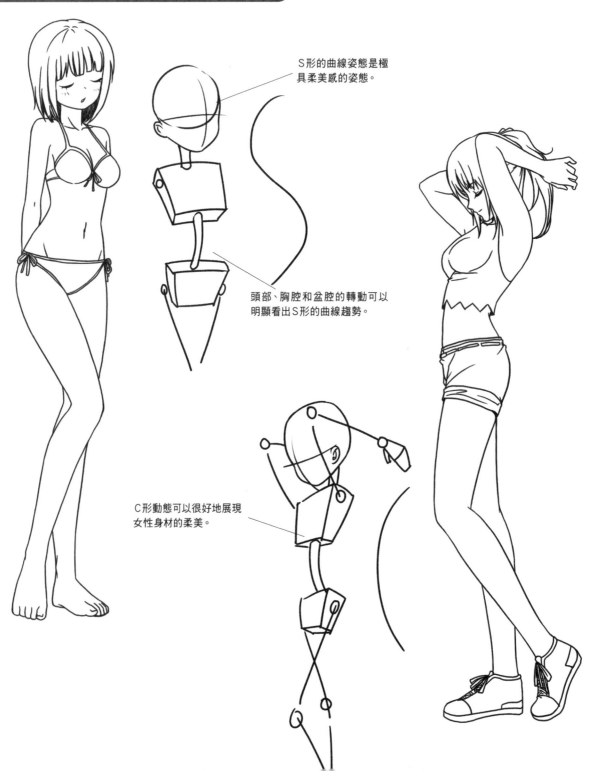

S形的曲線姿態是極具柔美感的姿態。

頭部、胸腔和盆腔的轉動可以明顯看出S形的曲線趨勢。

C形動態可以很好地展現女性身材的柔美。

坐姿也要少女感滿滿！

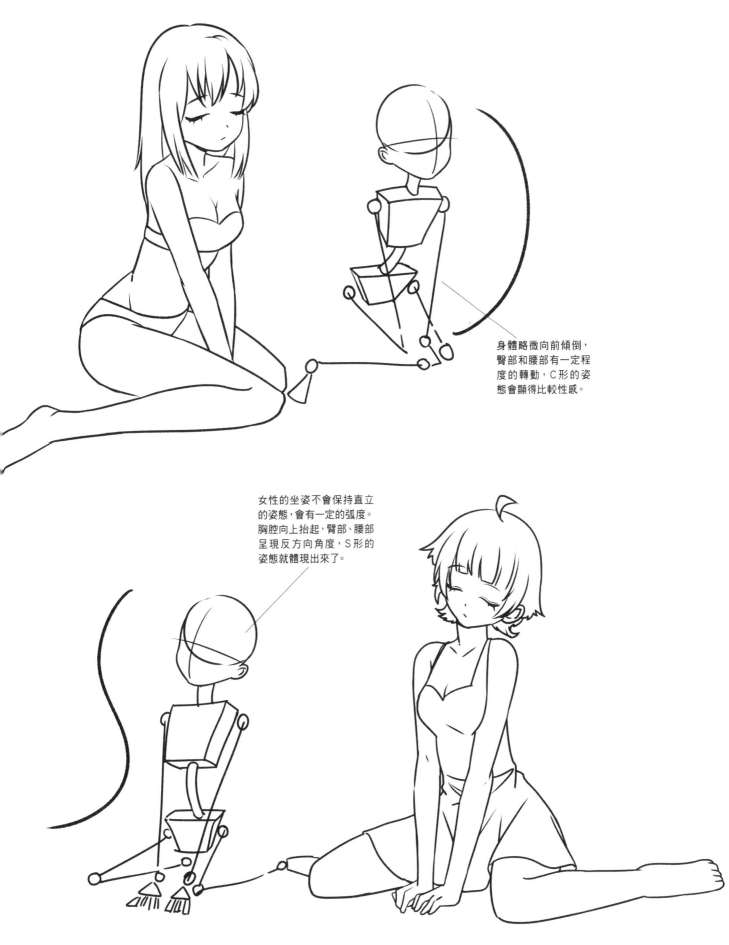

身體略微向前傾倒，
臀部和腰部有一定程
度的轉動，C形的姿
態會顯得比較性感。

女性的坐姿不會保持直立
的姿態，會有一定的弧度。
胸腔向上抬起，臀部、腰部
呈現反方向角度，S形的
姿態就體現出來了。

3.4.2 日常動作

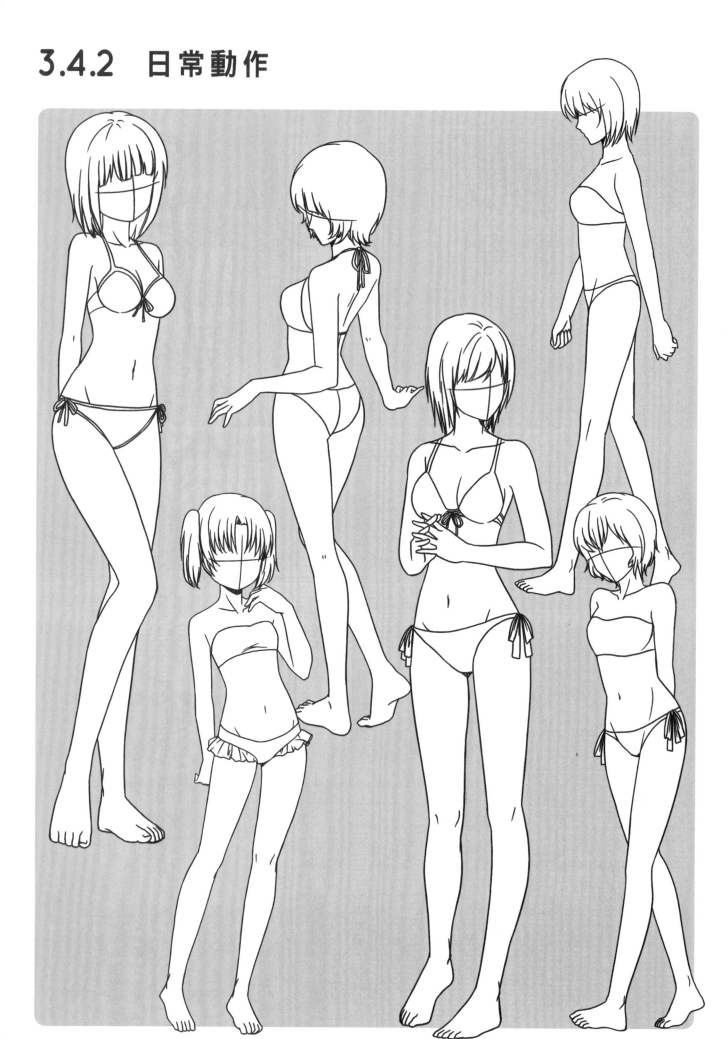

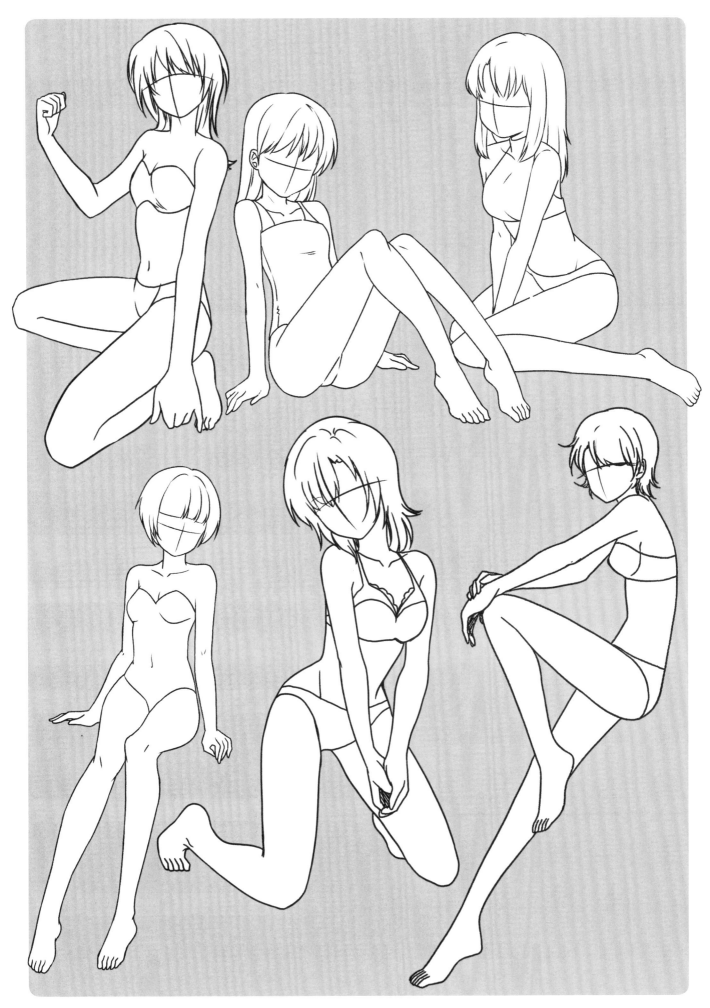

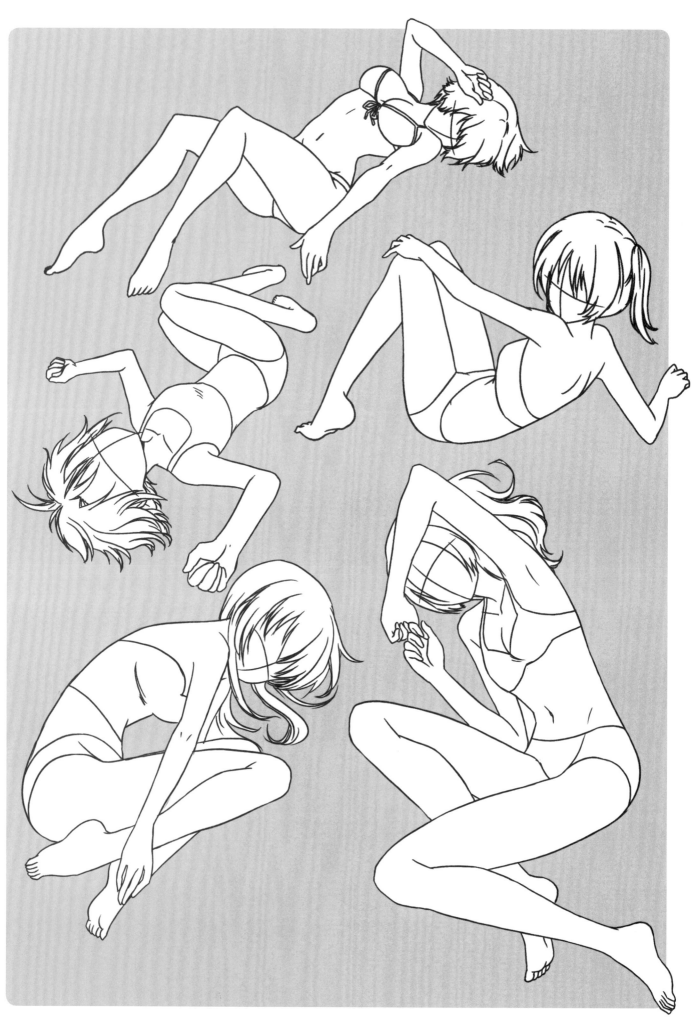

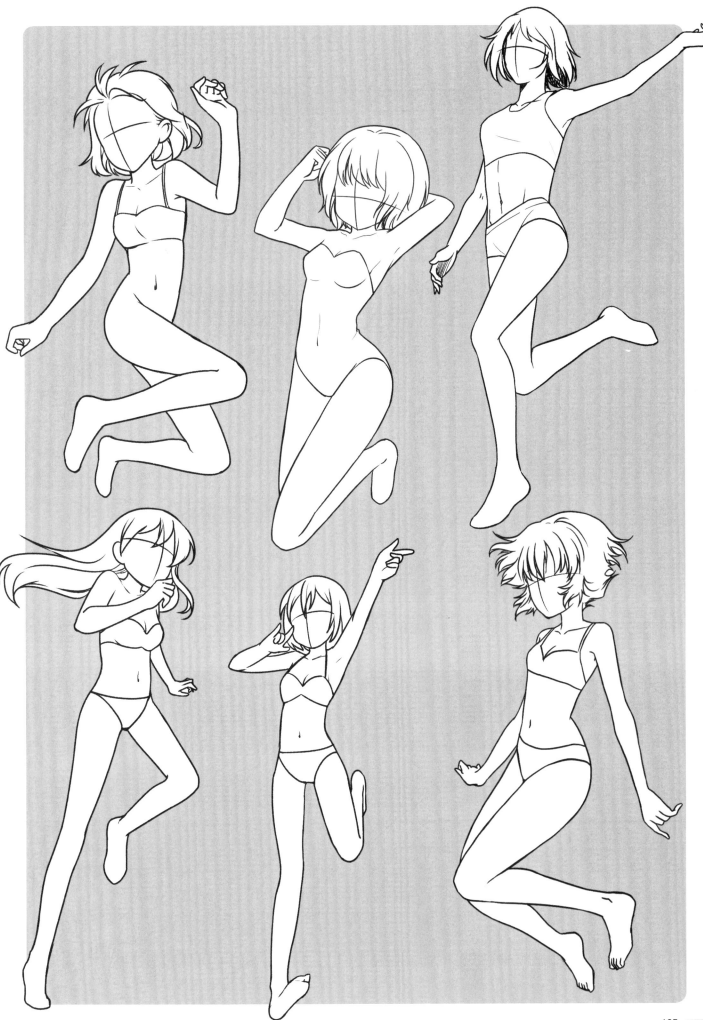

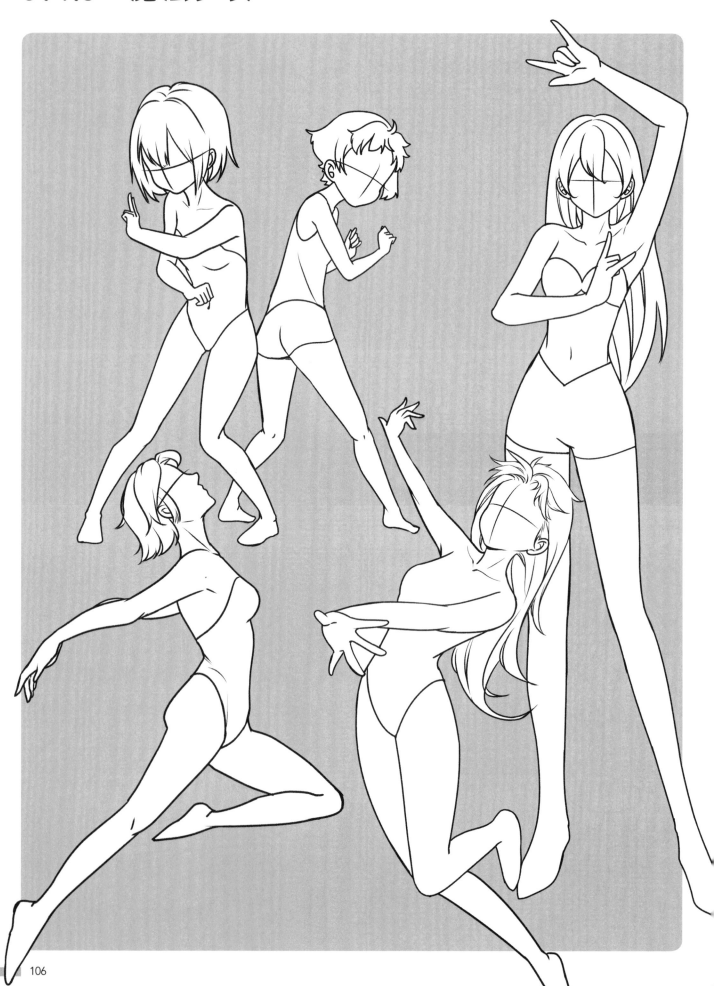

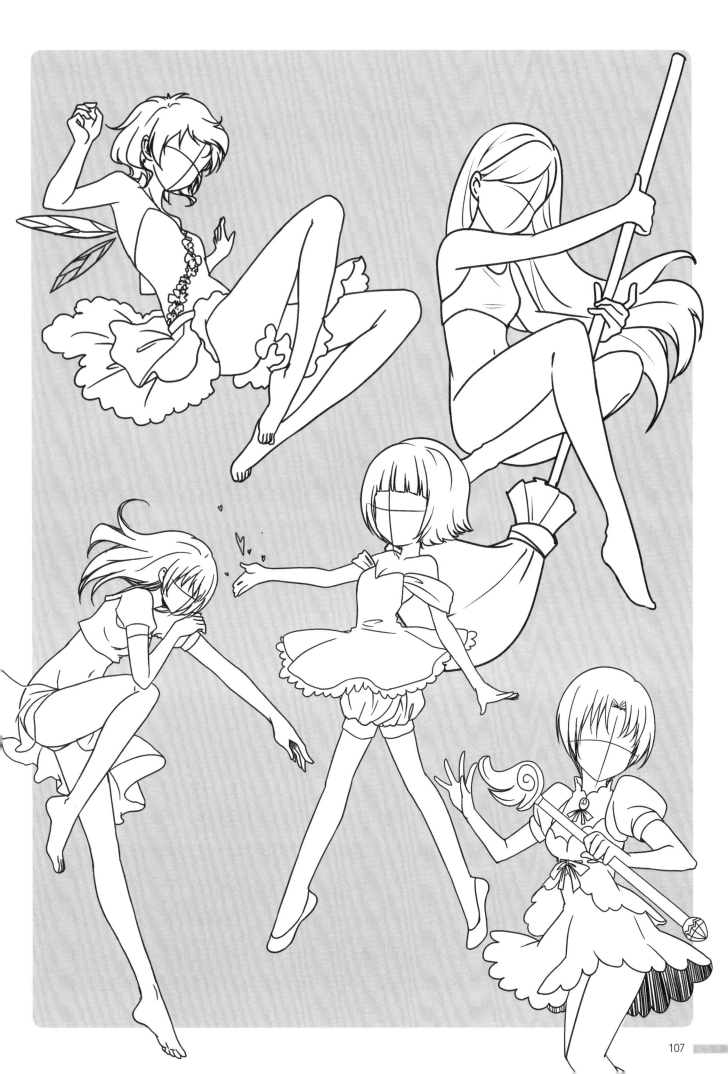

3.4.4　優雅舞姿

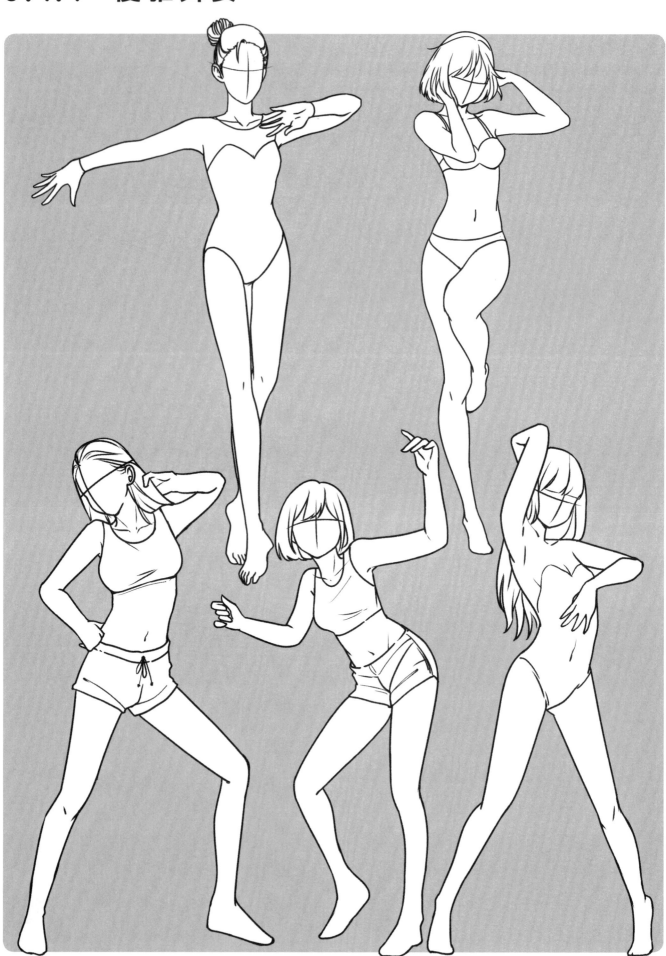

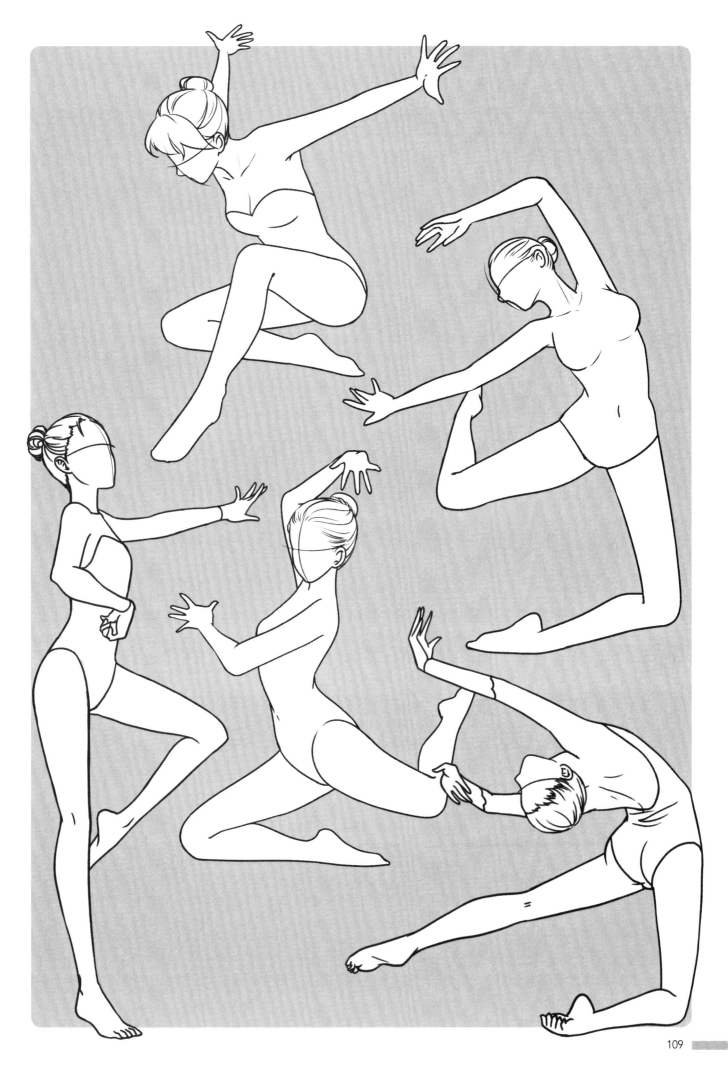

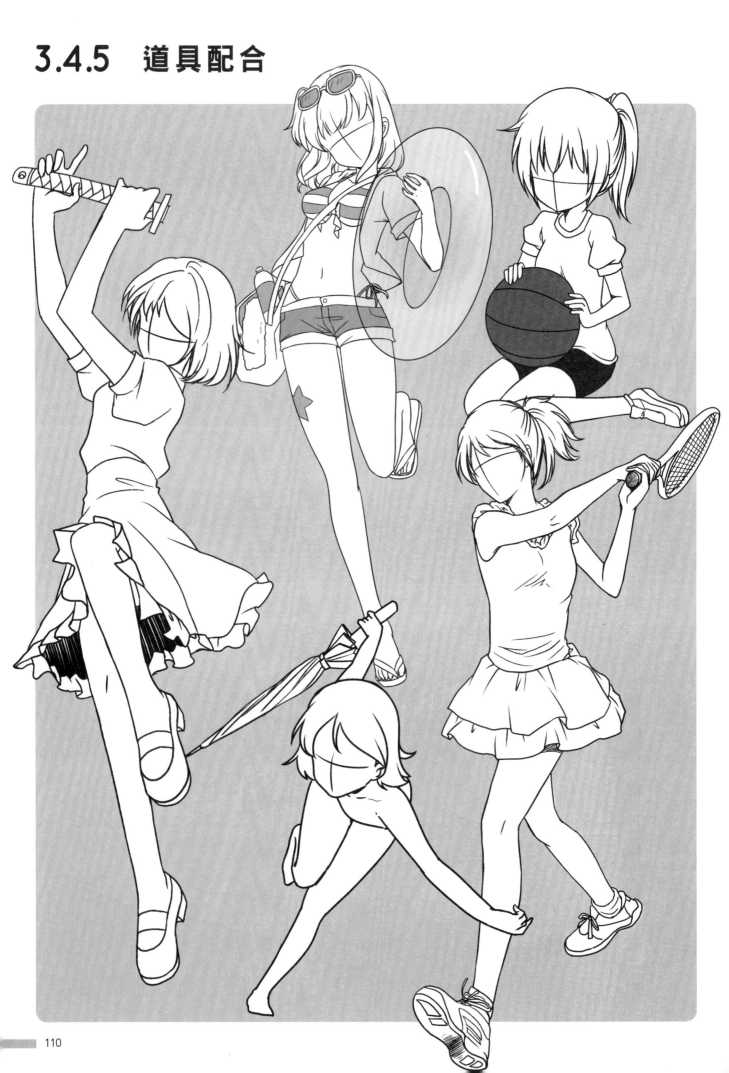

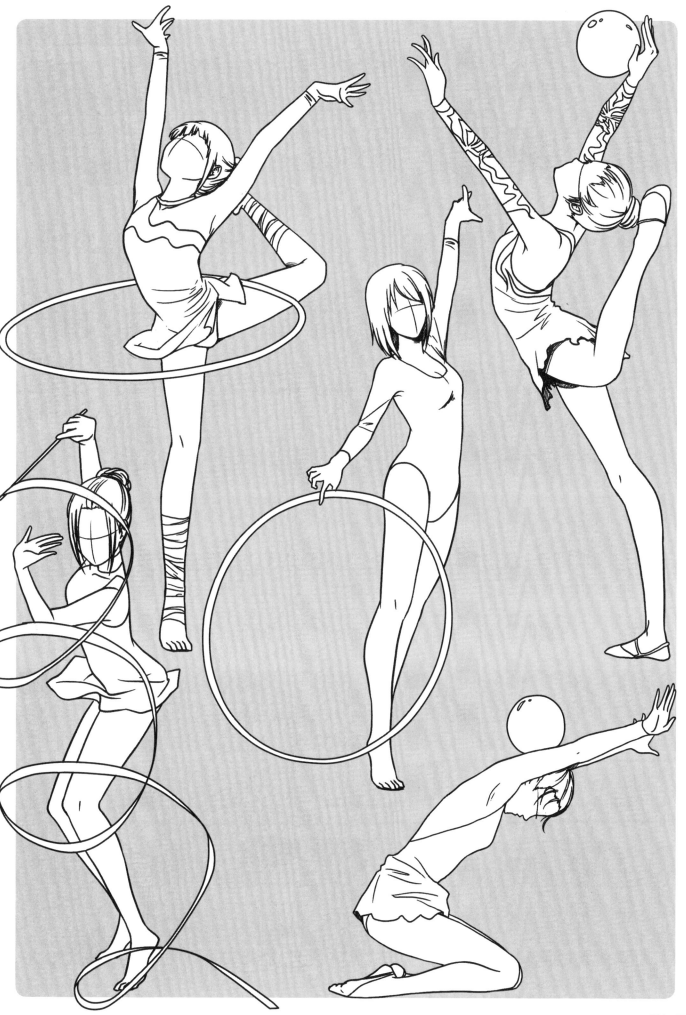

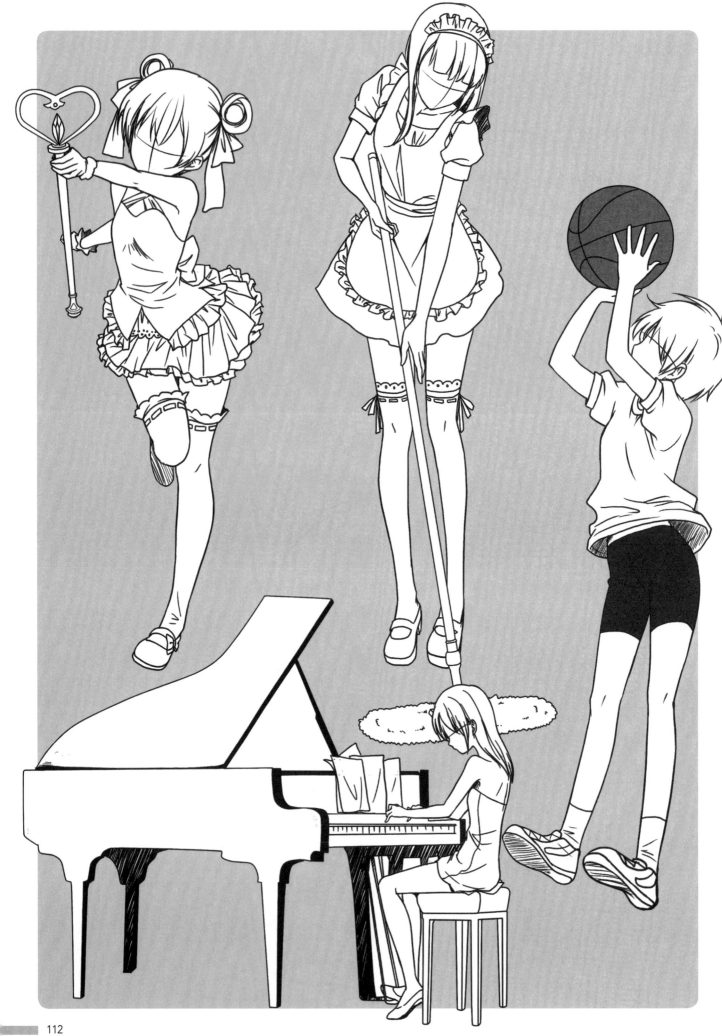

美少女人物大合集

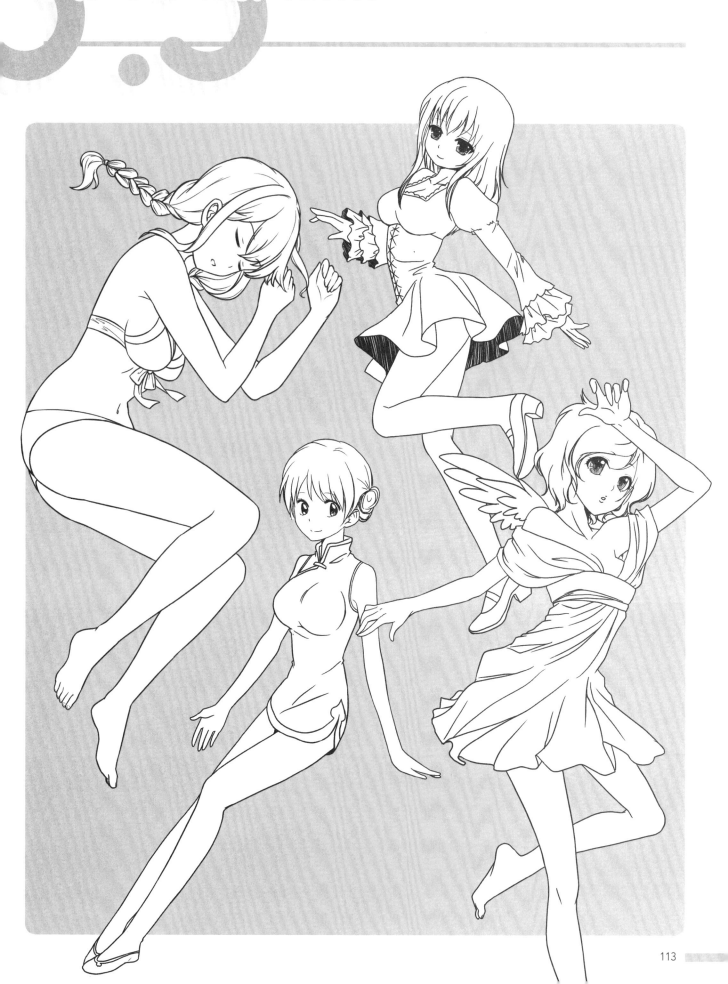

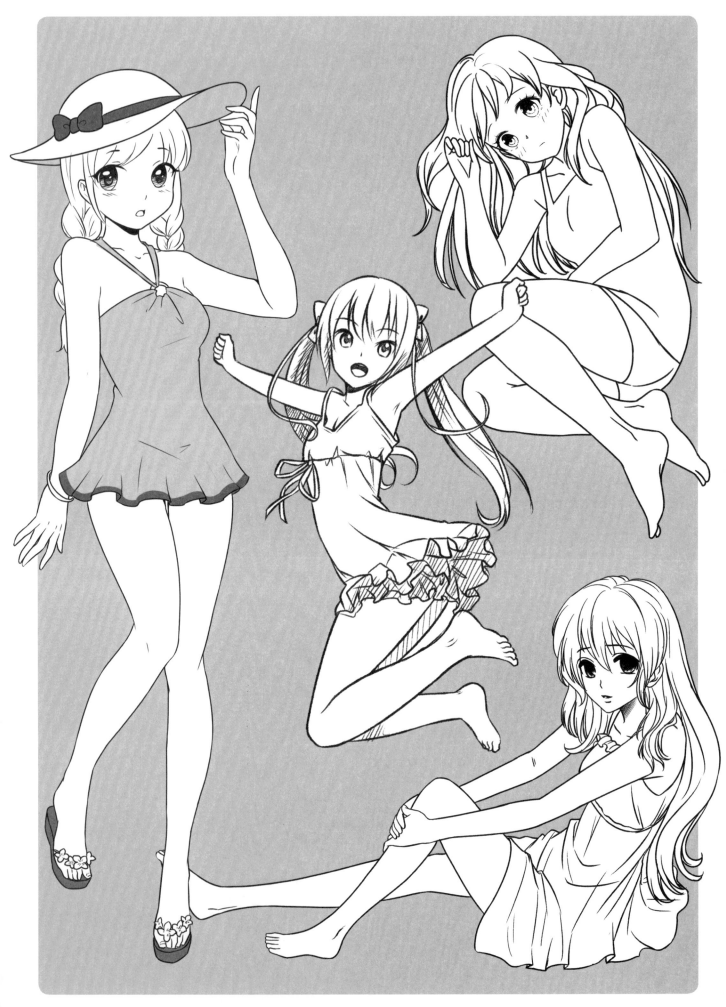

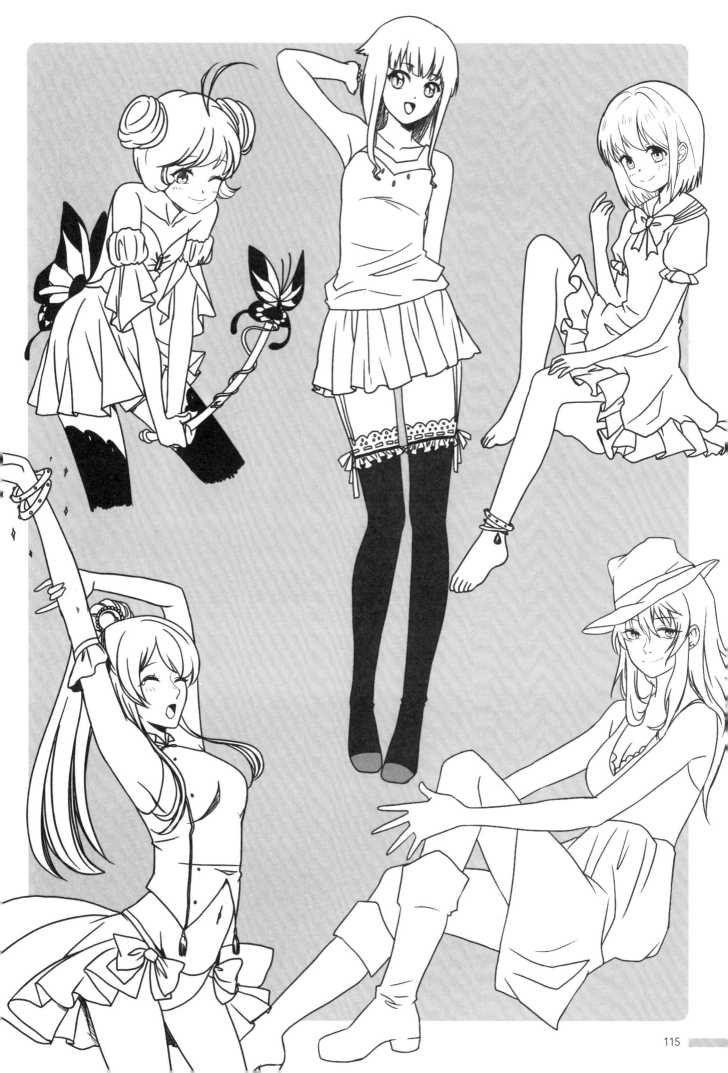

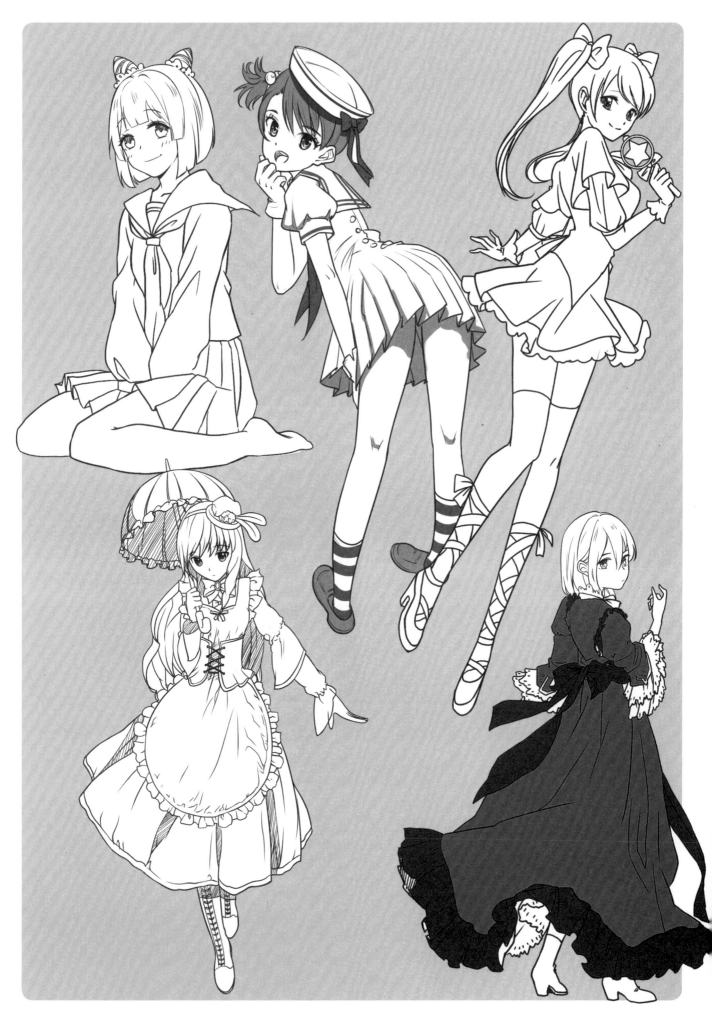

The Fourth Chapter

美男繪畫全攻略

漫畫怎麼少得了帥氣的美男子呢？塑造一個個
性分明的男主角對於漫畫創作來說至關重要！是
高貴美少年還是英武龍騎士，由你來決定。

帥氣的面容

帥氣的臉部是美男的第一步！不同氣質的美男有著不同的五官和臉型，加上變化多樣的髮型，就能創作出與眾不同的美男形象，快來打造只屬於你的帥氣美男吧！

4.1.1 畫出帥氣美男的頭像

● 美男的頭部比例

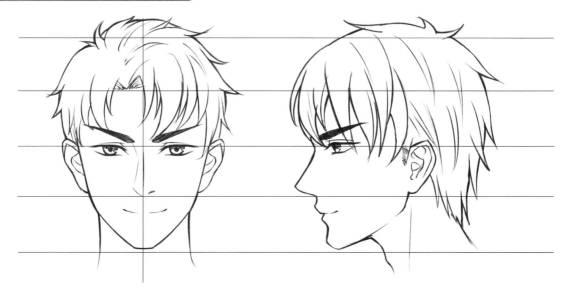

相對於女性來說，男性的臉部比例更偏向寫實，眼睛佔比不會很大，以細長為主，鼻子更加挺拔。

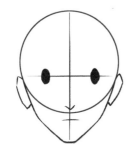 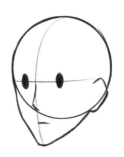 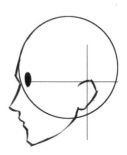

半側面時，頭部的中線會根據頭部的弧度呈弧形，五官的左右距離會因透視而縮短。正側面時，耳朵會在中線的右側。

● 五官的年齡變化

 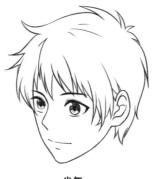 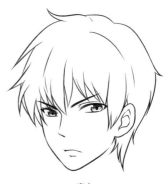

兒童 少年 青年

4.1.2 臉型和五官

常見臉型

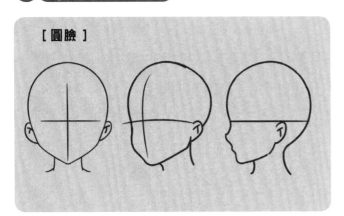

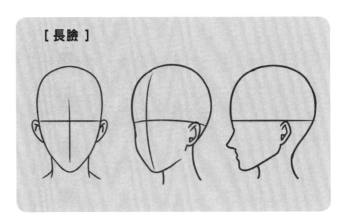

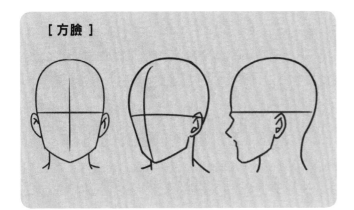

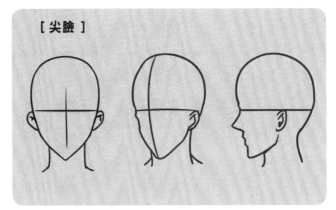

美男的五官

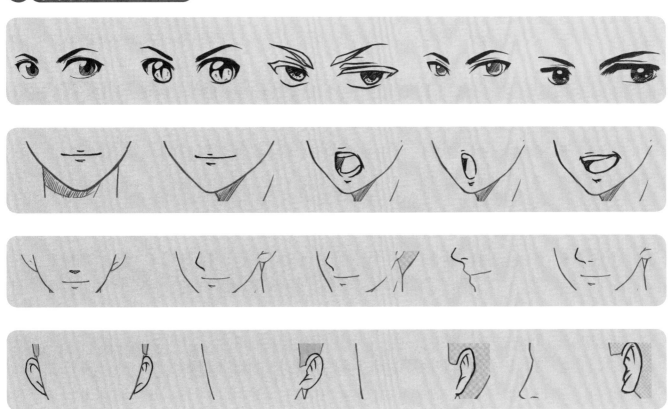

4.1.3　美男的髮型

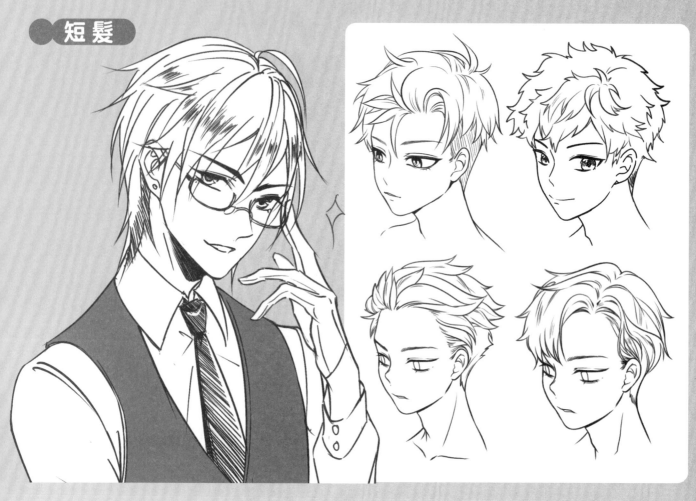

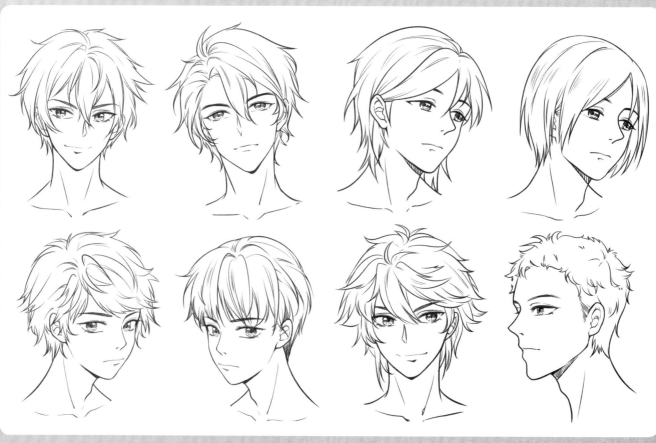

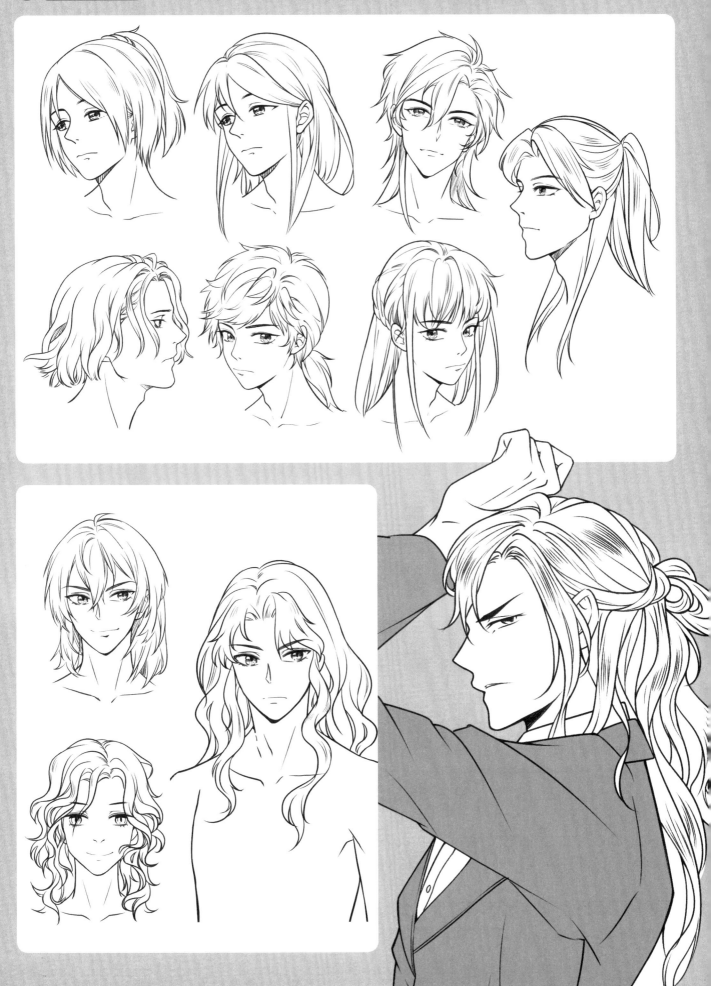

4.1.4 不同氣質的美男你愛哪一款？

無邪少年型

隨和鄰家型

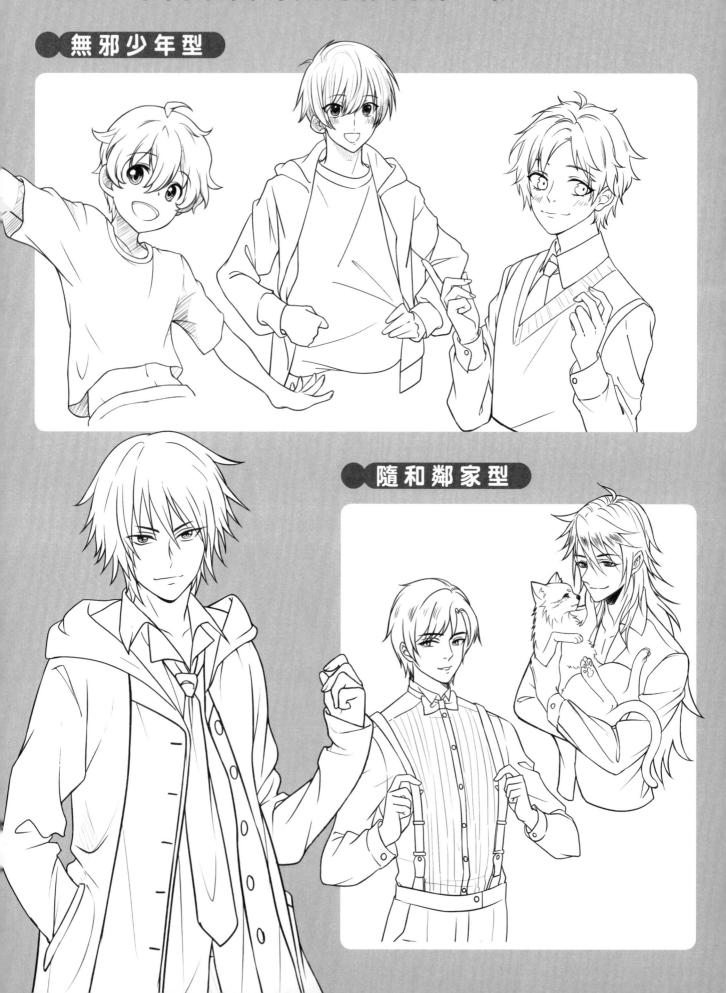

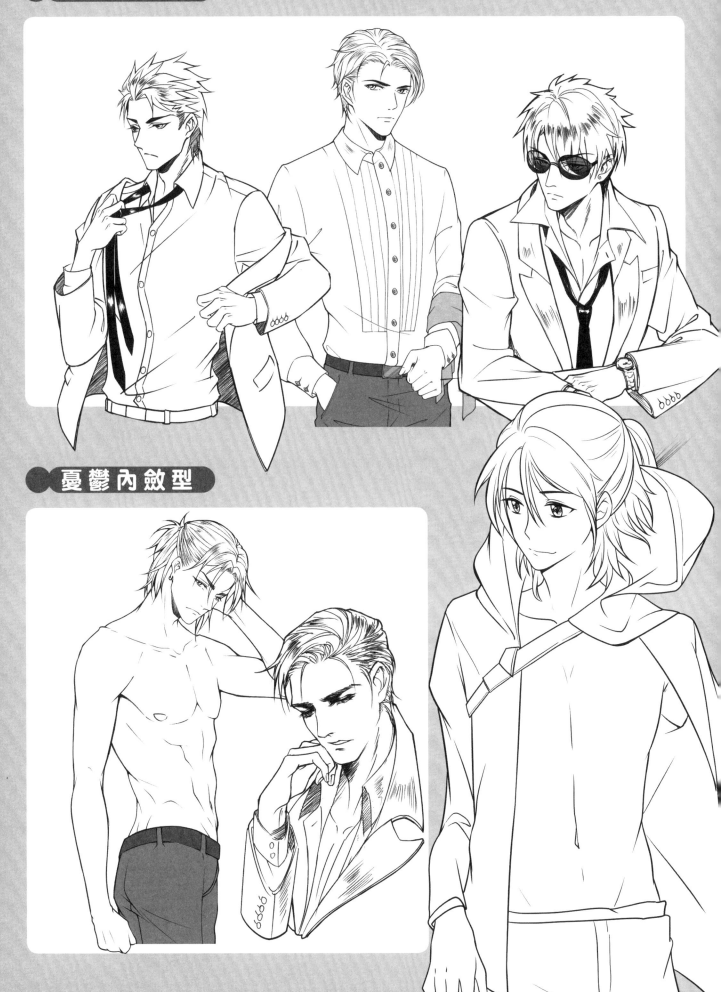

冷酷冰山型

憂鬱內斂型

美男該有的好身材

男性的身材對於人物氣質來說十分重要，繪製時可以利用頭部與身體的比例變化，來塑造不同氣質類型的人物。

4.2.1 美男的體型特徵

男孩與少年的體型

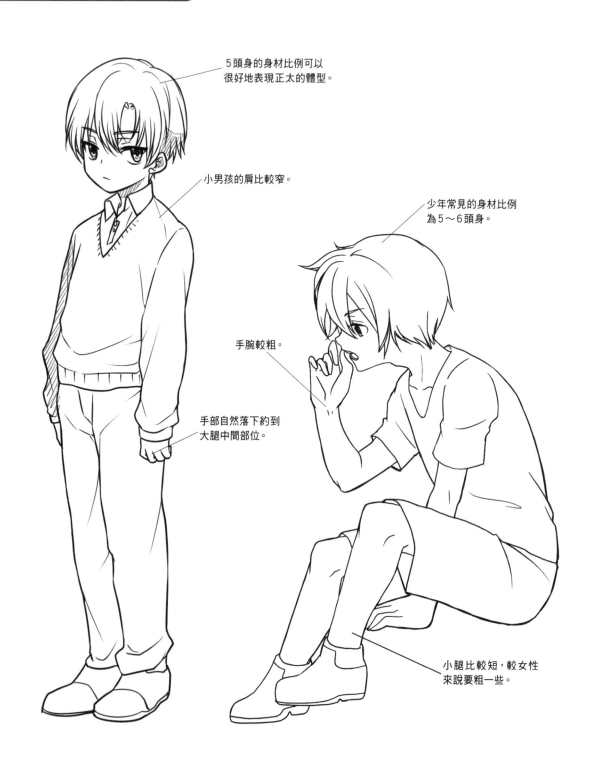

5頭身的身材比例可以很好地表現正太的體型。

小男孩的肩比較窄。

少年常見的身材比例為5～6頭身。

手腕較粗。

手部自然落下約到大腿中間部位。

小腿比較短，較女性來說要粗一些。

青年體型

青年常見的身材比例
為6.5～8頭身。

男性的肩膀會比
較明顯突出。

腿部與上身的比例約為
3：2，腿長肩寬的身材
能使角色看起來更挺拔。

腿部整體拉長。注意小腿和
大腿的長度是相同的。

腳掌較寬且有力。

腳掌寬厚，比女性的要
大，腳趾關節分明。

4.2.2 常見美男體型

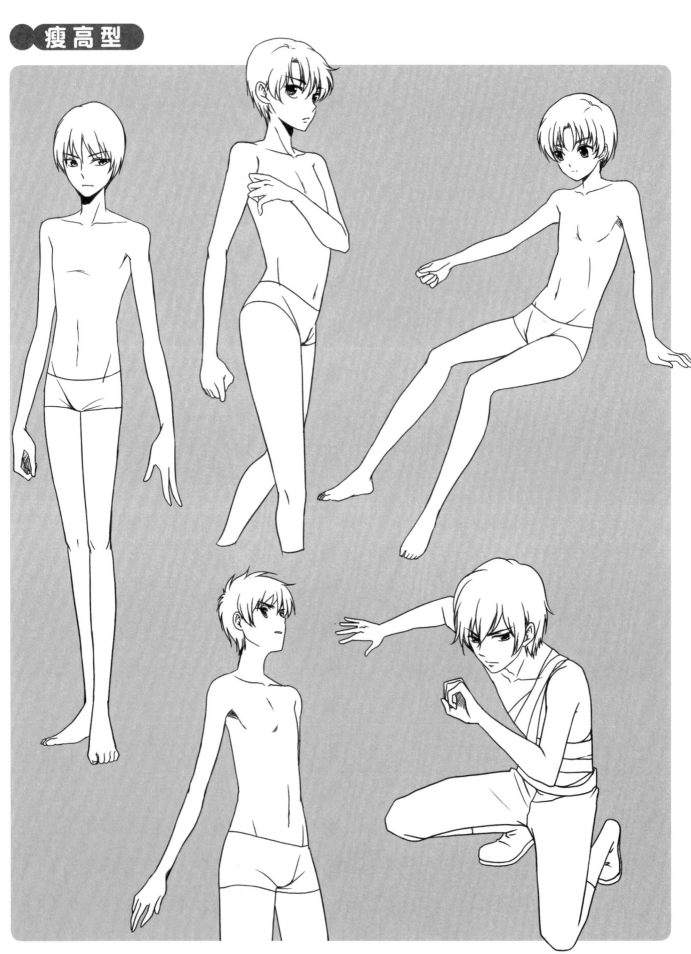

●肌肉型

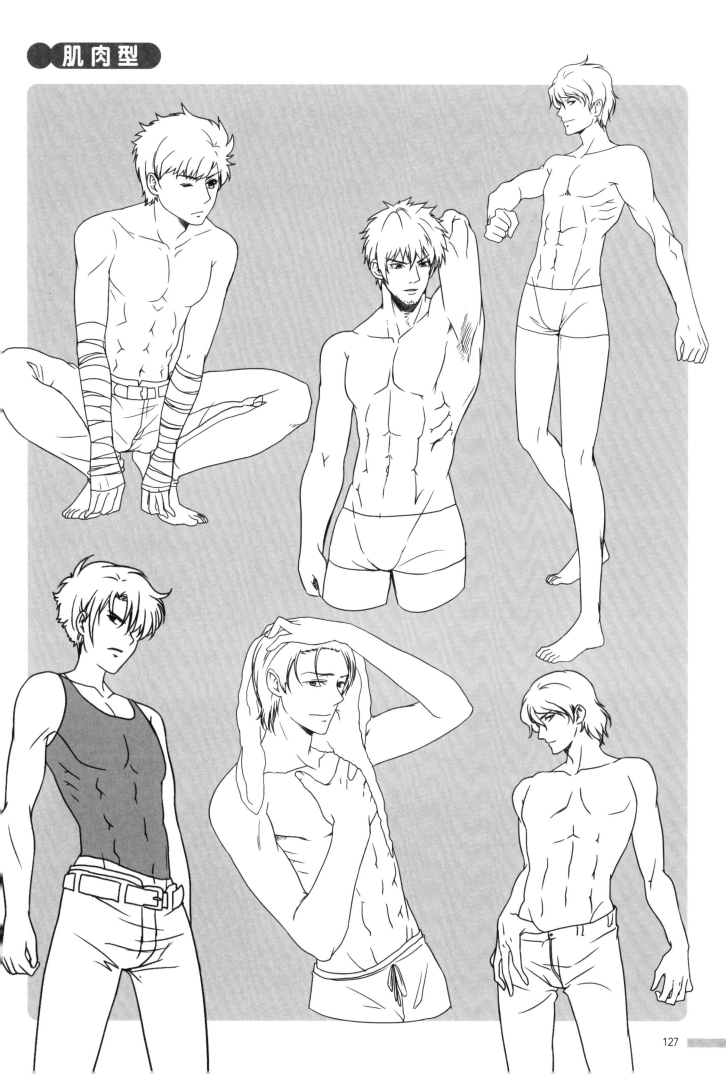

4.2.3 美男的絕對領域

鎖骨

軀幹

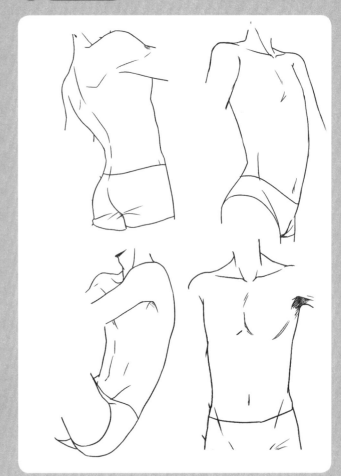

人魚線

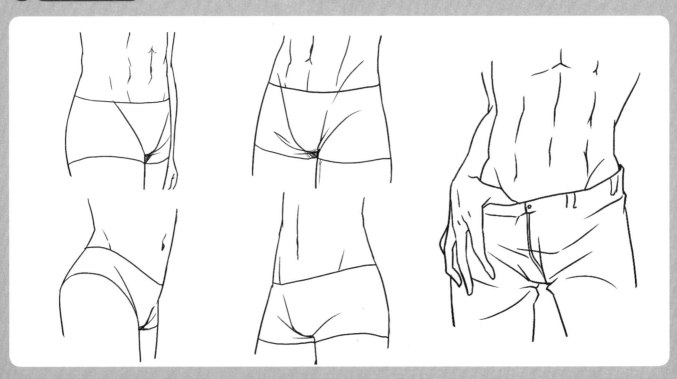

4.2.4　擁有男性特徵的手和腳

● 手

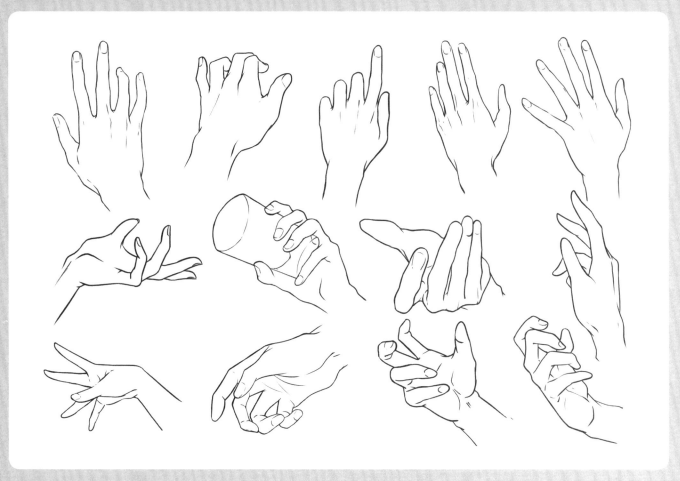

● 腳

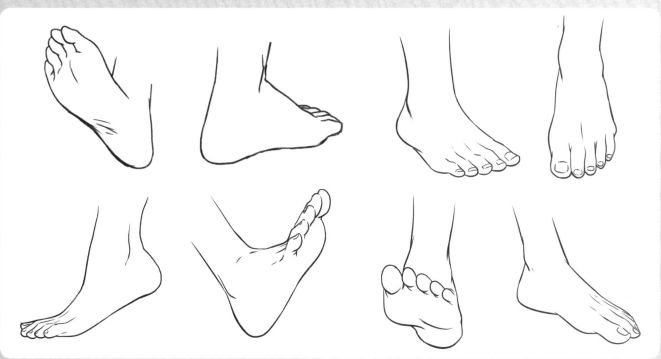

襯托氣質的美男服飾

合身的服飾不僅能增加人物的自身魅力，凸顯性格，還能與背景統一起來，襯托美男的獨特氣質。

4.3.1 為美男魅力加分的服飾

服飾帶來的氣質特徵

活潑好動探險家　　　　　　　緊身制服型男　　　　　　　寬鬆休閒少年

不同的服飾搭配會產生多樣的氣質感覺。在選擇服飾時，要根據人物的設定以及背景來繪製，避免出現張冠李戴的情況。

[為服飾添加更多細節]

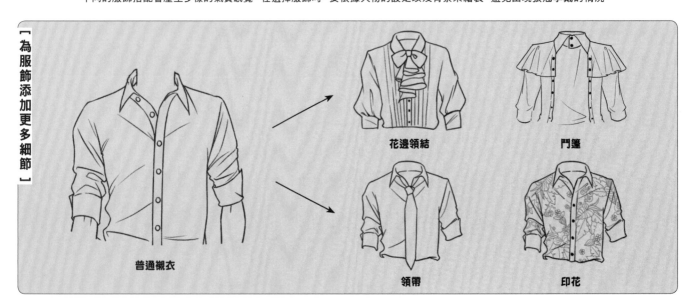

普通襯衣

花邊領結

鬥篷

領帶

印花

● 男性服飾常見質感

棉布材質輕盈，褶皺細小豐富，延展性好，受身材的影響大，表面平滑幾乎沒有紋理感。

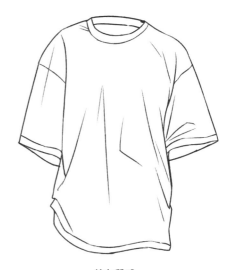

棉布質感

皮質質感

皮質相對柔軟厚實，褶皺豐富，受力感強，幾乎沒有延展性；黑白對比大，會有比較強的反光。

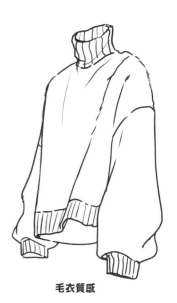

毛衣質感

毛衣質感柔軟蓬鬆，外輪廓絨毛感強，褶皺偏少，多出現在袖口等位置，表面相對粗糙，有明顯的編織紋。

[常見褶皺位置]

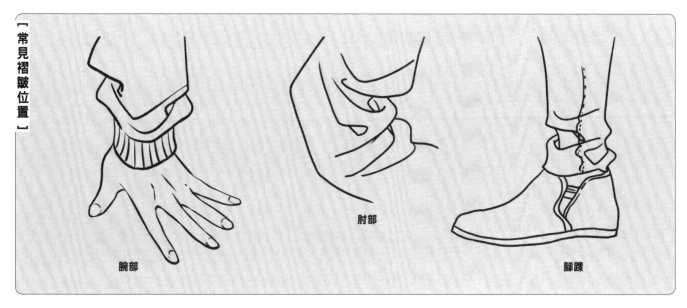

腕部　　　　肘部　　　　腳踝

4.3.2 制服正裝

襯衣

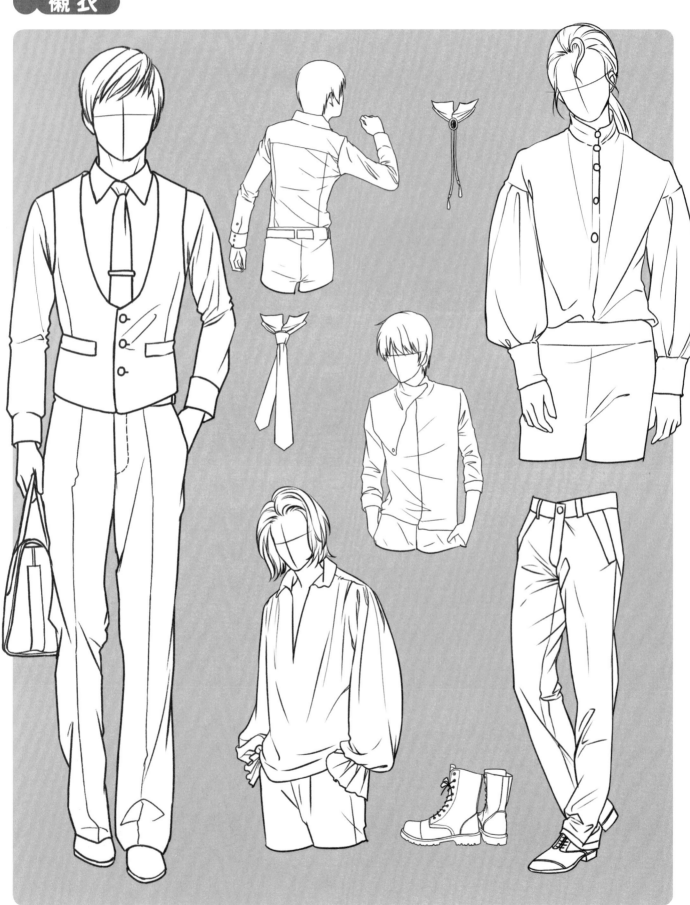

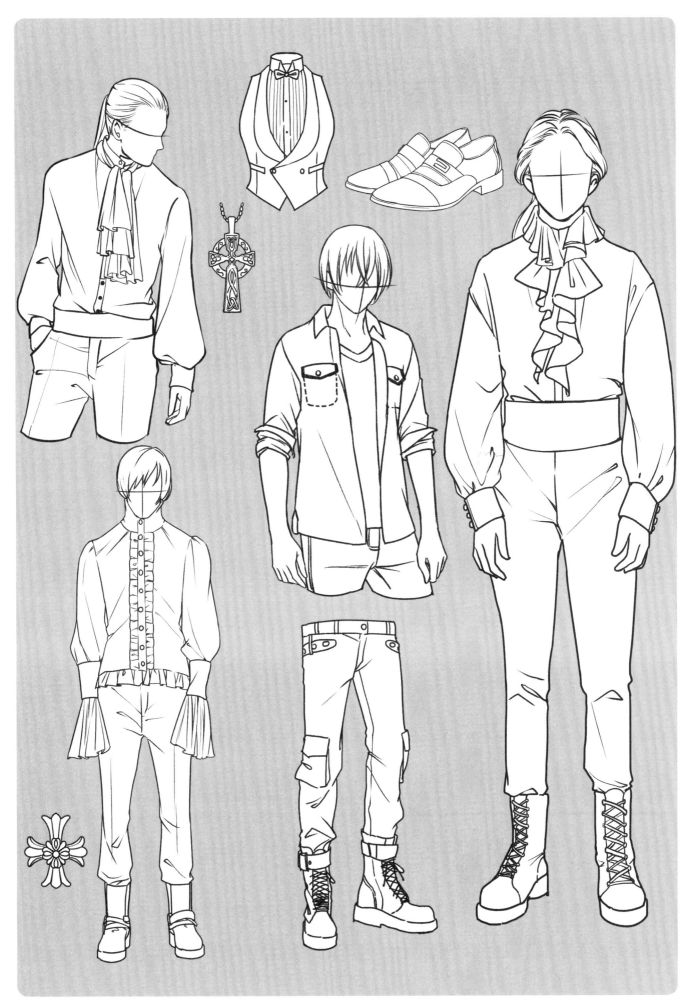

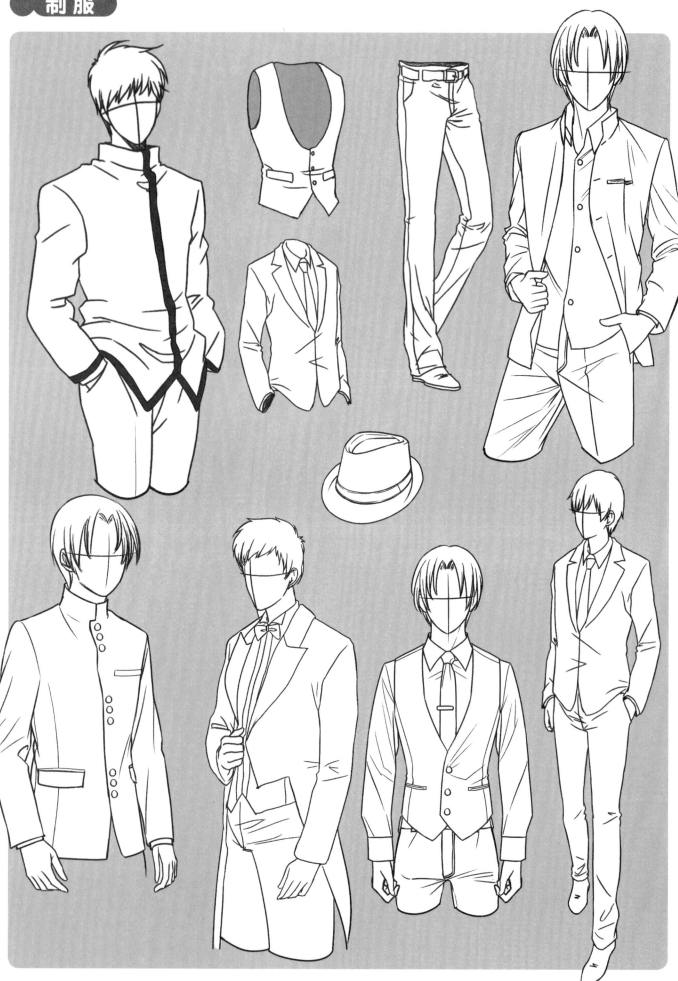

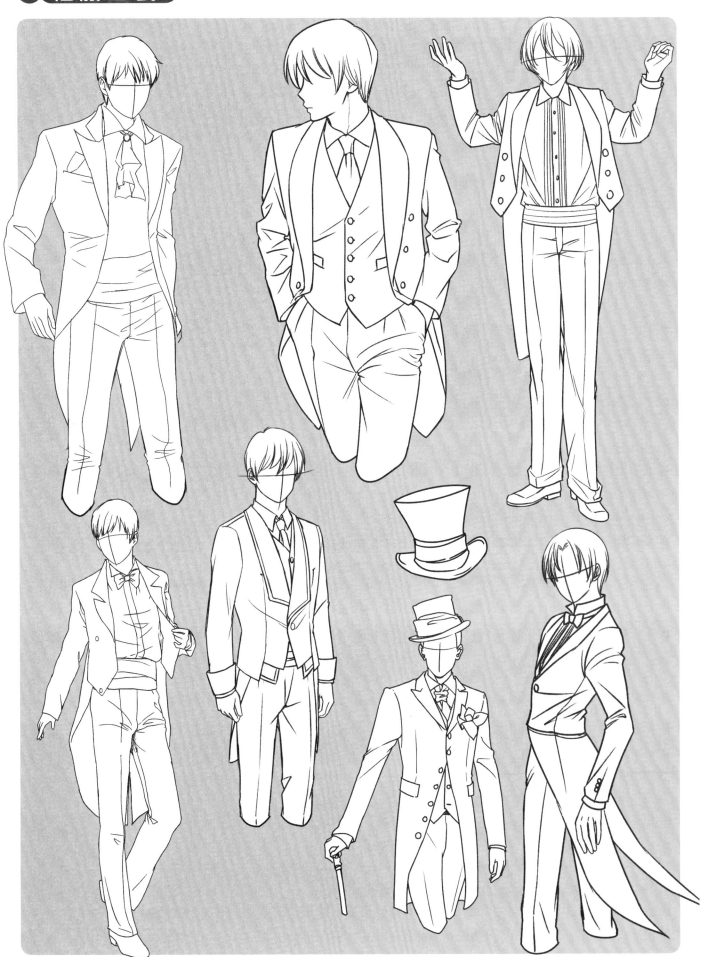

4.3.3 嘻哈運動休閒裝

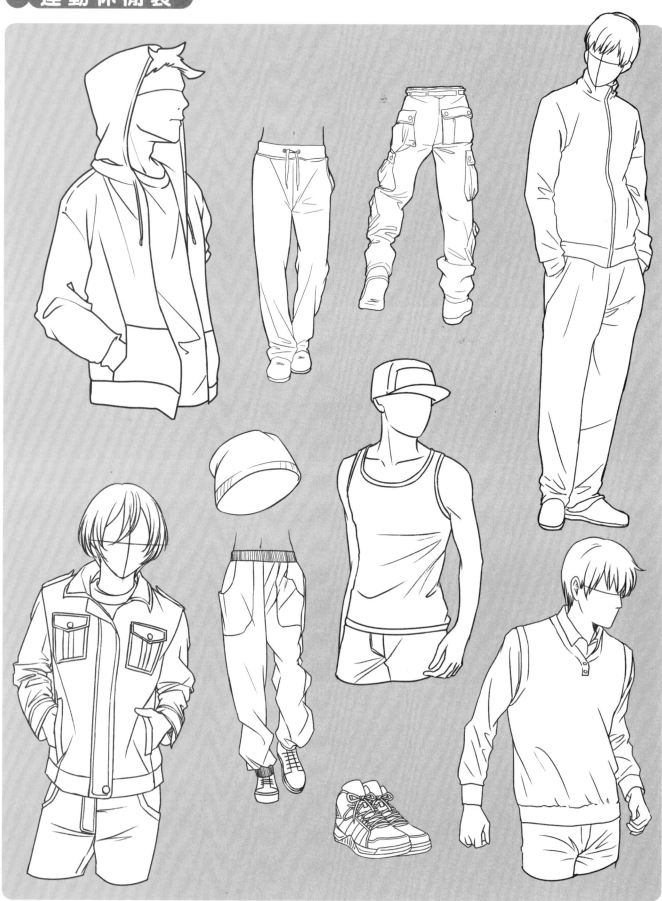

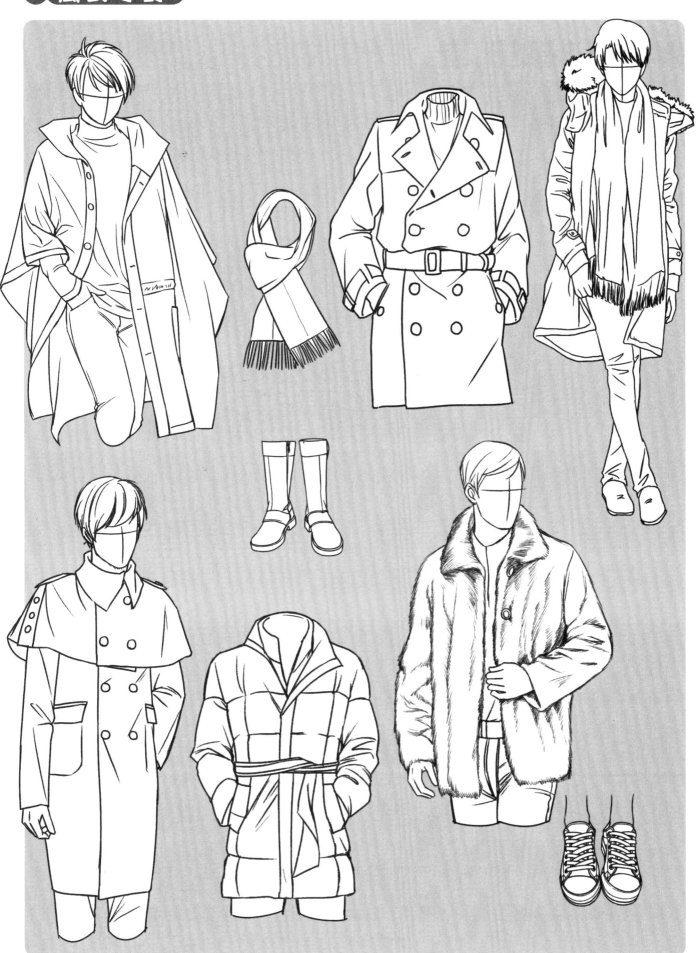

4.3.4 民族服飾

日式和羅馬服飾

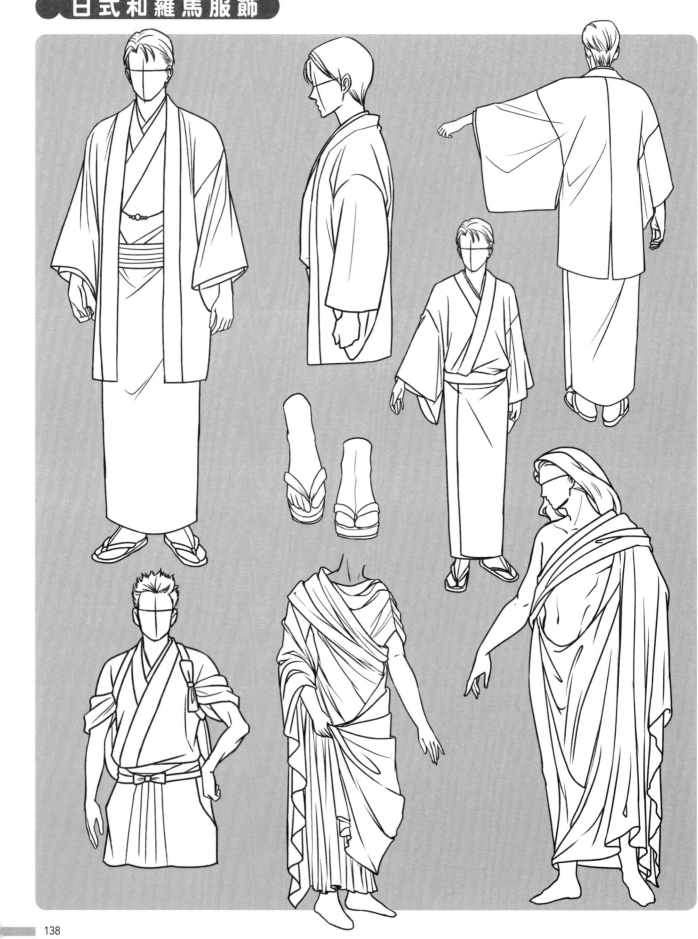

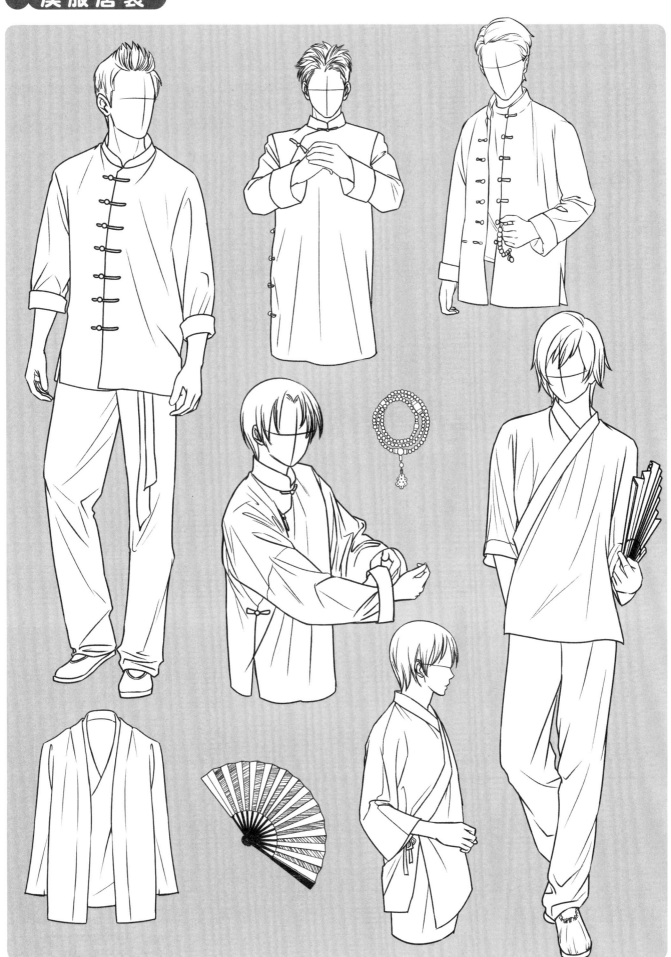

4.4 讓美男更帥氣的動作

男性的身形可以看作一個倒三角形，很多時候姿態都充滿力量感，通過不同的動作描寫可以表現各類型美男的氣質和特徵。

4.4.1 美男的動作特點

美男也有S形線

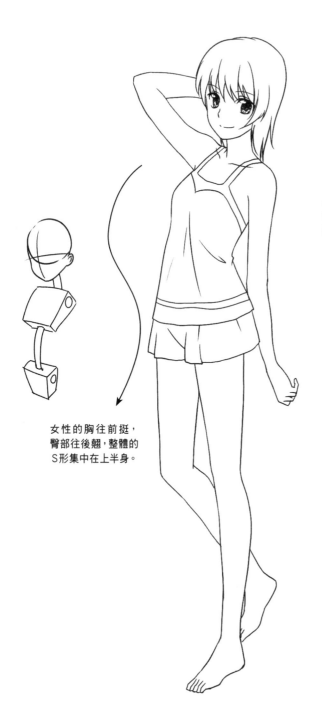

女性的胸往前挺，臀部往後翹，整體的S形集中在上半身。

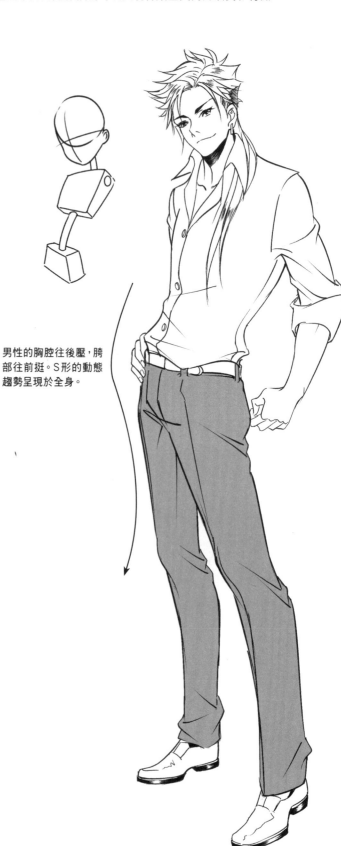

男性的胸腔往後壓，胯部往前挺。S形的動態趨勢呈現於全身。

美男的動作特點

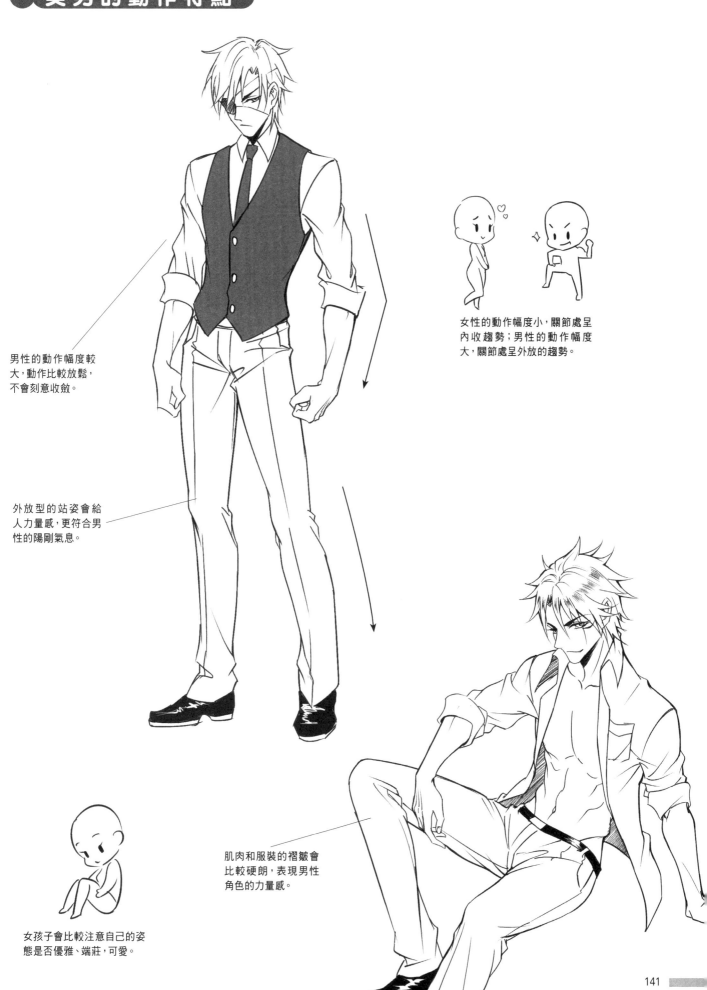

女性的動作幅度小，關節處呈內收趨勢；男性的動作幅度大，關節處呈外放的趨勢。

男性的動作幅度較大，動作比較放鬆，不會刻意收斂。

外放型的站姿會給人力量感，更符合男性的陽剛氣息。

肌肉和服裝的褶皺會比較硬朗，表現男性角色的力量感。

女孩子會比較注意自己的姿態是否優雅、端莊，可愛。

4.4.2 日常動作篇

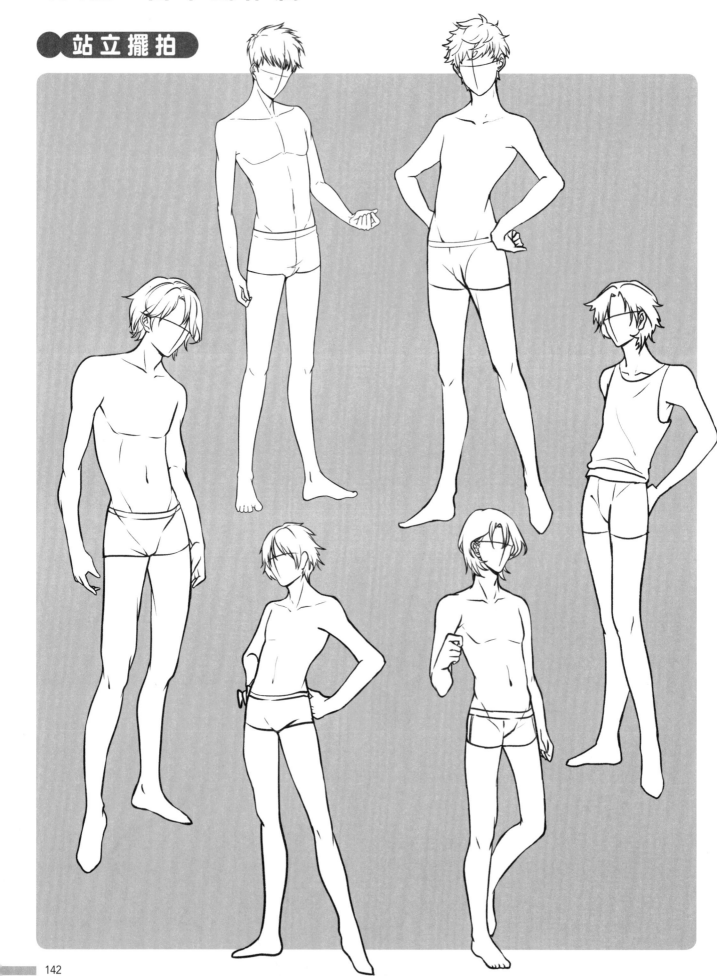

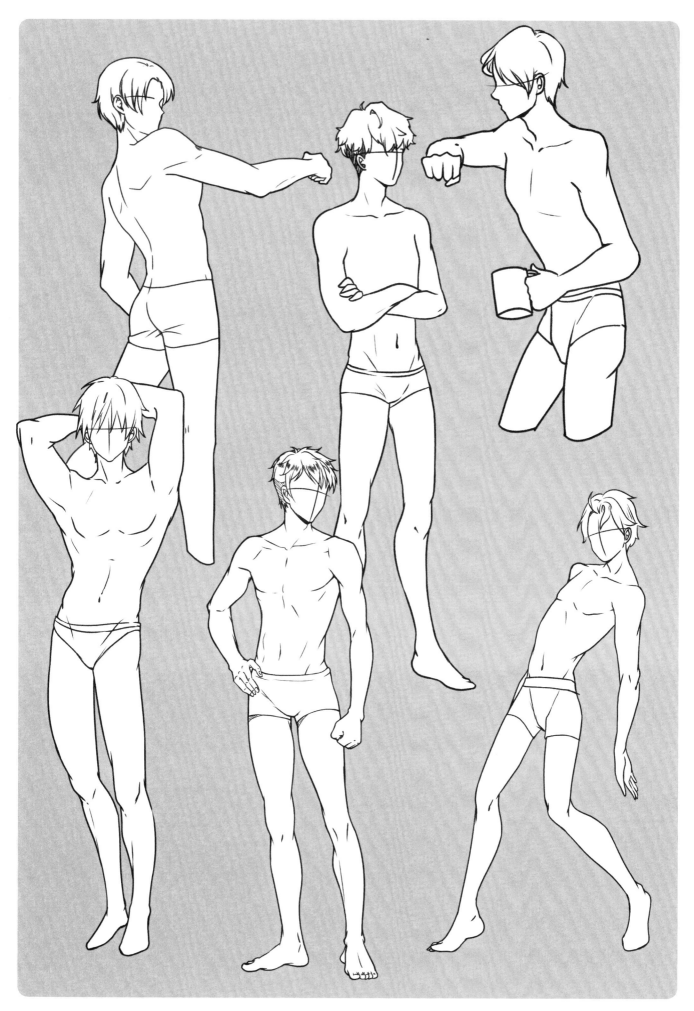

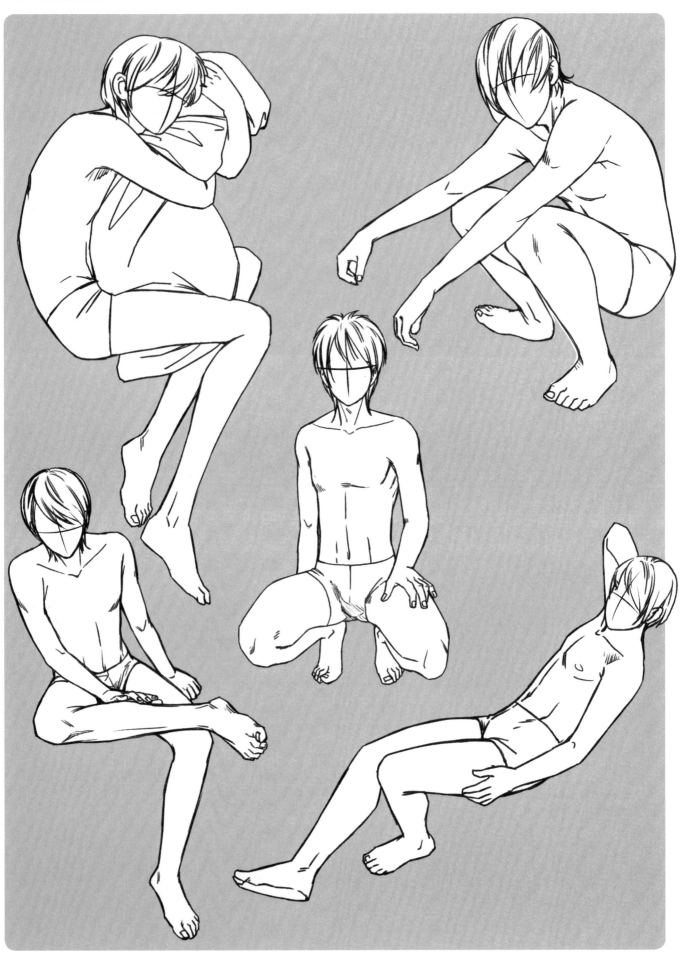

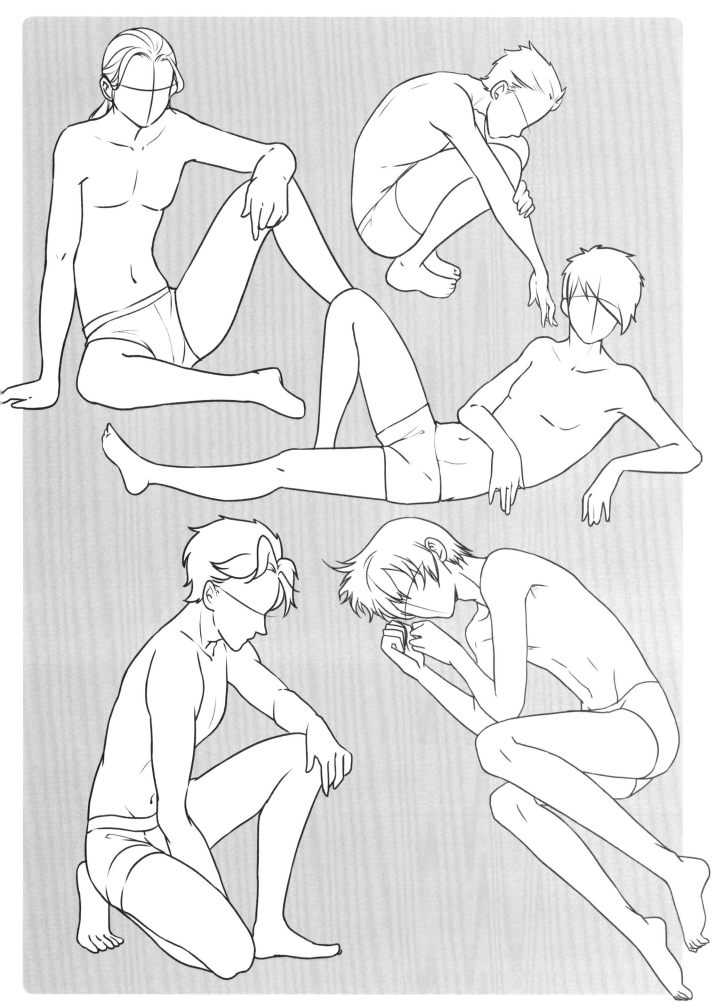

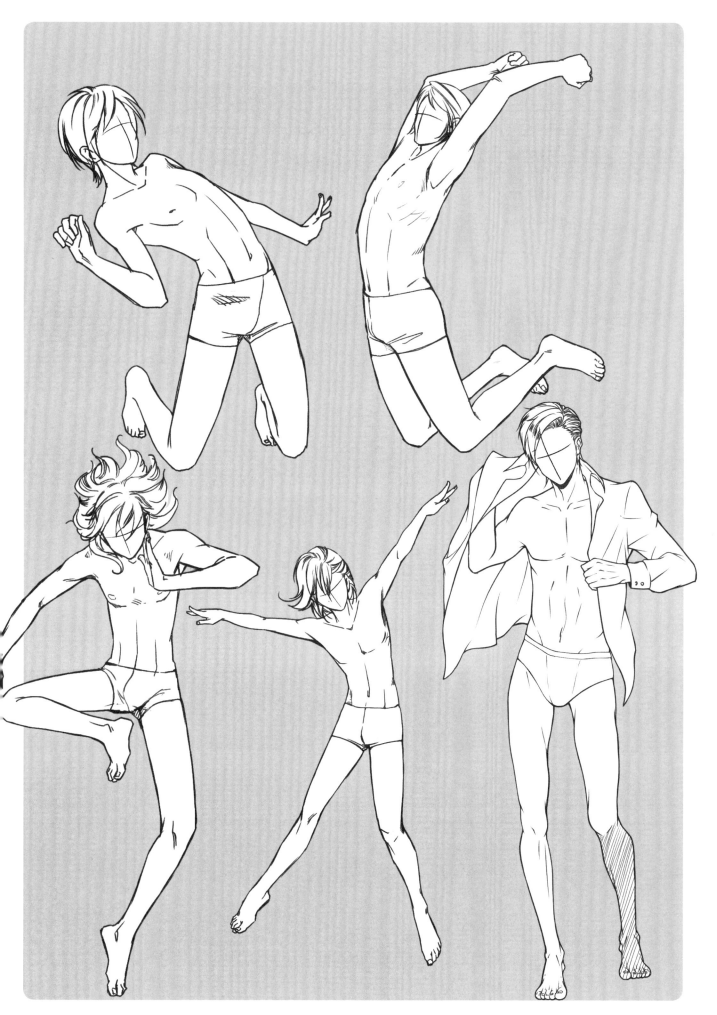

4.4.3　活力運動篇

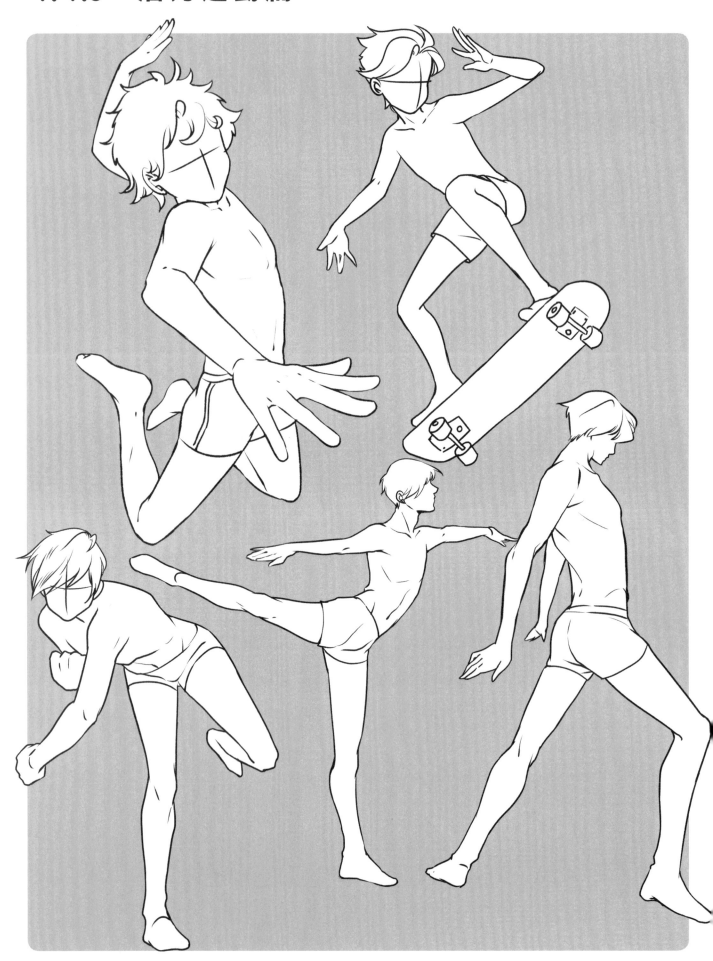

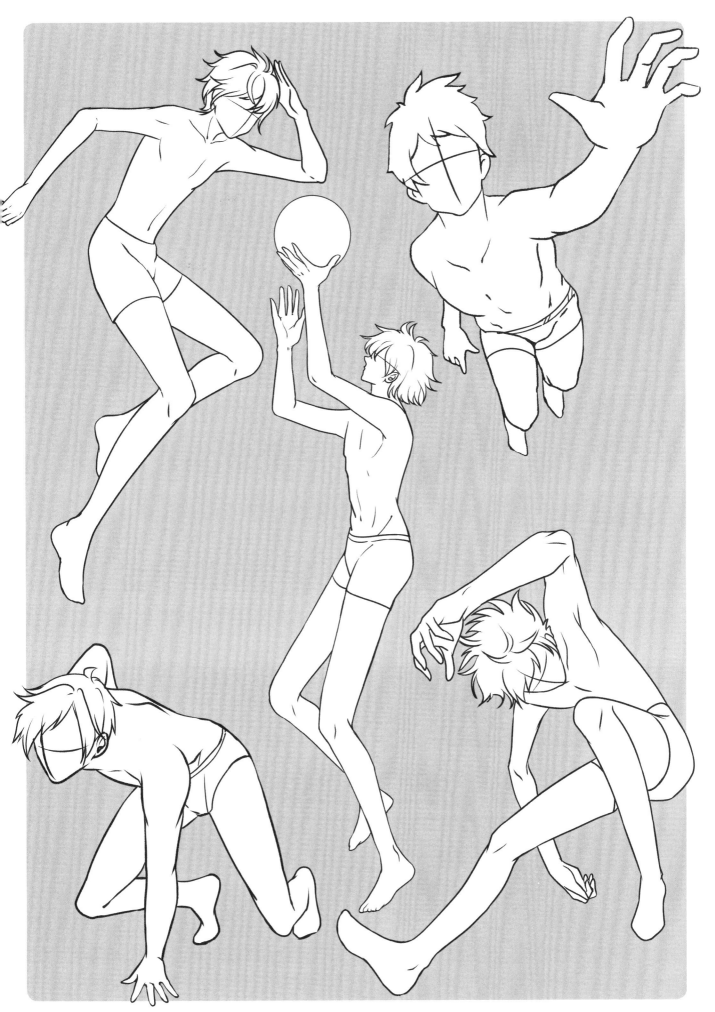

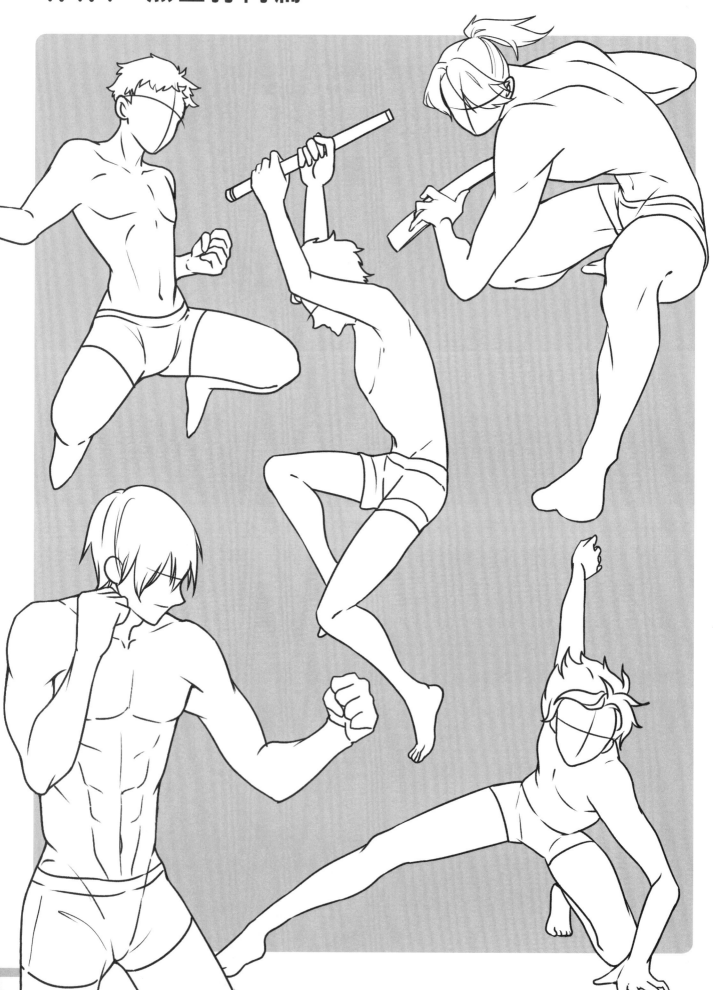

4.5 美男人物大合集

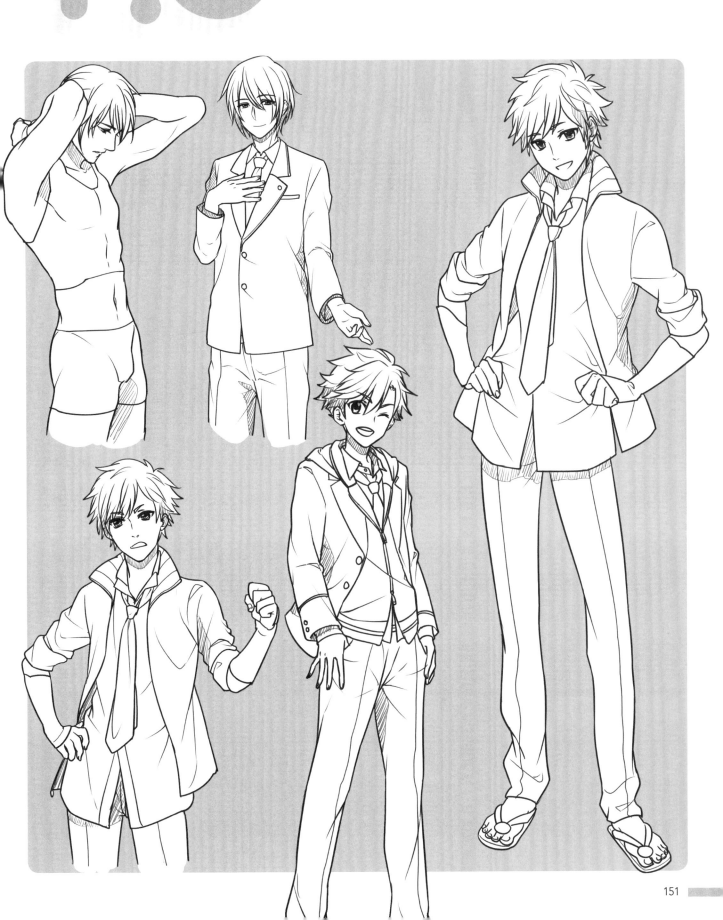

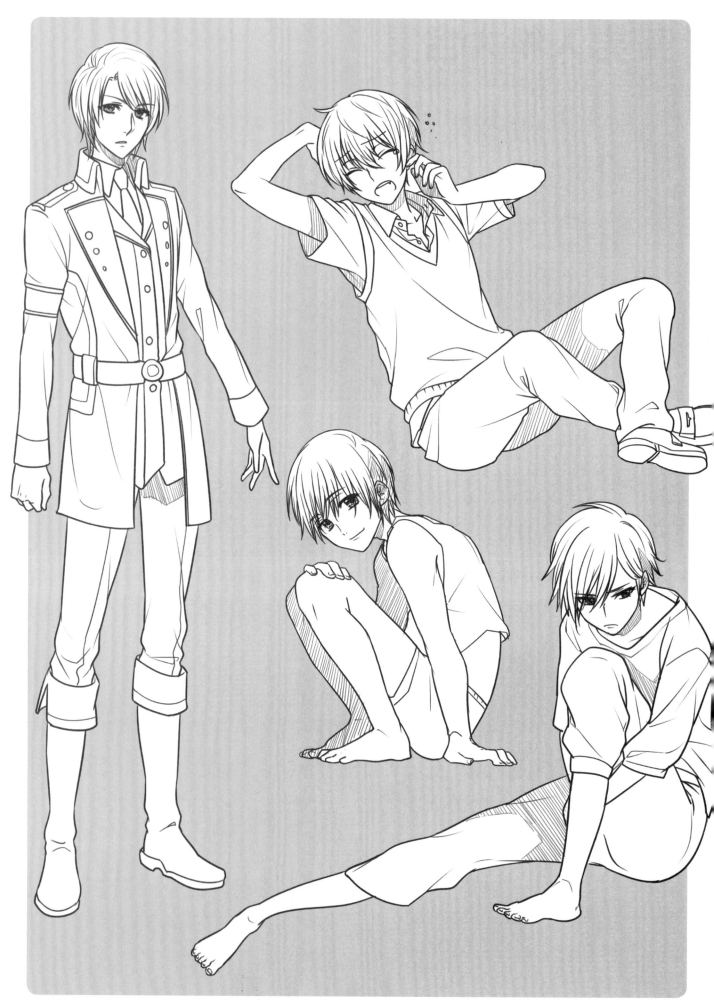

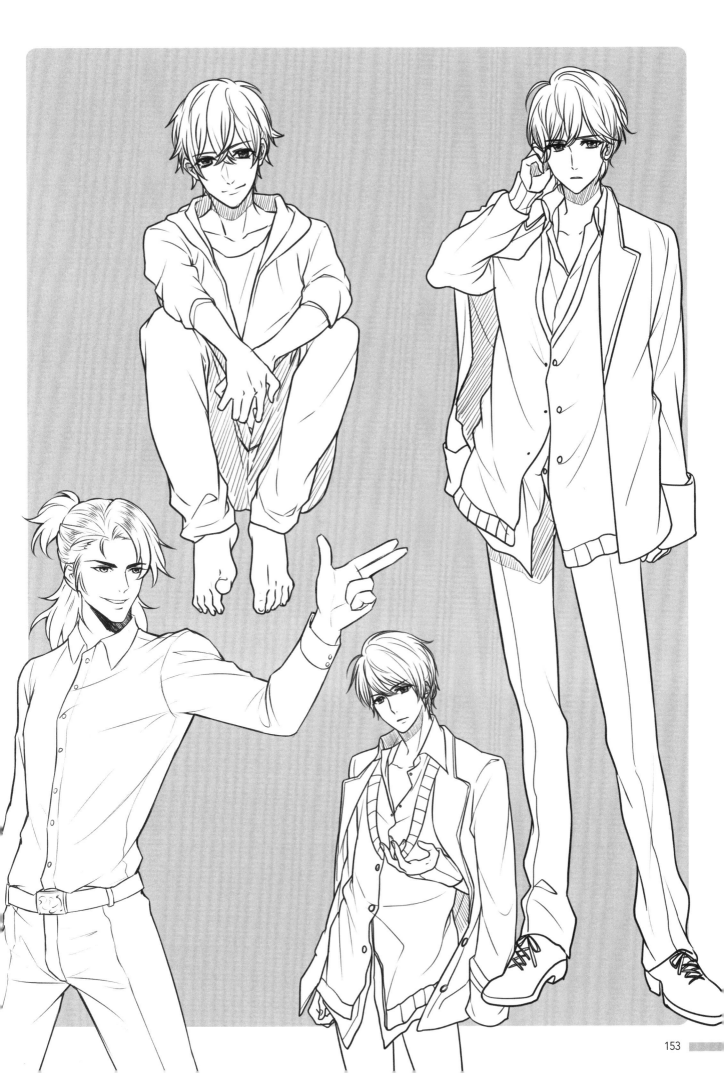

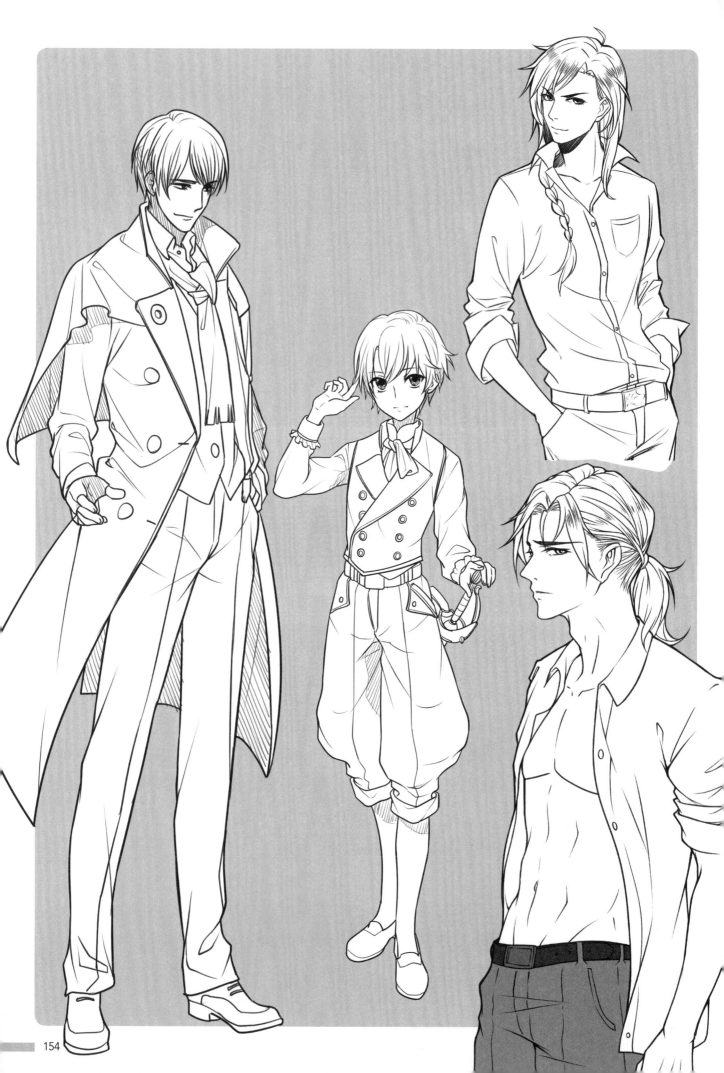

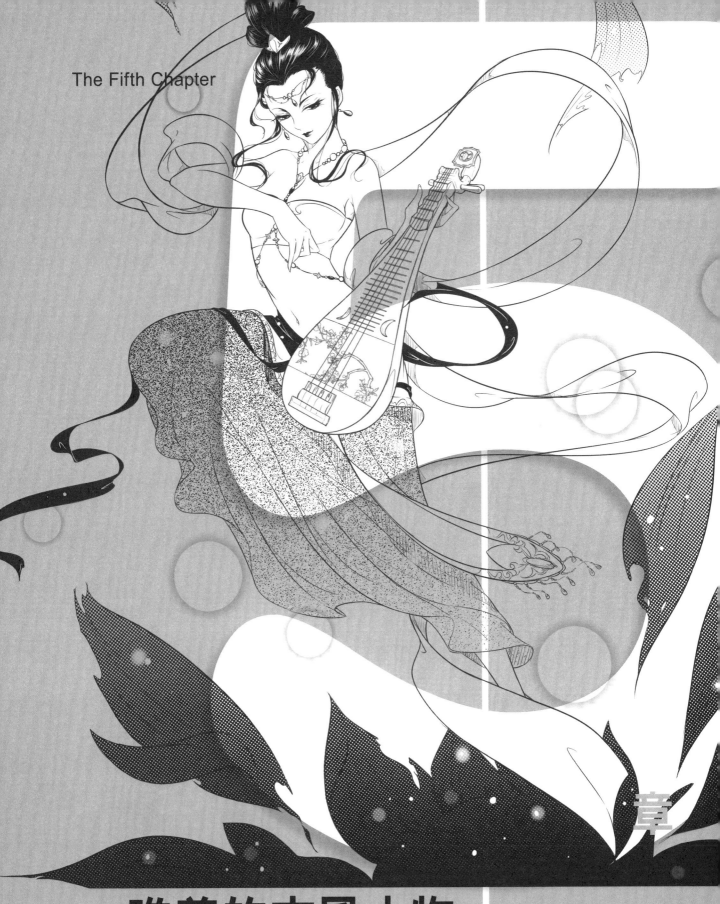

The Fifth Chapter

唯美的古風人物

在表現古典人物時有許多需要注意的地方，
如何讓華麗且充滿韻味的古風人物在筆下誕
生？下面就從古風的繪畫基礎開始！

古風頭像這樣畫

好的臉型是成功繪製頭部的開端，當你繪製出一個美麗絕倫的臉型輪廓時，就會萌發出想要趕緊畫出一個完美臉部的慾望！來，讓我們一起學習古風臉型的繪製要點吧！

5.1.1 古風臉型特點

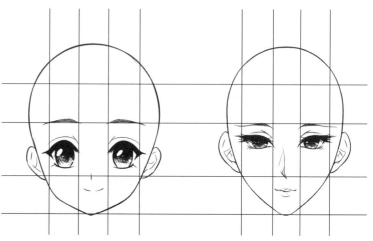

從日漫少女與古風人物的臉型對比來看，古風人物更接近真實的「三庭五眼」比例。

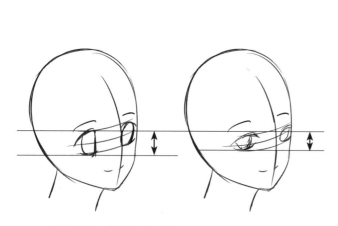

古風人物的五官比例更加寫實，相較於日漫畫風眼睛變小且狹長，鼻梁拉長。

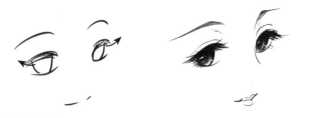

繪製古風人物還需要添加長、翹的睫毛和寫實的嘴唇，且唇珠更明顯。

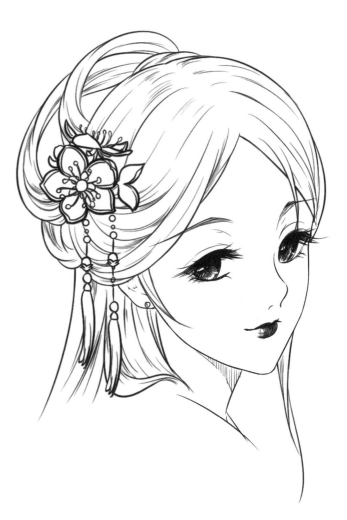

5.1.2 男女五官畫法

古典女性不同角度的眉眼

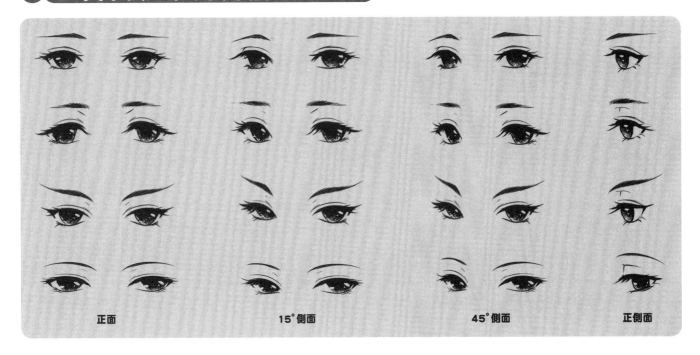

正面　　　　　　15°側面　　　　　　45°側面　　　　　　正側面

古典女性不同角度的鼻子

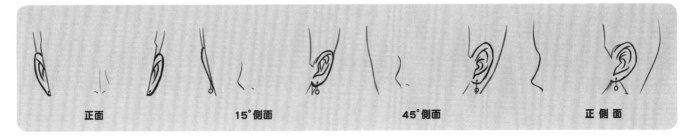

正面　　　　　　15°側面　　　　　　45°側面　　　　　　正側面

古典女性不同角度的嘴

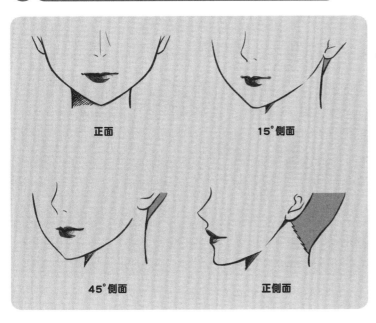

正面　　　　　　15°側面

45°側面　　　　　　正側面

古典男性不同角度的眉眼

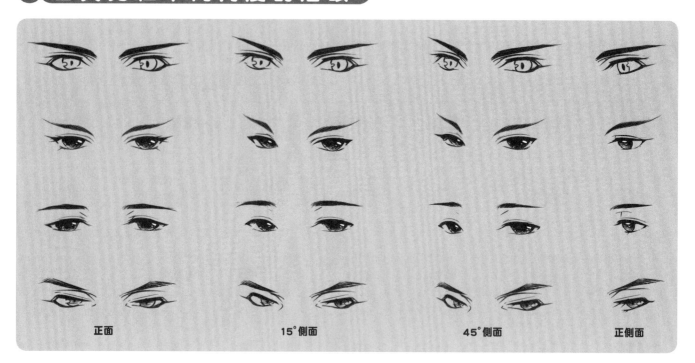

正面　　　　　15°側面　　　　　45°側面　　　　　正側面

古典男性不同角度的鼻子

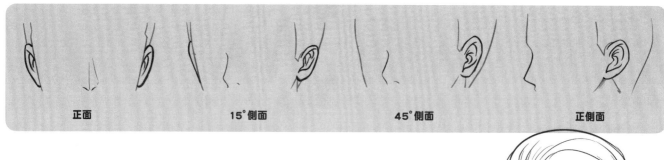

正面　　　　　15°側面　　　　　45°側面　　　　　正側面

古典男性不同角度的嘴

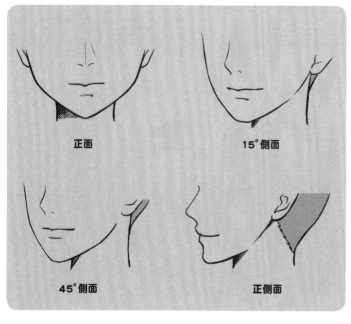

正面　　　　　15°側面

45°側面　　　　　正側面

5.1.3 常見妝容

不同的眼妝表現

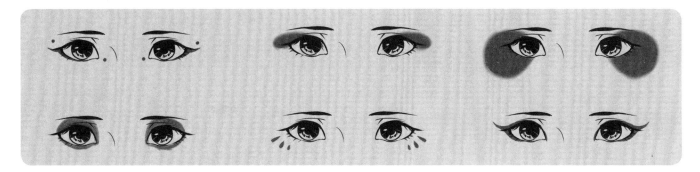

不同的花鈿表現

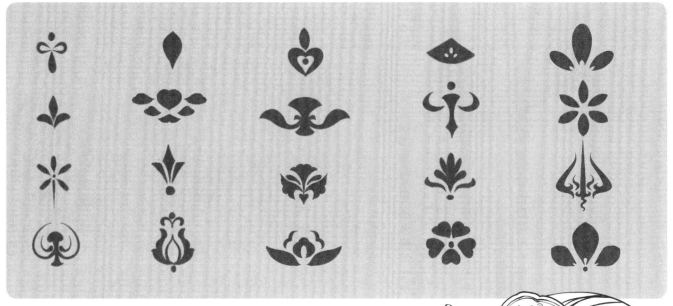

不同的唇妝表現

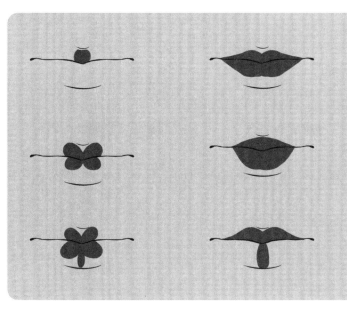

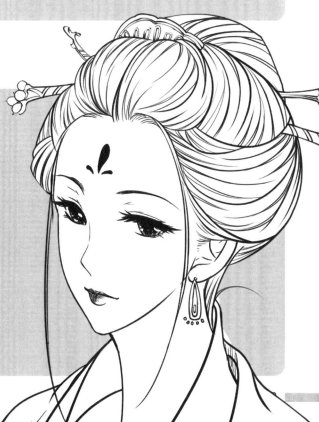

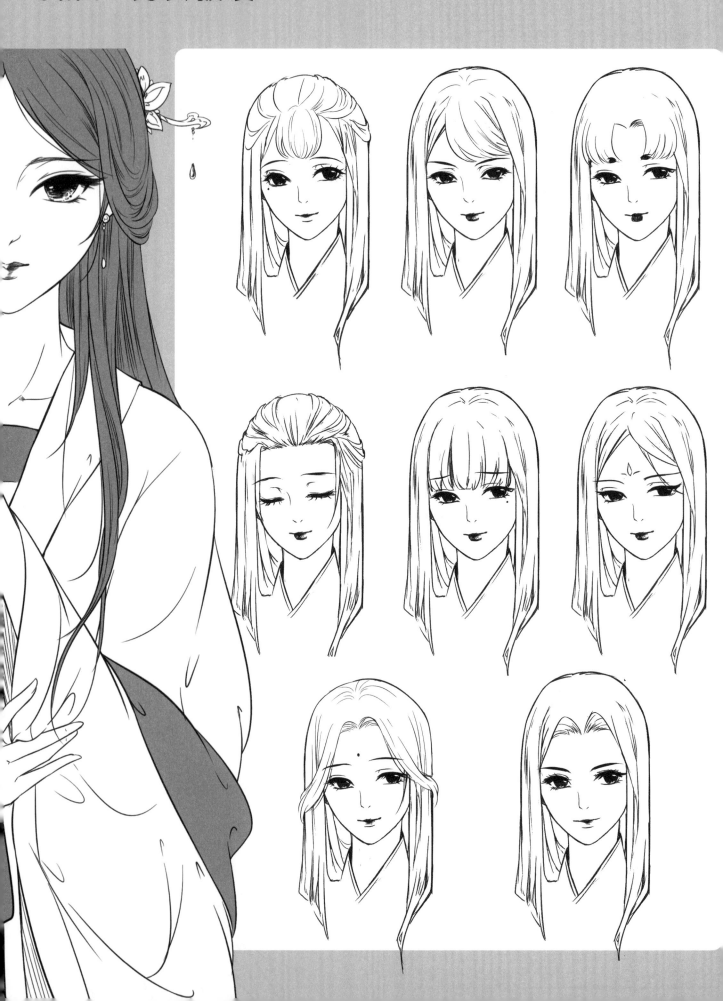

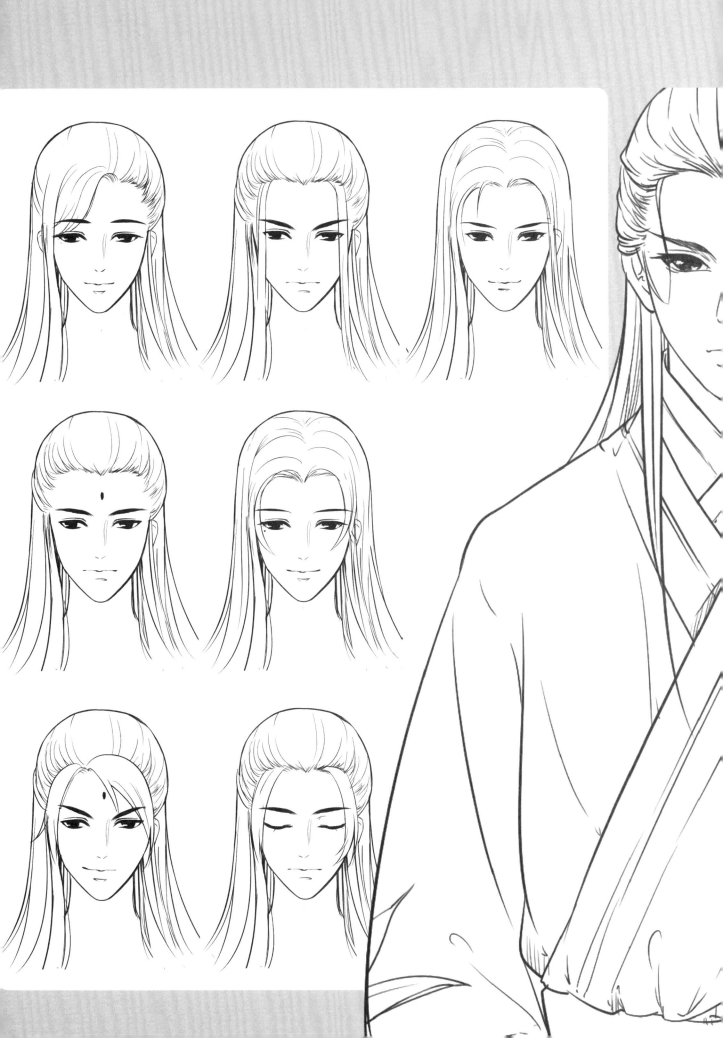

5.1.5 女性盤髮

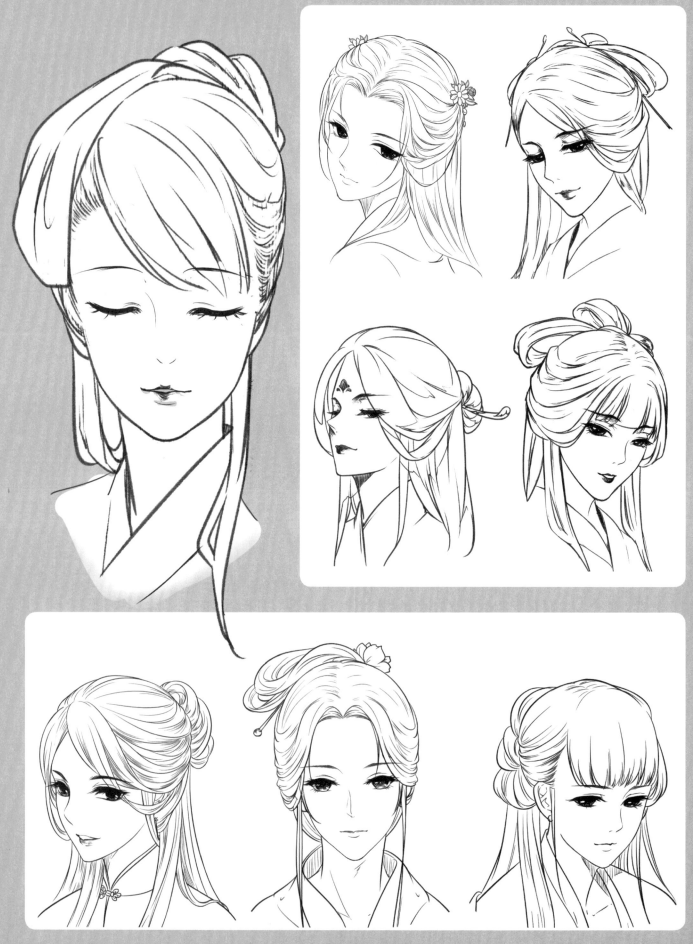

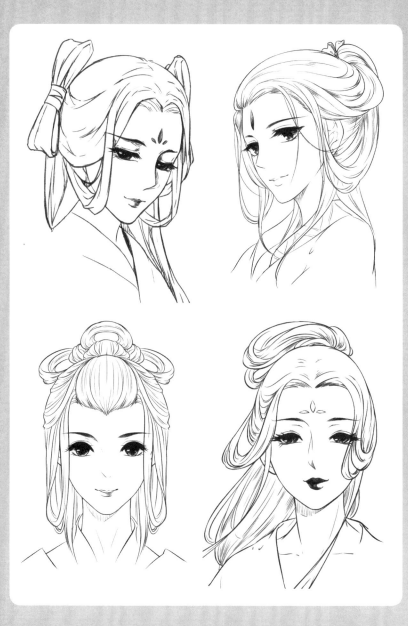
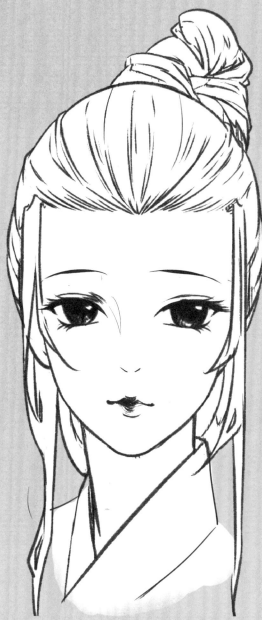
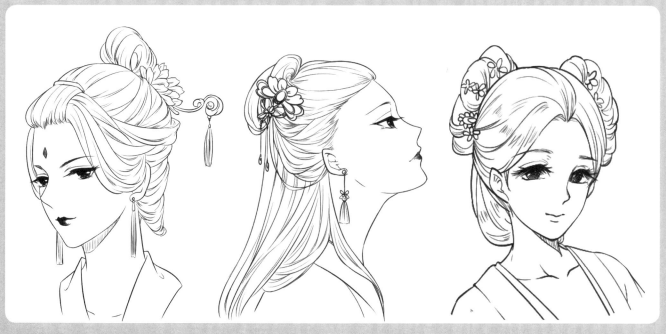

5.1.6 男性束髮

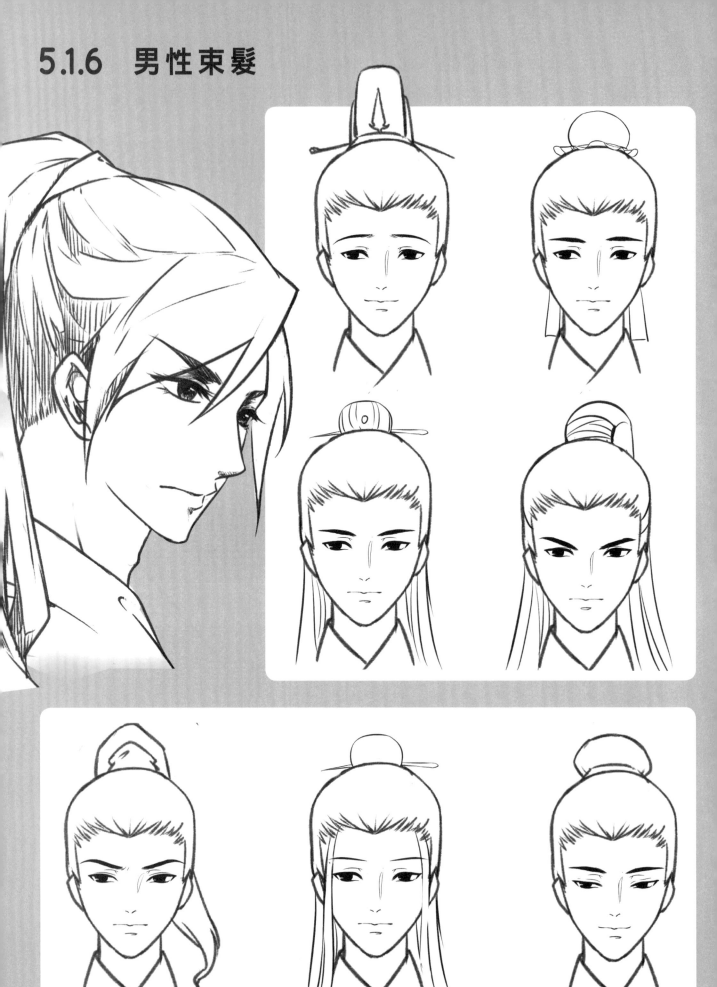

5.1.7 男女辮髮

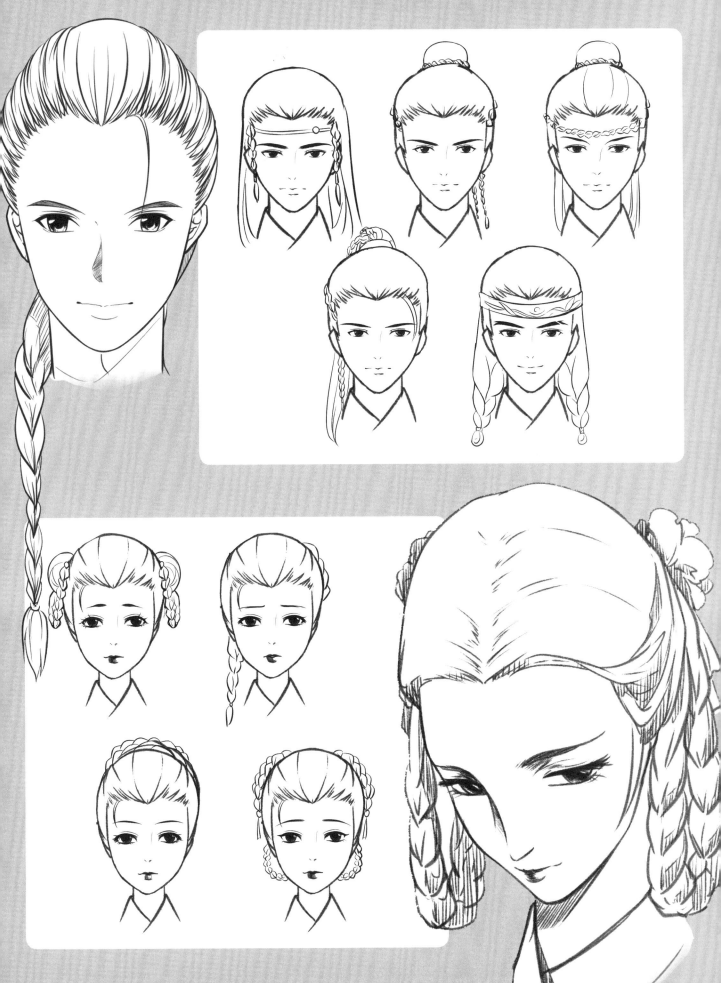

古風常用配飾道具

在古風漫畫中,若是只有人物那會顯得相當單調。在畫面中適當地添加一些道具會讓古風氛圍更加突出,快來瞭解營造古風氛圍的制勝法寶吧!

5.2.1 用配飾營造古風氛圍

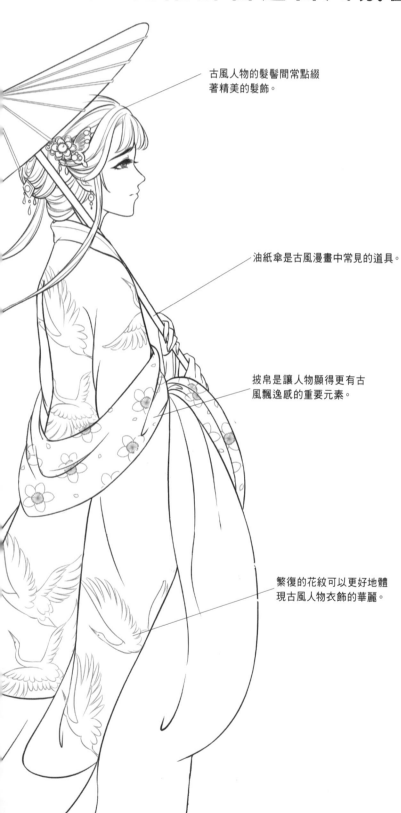

古風人物的髮髻間常點綴著精美的髮飾。

油紙傘是古風漫畫中常見的道具。

披帛是讓人物顯得更有古風飄逸感的重要元素。

繁復的花紋可以更好地體現古風人物衣飾的華麗。

紋飾

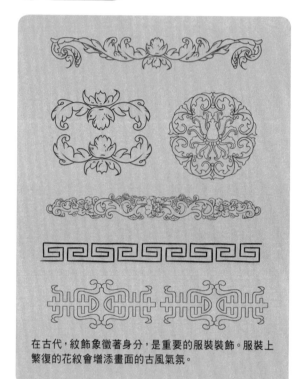

在古代,紋飾象徵著身分,是重要的服裝裝飾。服裝上繁復的花紋會增添畫面的古風氣氛。

配飾

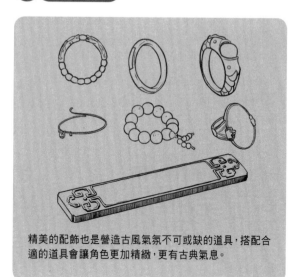

精美的配飾也是營造古風氣氛不可或缺的道具,搭配合適的道具會讓角色更加精緻,更有古典氣息。

5.2.2 古風頭飾

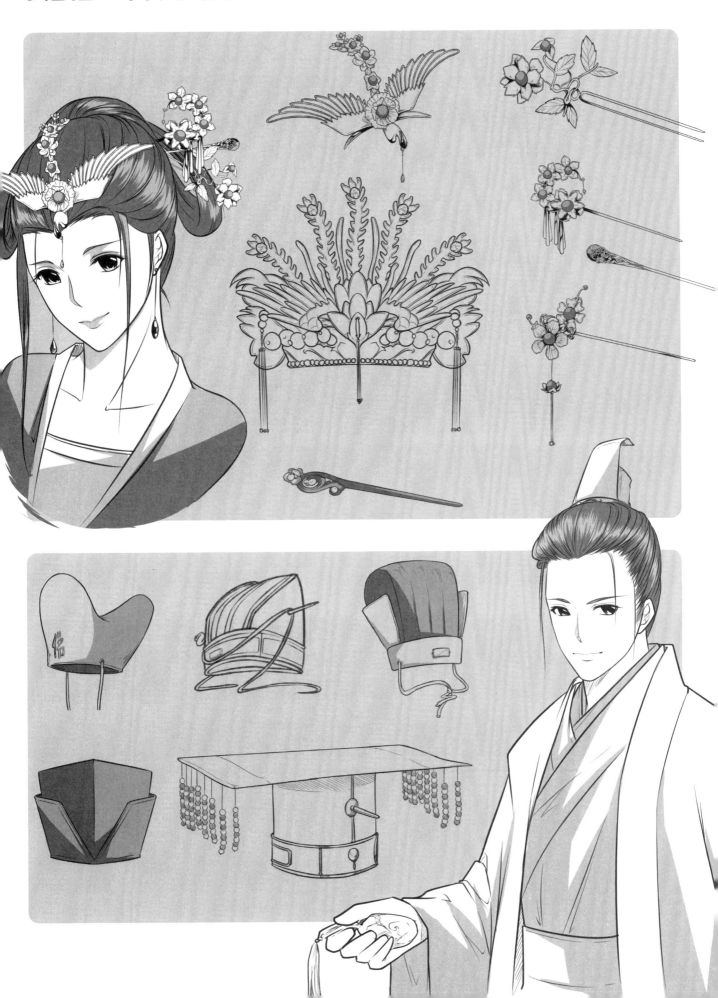

5.2.3 首飾佩飾

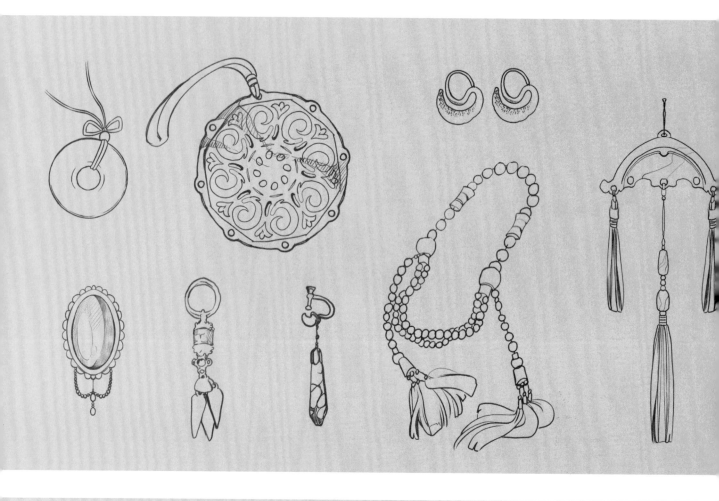

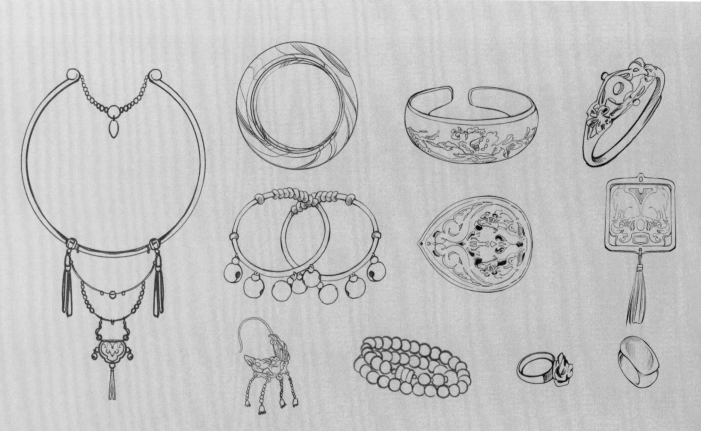

5.2.4　文房四寶

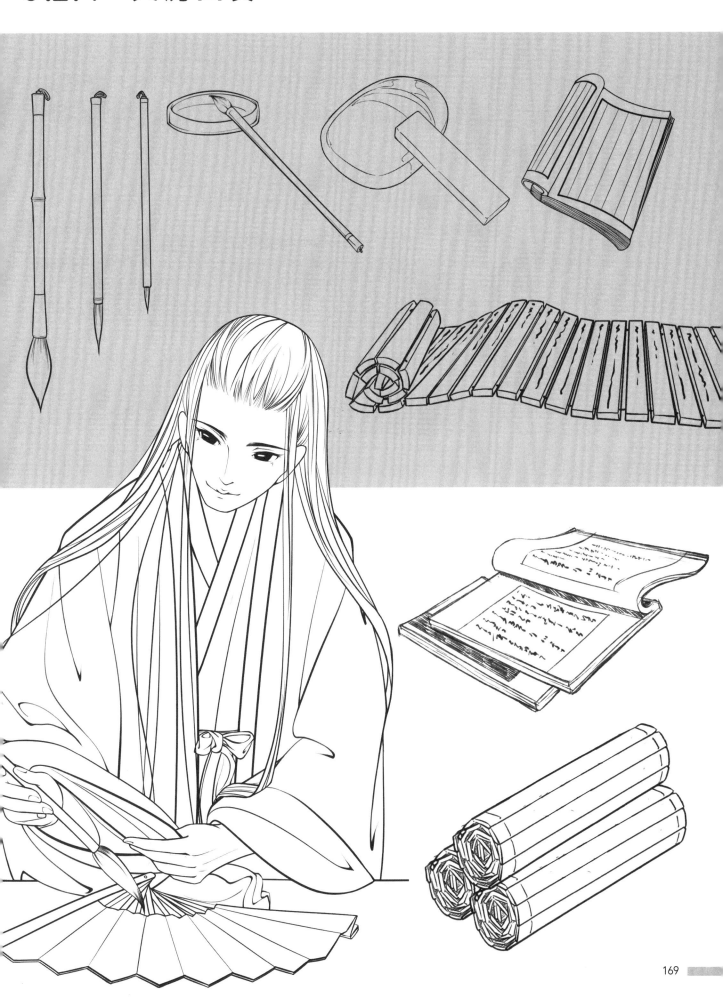

5.2.5 古風器具

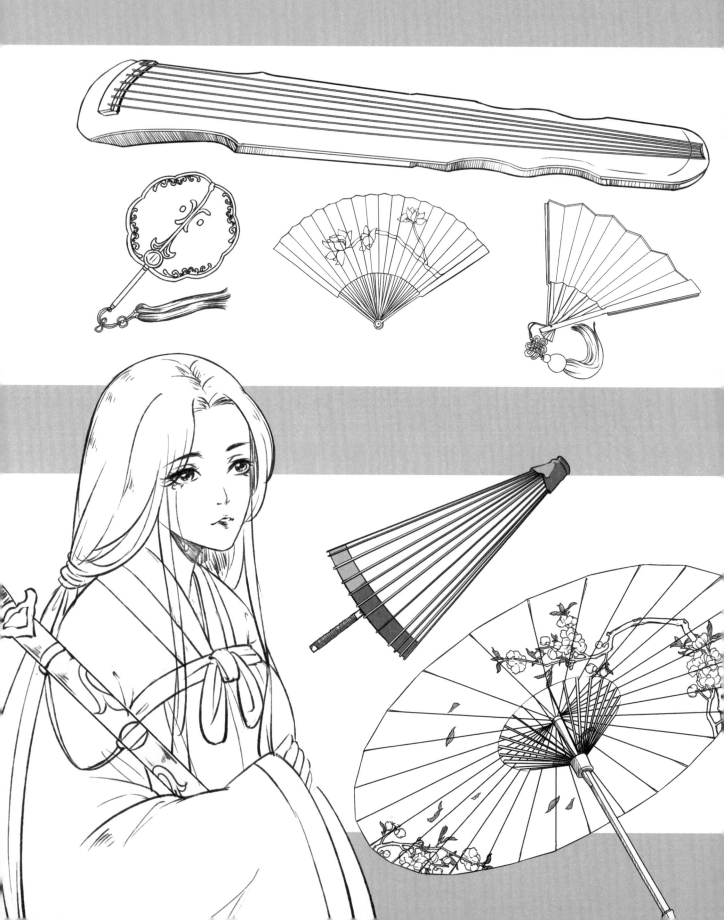

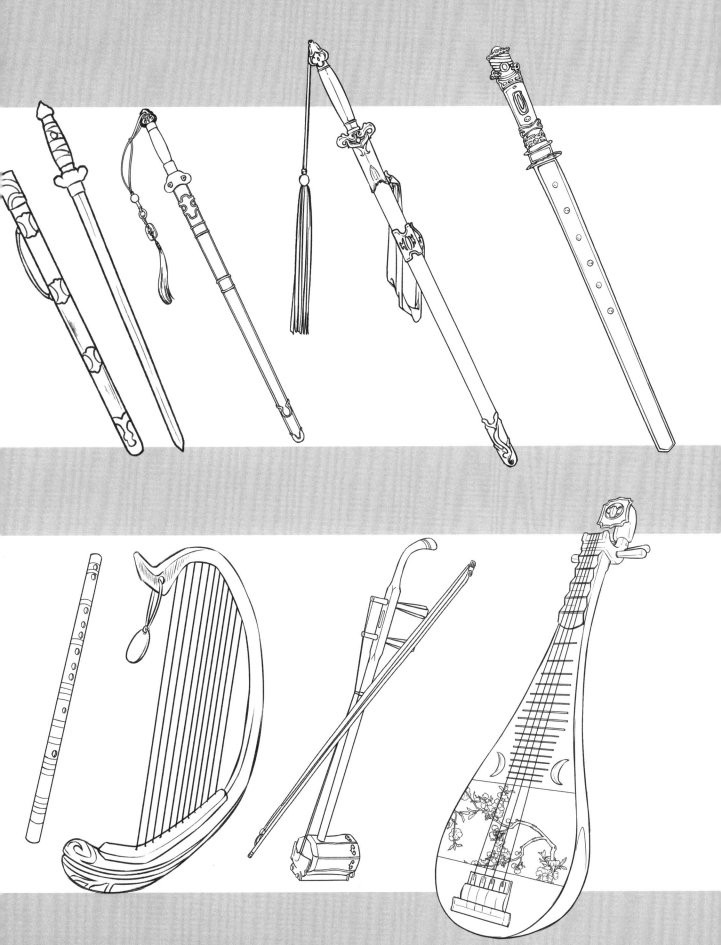

5.2.6 花木

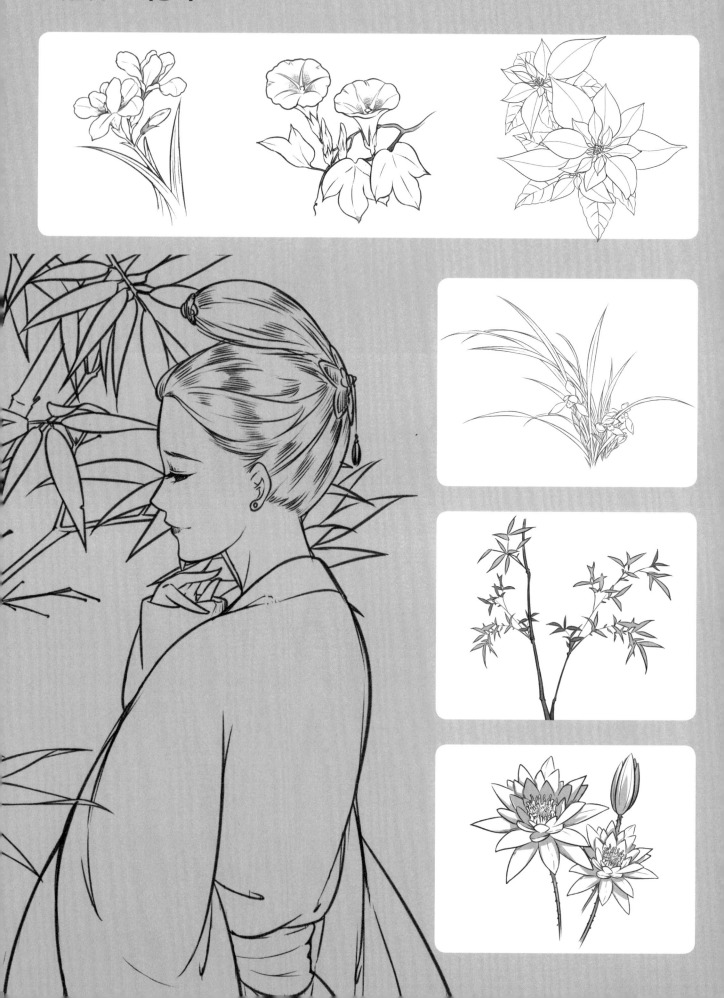

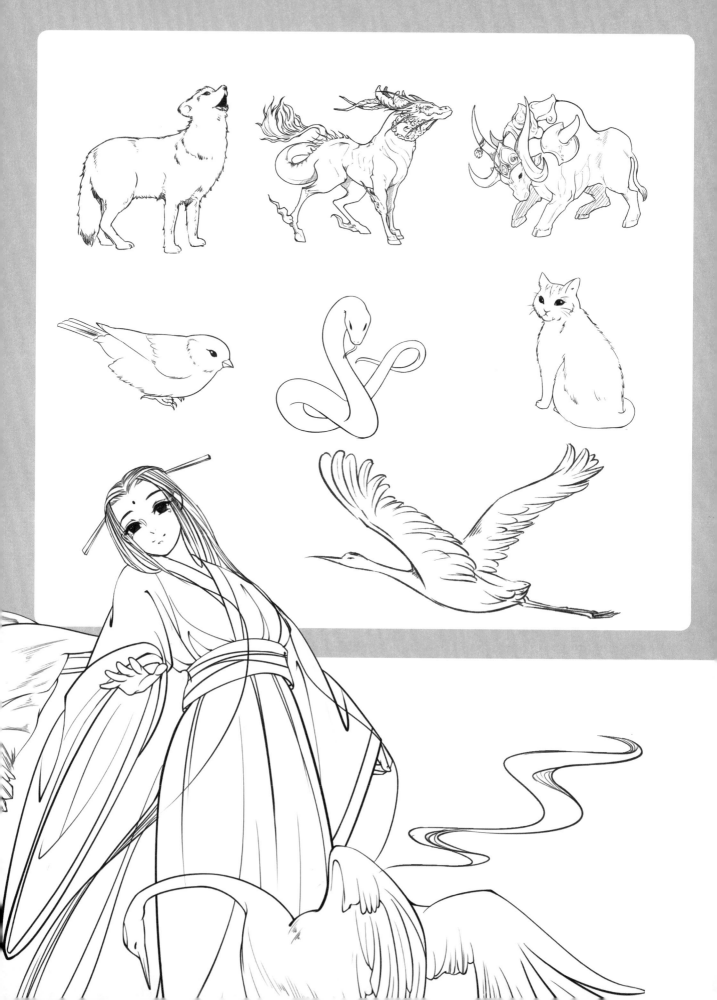

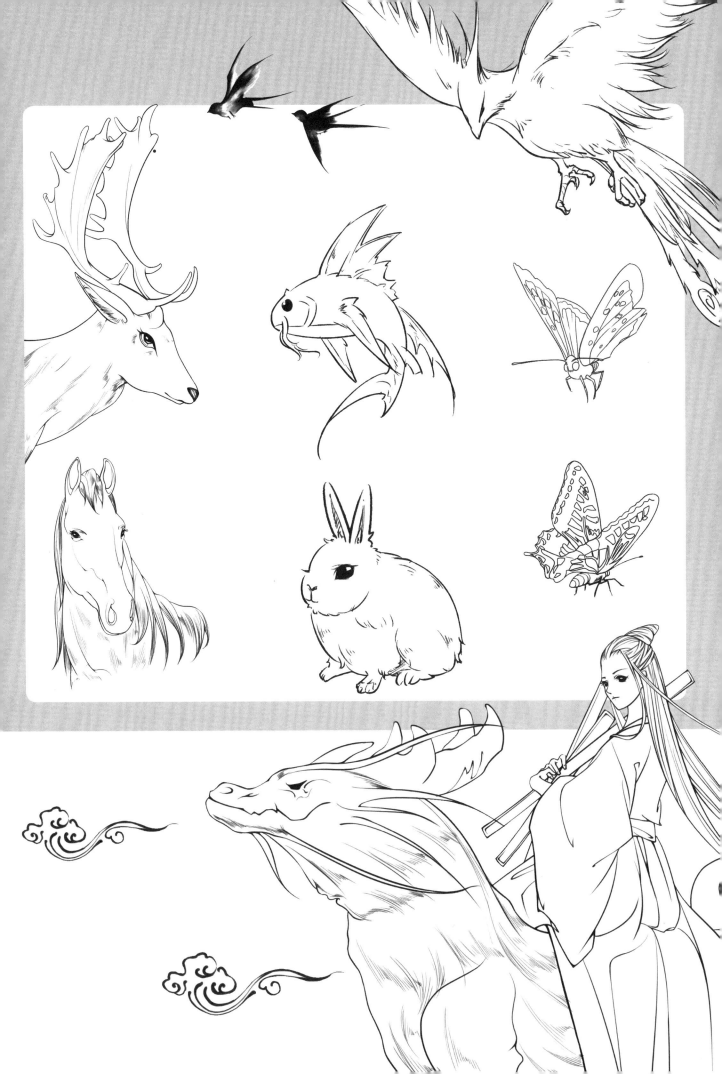

古代服飾特色

古代服飾的樣式豐富，穿搭十分講究，其中的佩飾和衣物上的紋理也都是彰顯人物身分的特徵元素。接下來就一起學習古代服裝的基本內容吧。

5.3.1 古代服裝基本制式

上下分制。主要有襦裙、外衣式的襦裙，或是短褐。

 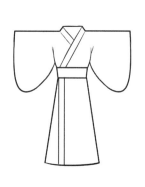

衣裳連制。主要有深衣，曲裾直裾或是襴衫。

通裁（單件）。主要有褙子、披風、大氅、半臂以及圓領袍、道袍、直裰和直身。

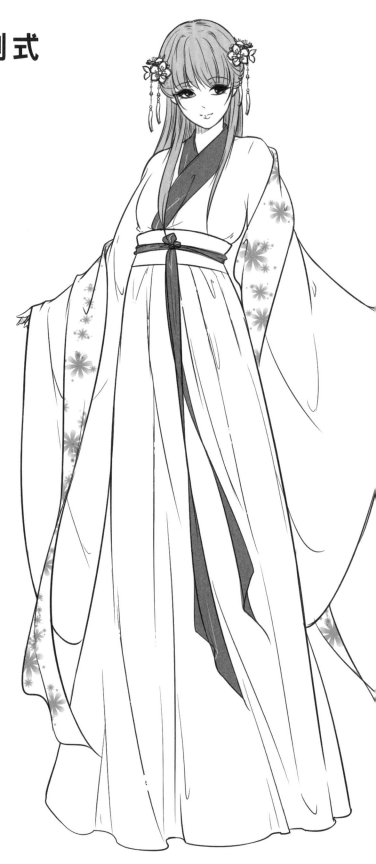

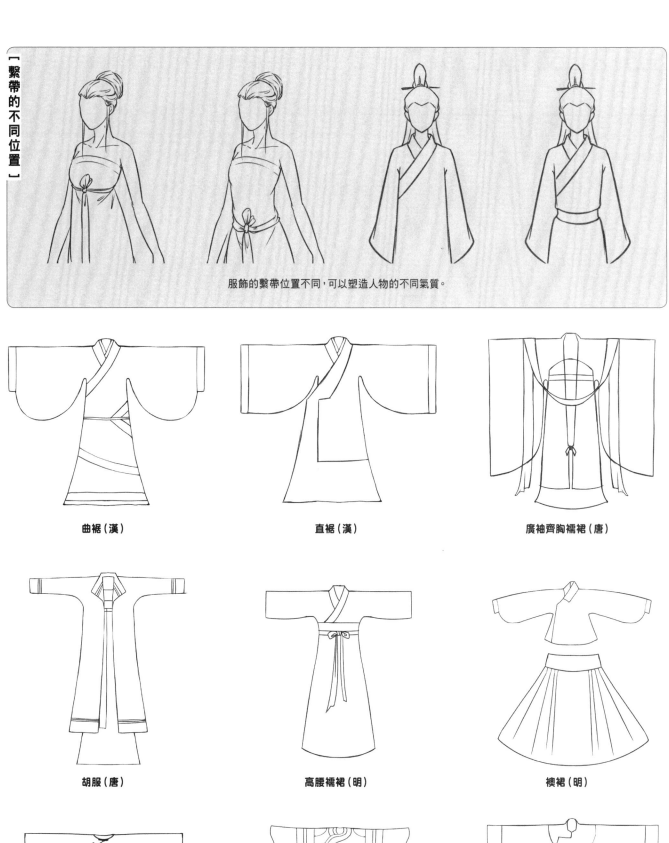

［繫帶的不同位置］

服飾的繫帶位置不同，可以塑造人物的不同氣質。

曲裾（漢）

直裾（漢）

廣袖齊胸襦裙（唐）

胡服（唐）

高腰襦裙（明）

襖裙（明）

褂（清）

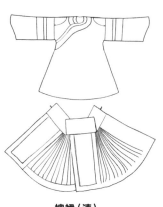

襖裙（清）

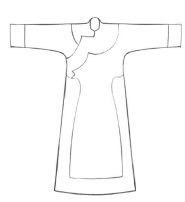

旗裝（清）

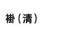

177

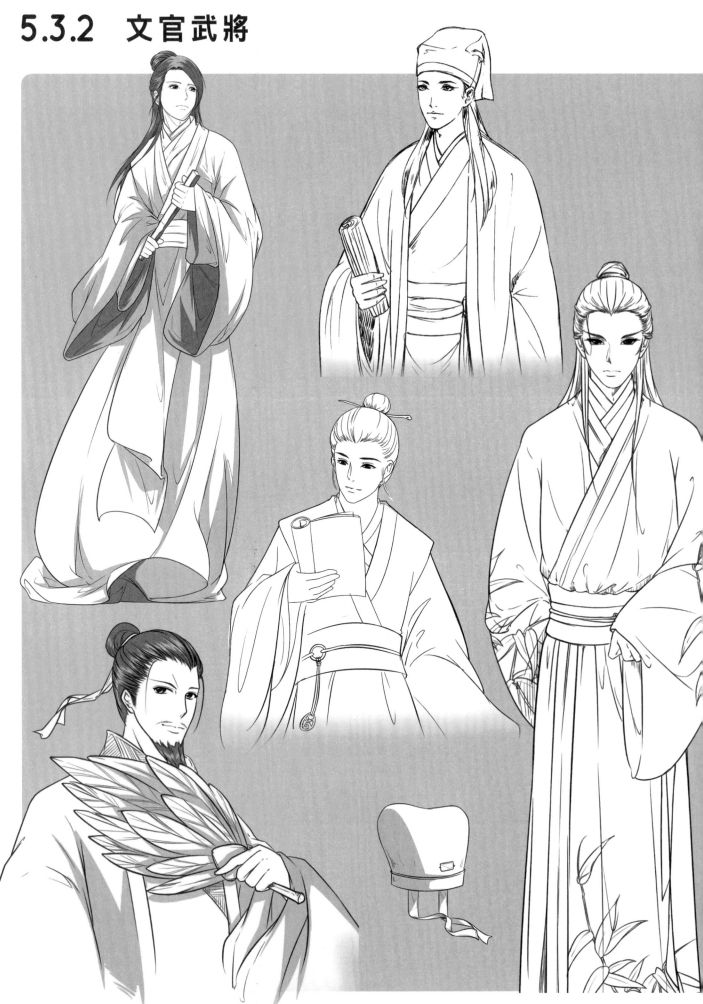

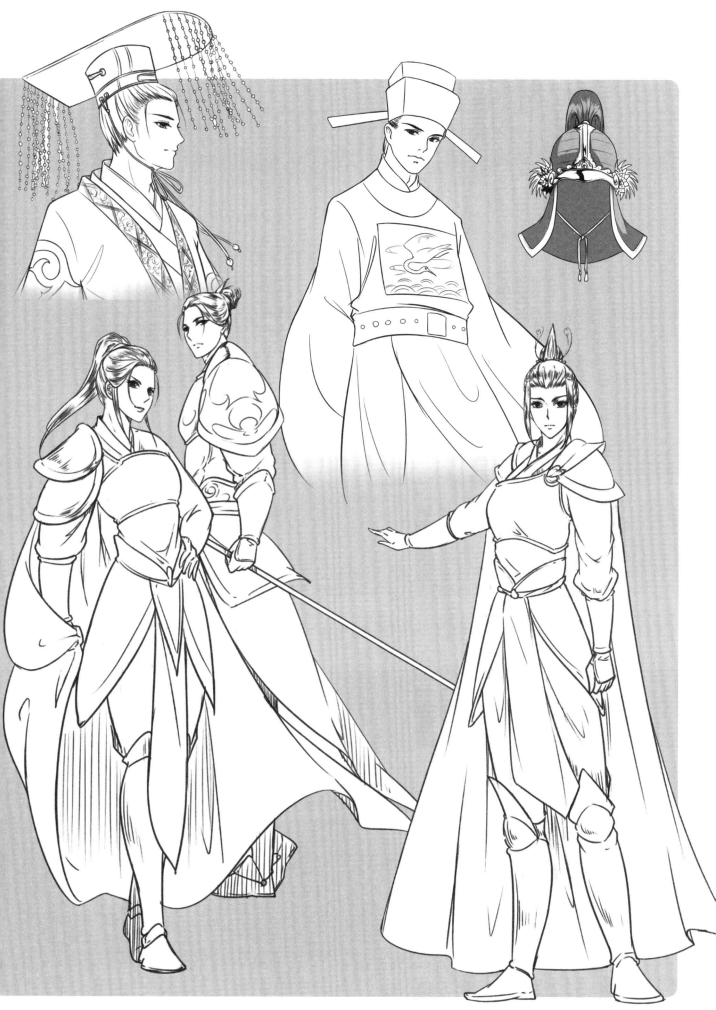

5.3.3　侍女嬪妃

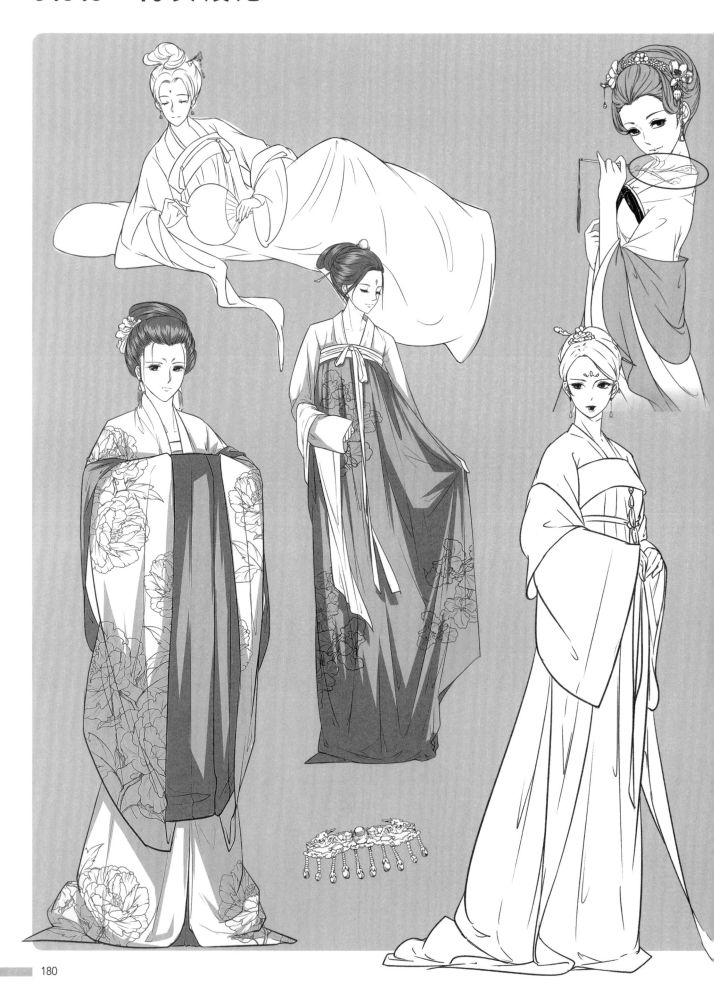

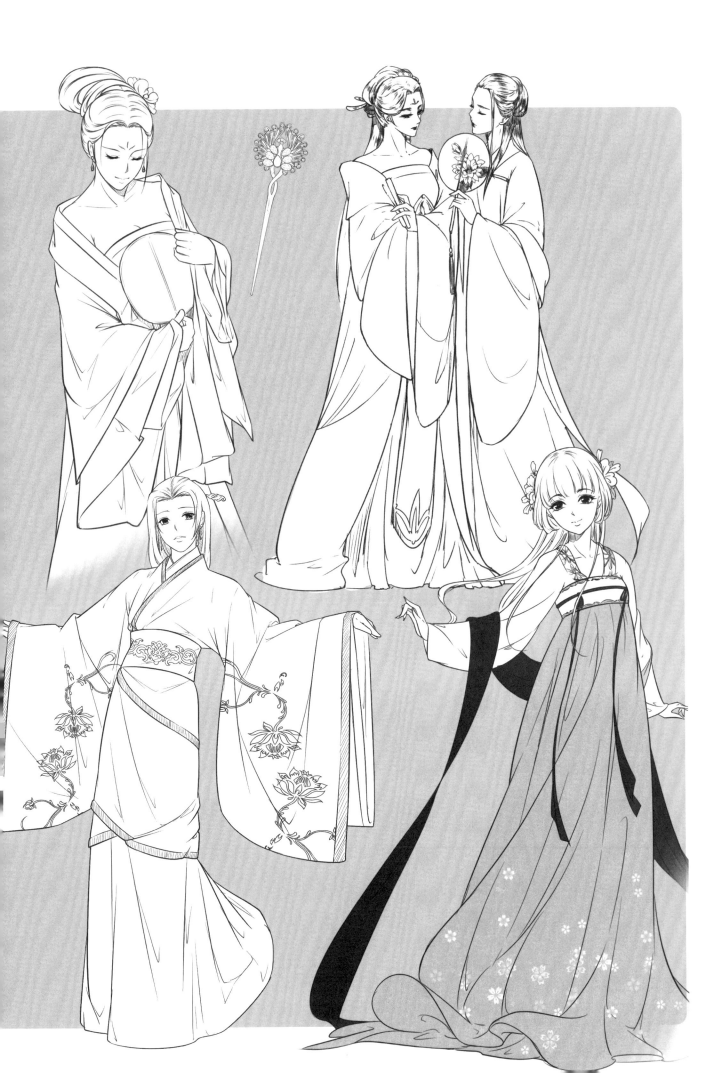

5.3.4 異域風情

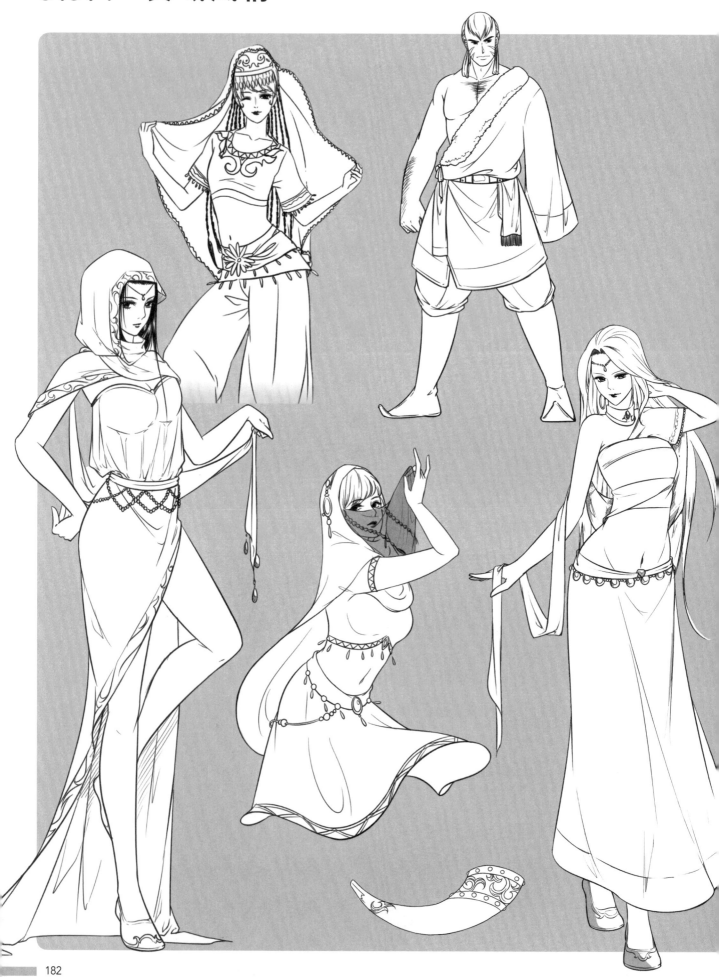

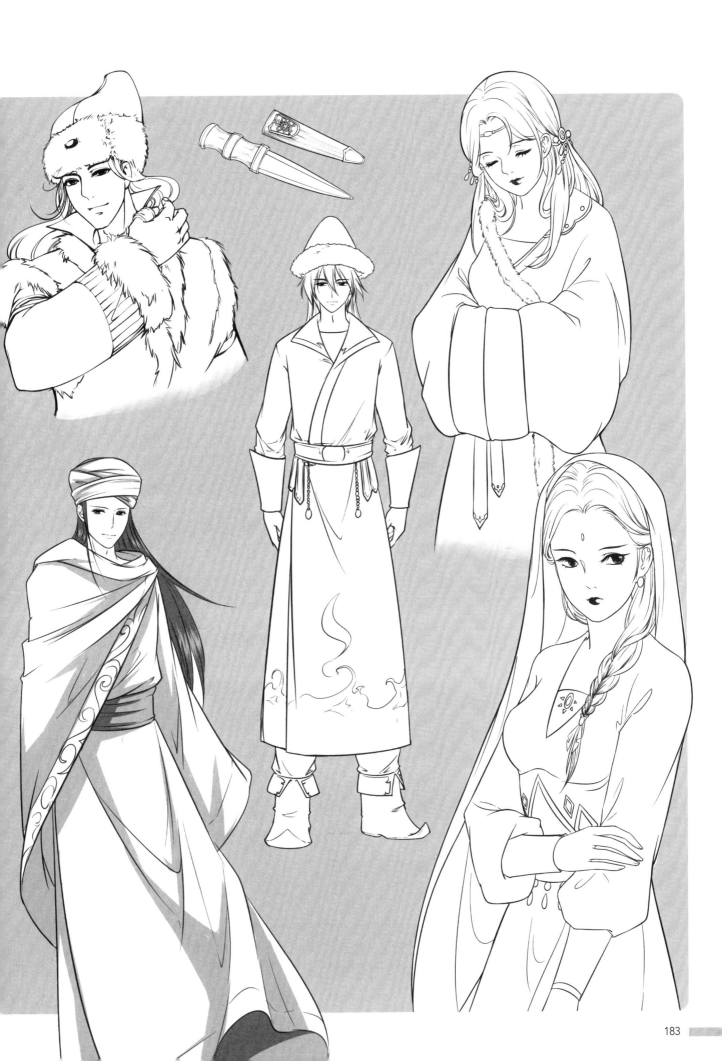

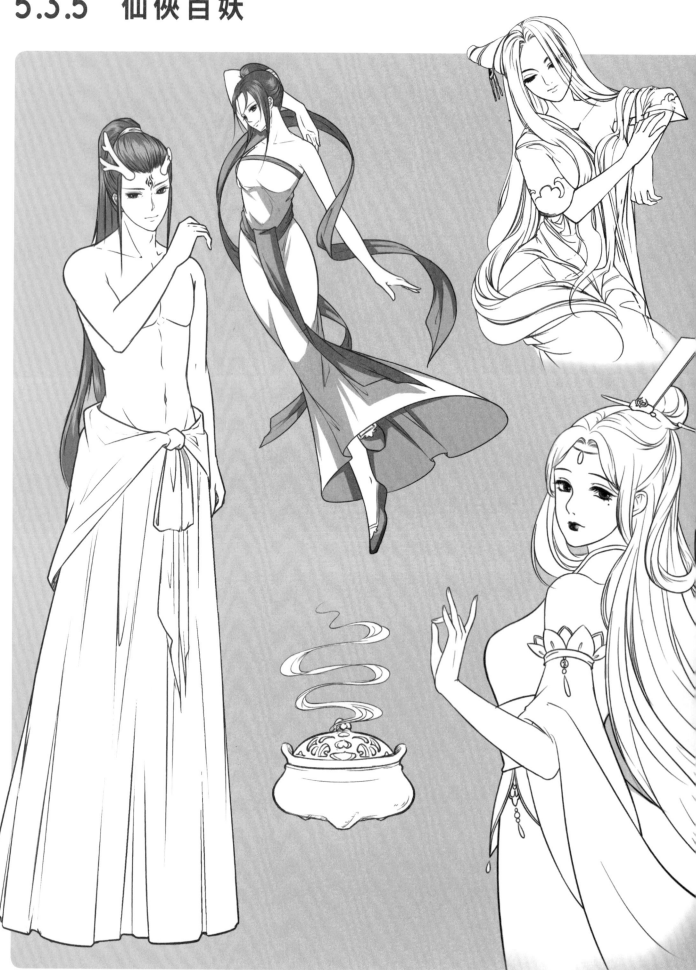

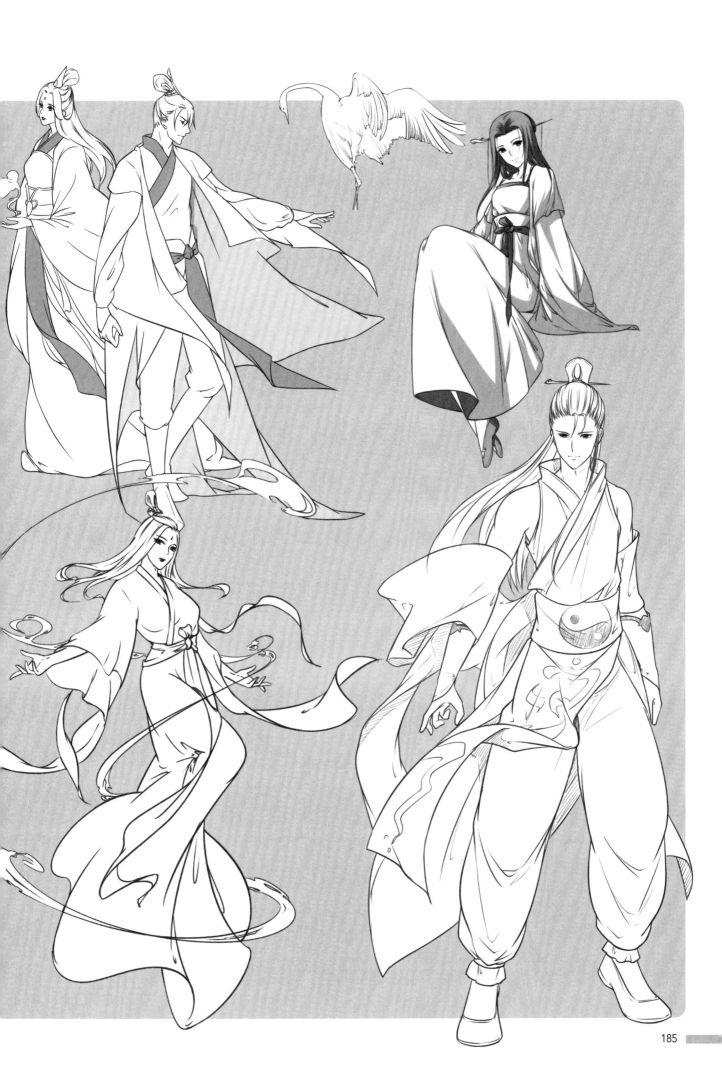

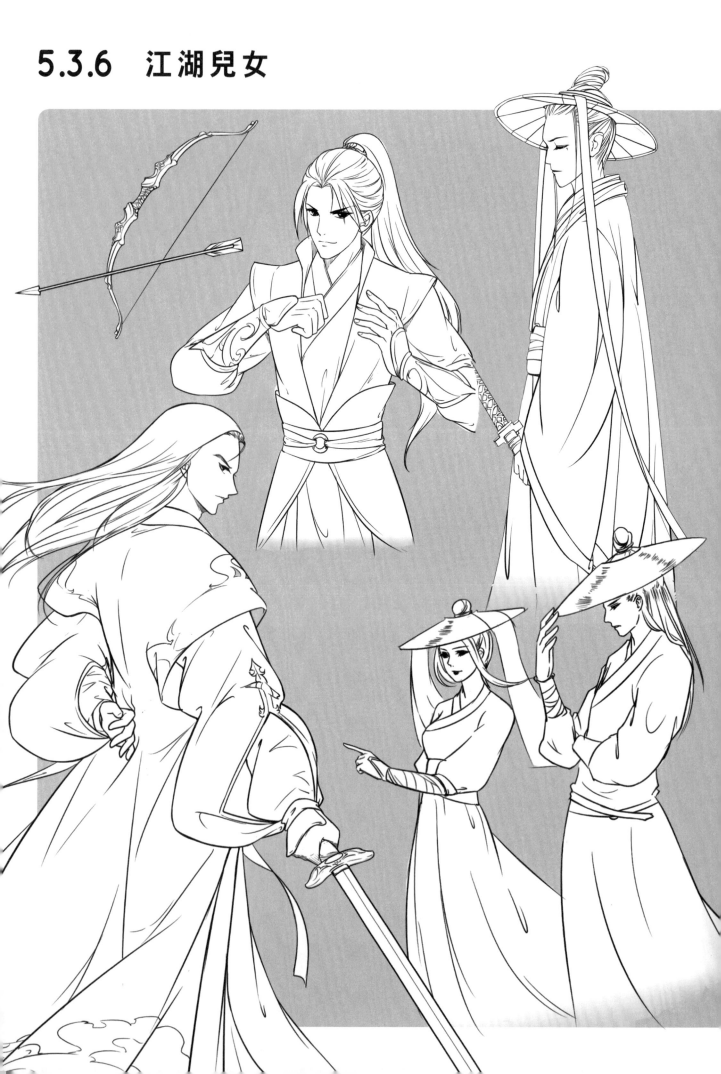

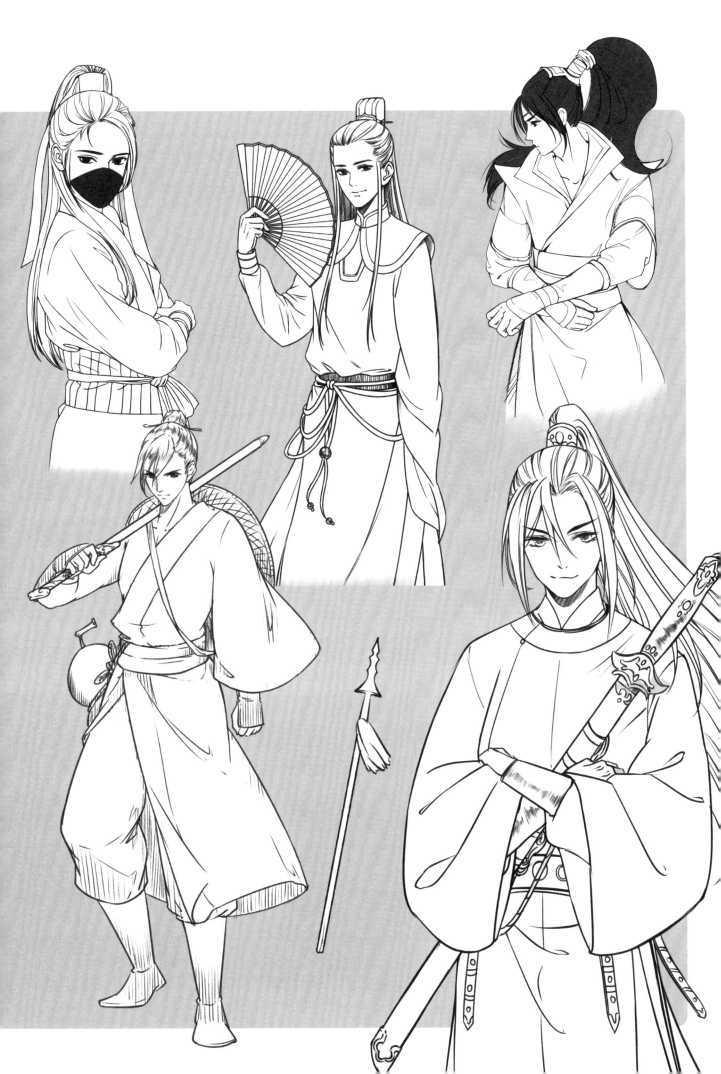

營造古風氛圍的動態姿勢

漂亮的髮型和服飾只能塑造古風人物的形，要想做到真正的神形兼備，還需要在人物的動作上下功夫，使筆下的人物真正具有古風韻味。

5.4.1 古風人物動作特點

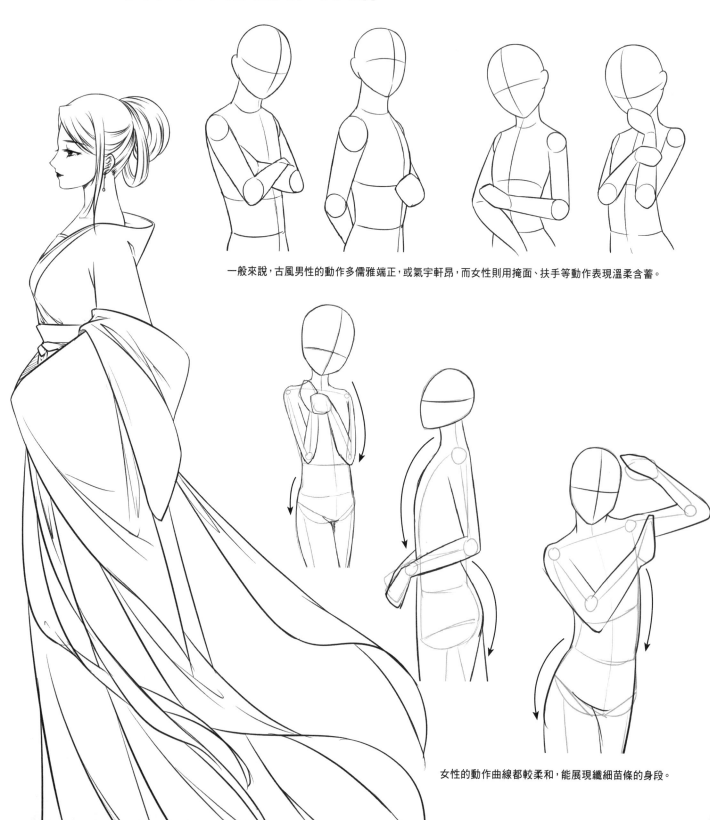

一般來說，古風男性的動作多儒雅端正，或氣宇軒昂，而女性則用掩面、扶手等動作表現溫柔含蓄。

女性的動作曲線都較柔和，能展現纖細苗條的身段。

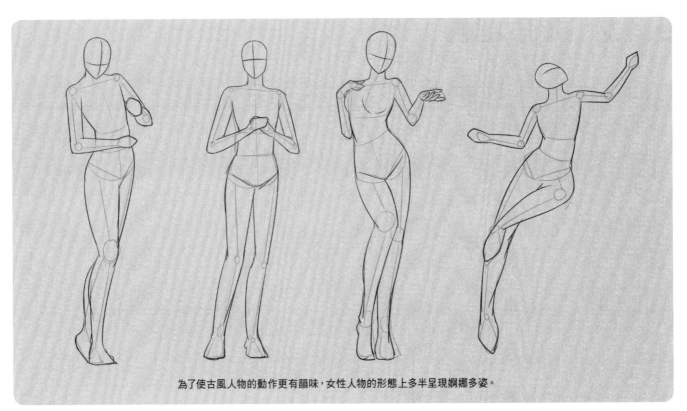

為了使古風人物的動作更有韻味，女性人物的形態上多半呈現婀娜多姿。

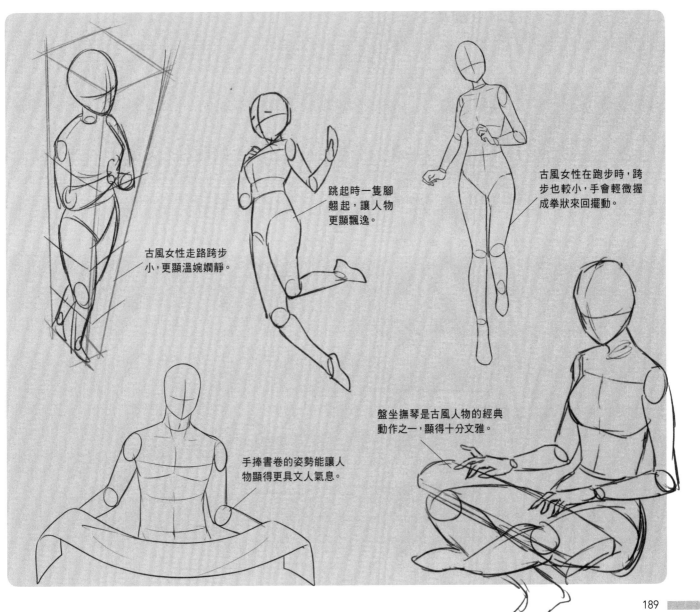

古風女性走路跨步小，更顯溫婉嫻靜。

跳起時一隻腳翹起，讓人物更顯飄逸。

古風女性在跑步時，跨步也較小，手會輕微握成拳狀來回擺動。

手捧書卷的姿勢能讓人物顯得更具文人氣息。

盤坐撫琴是古風人物的經典動作之一，顯得十分文雅。

5.4.2 琴心劍膽

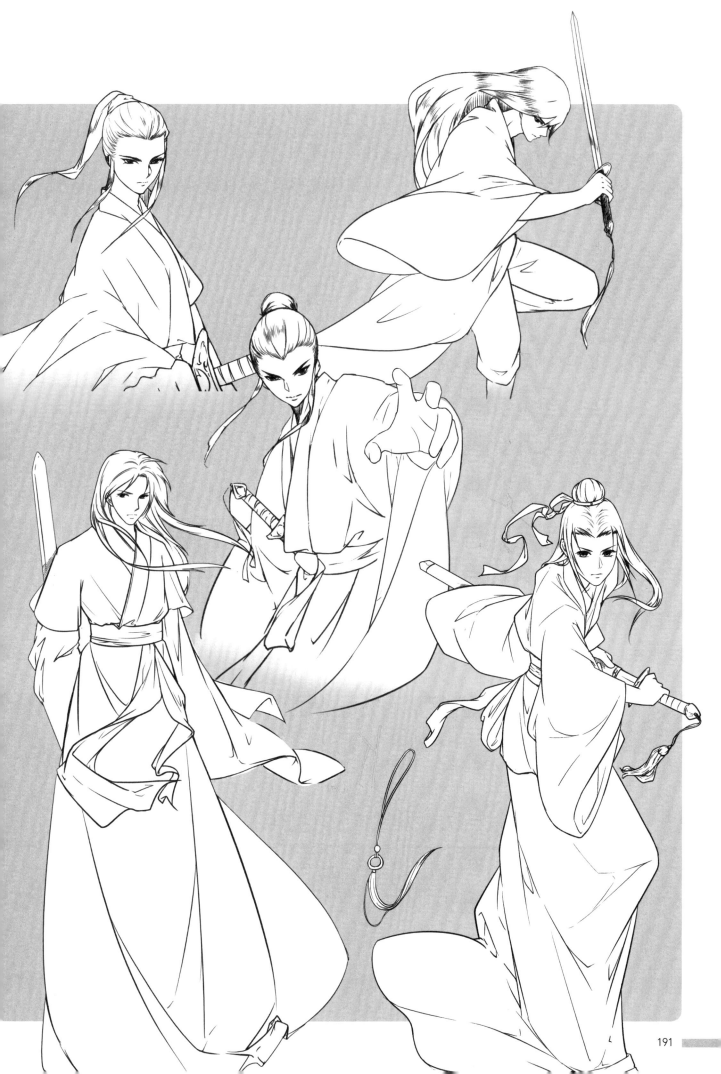

5.4.3　溫文儒雅

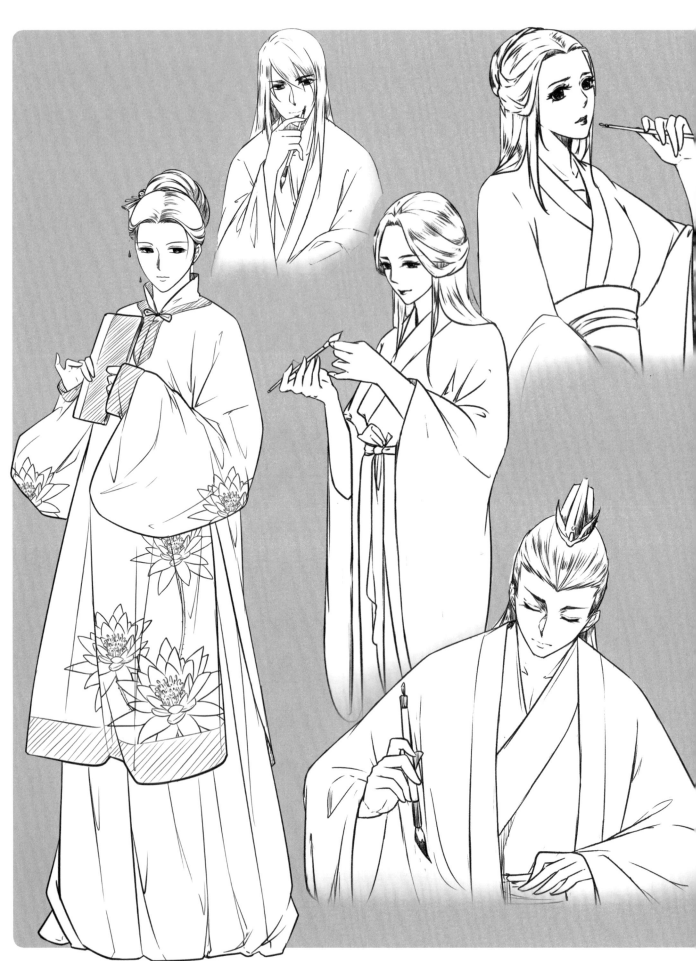

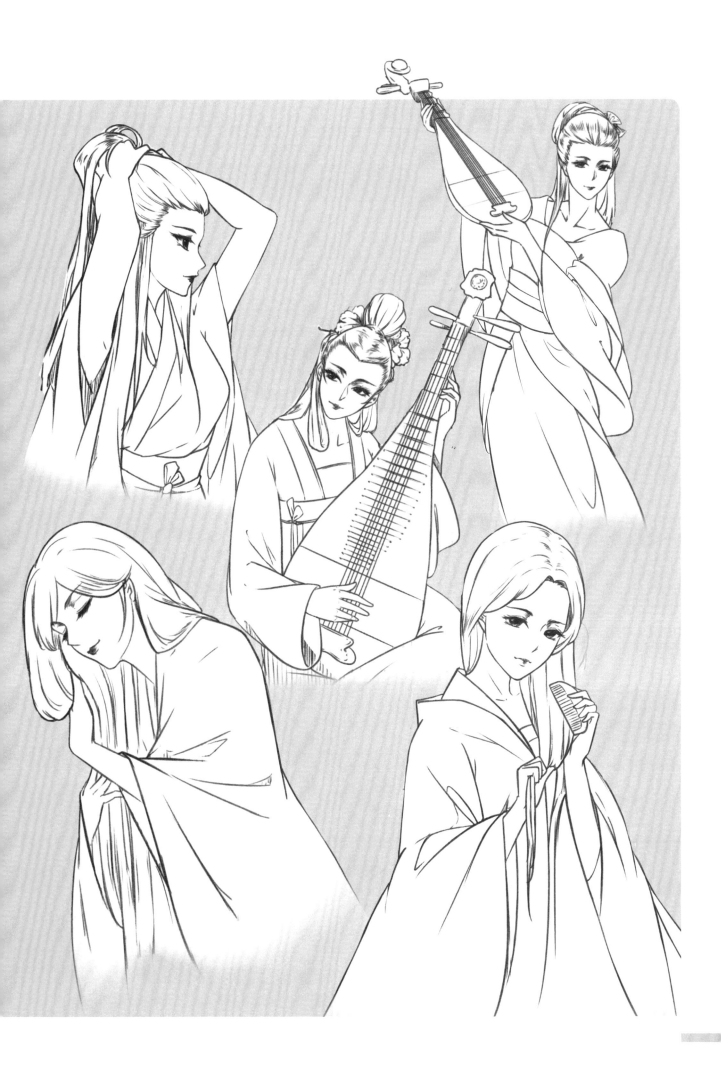

5.4.4 輕歌曼舞

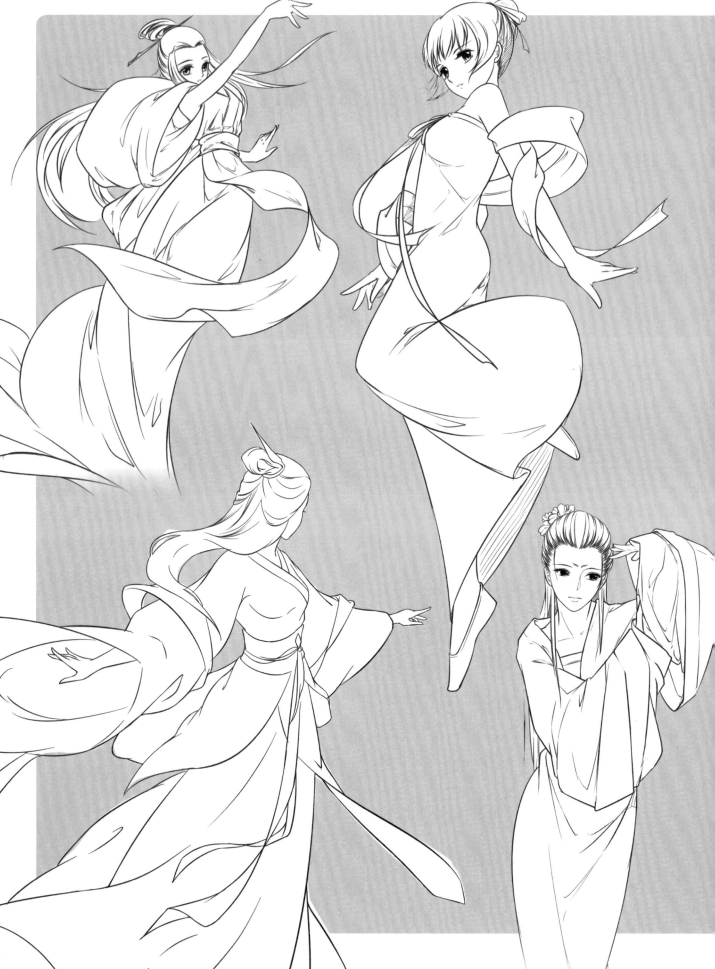

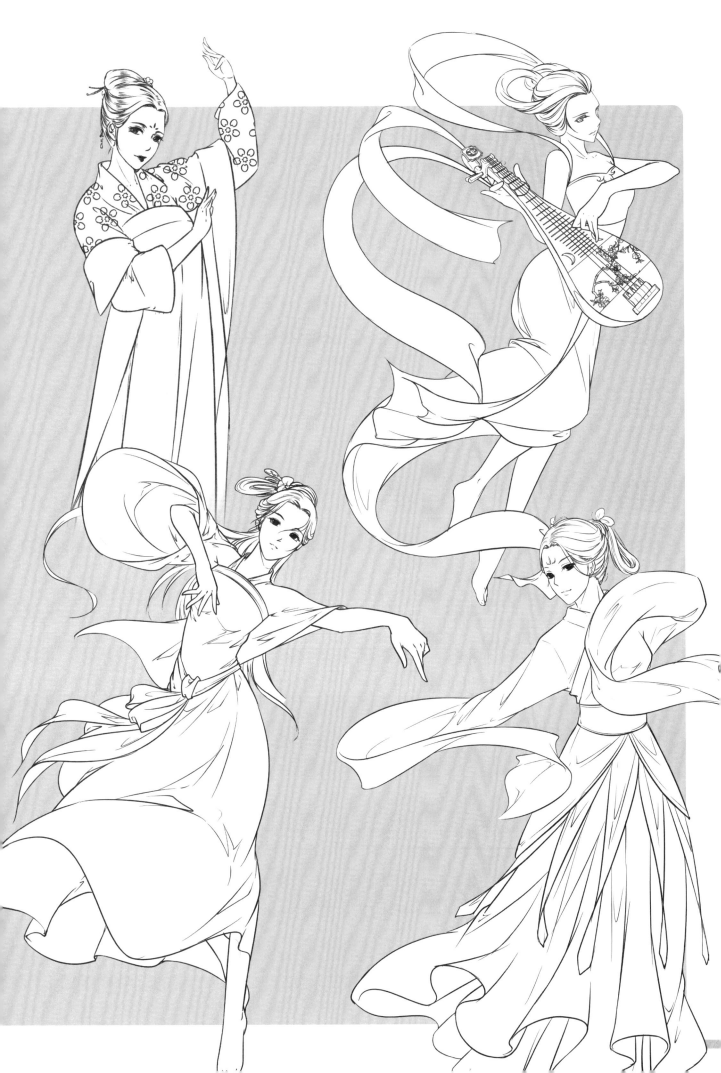

5.4.5 對酒當歌

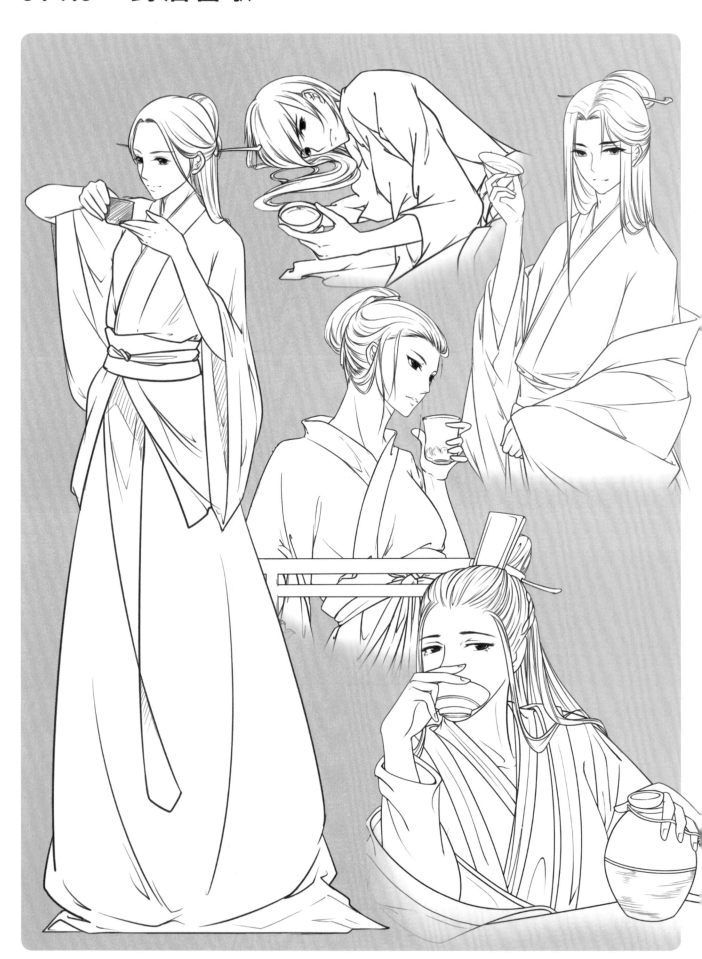

古風人物大集合

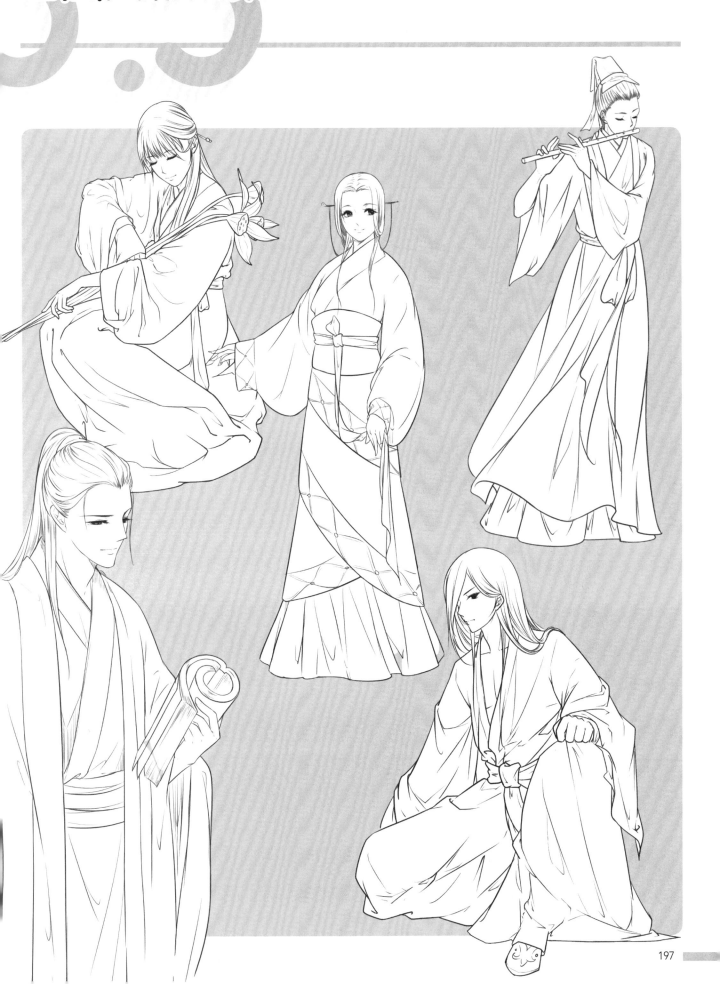

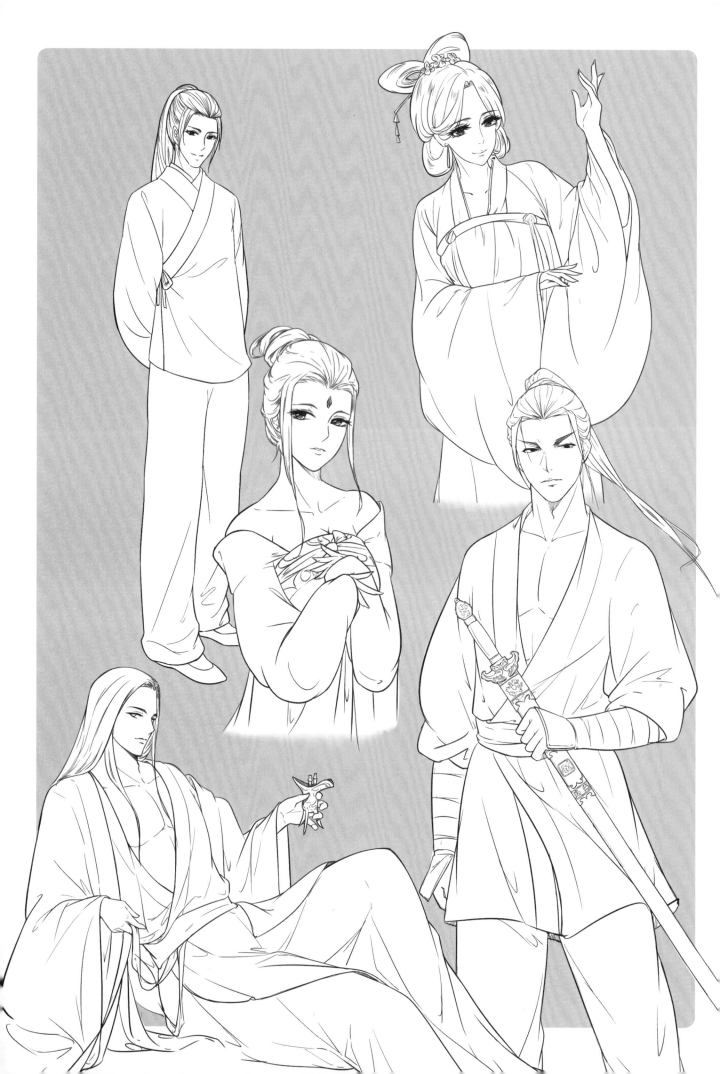

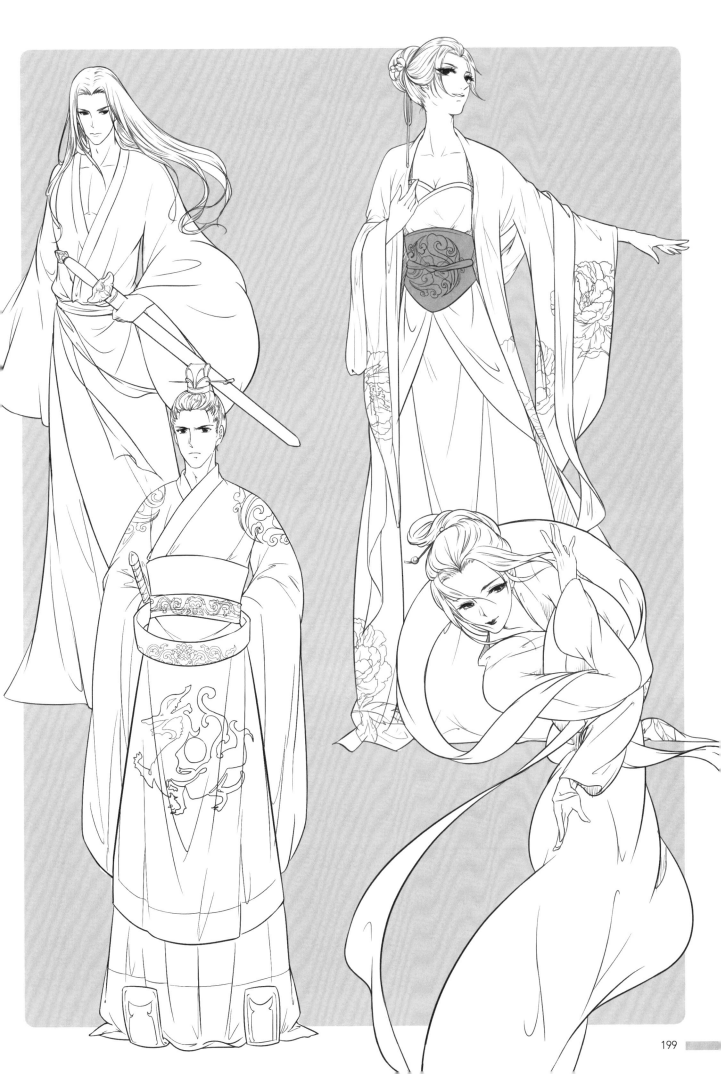

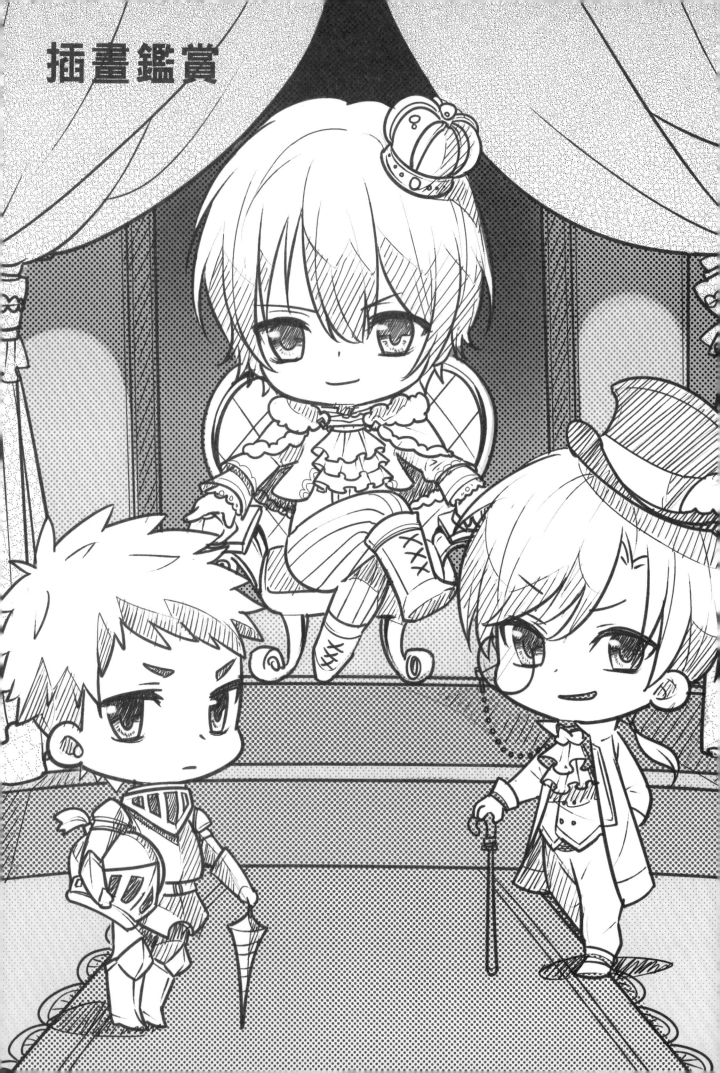

插畫鑑賞

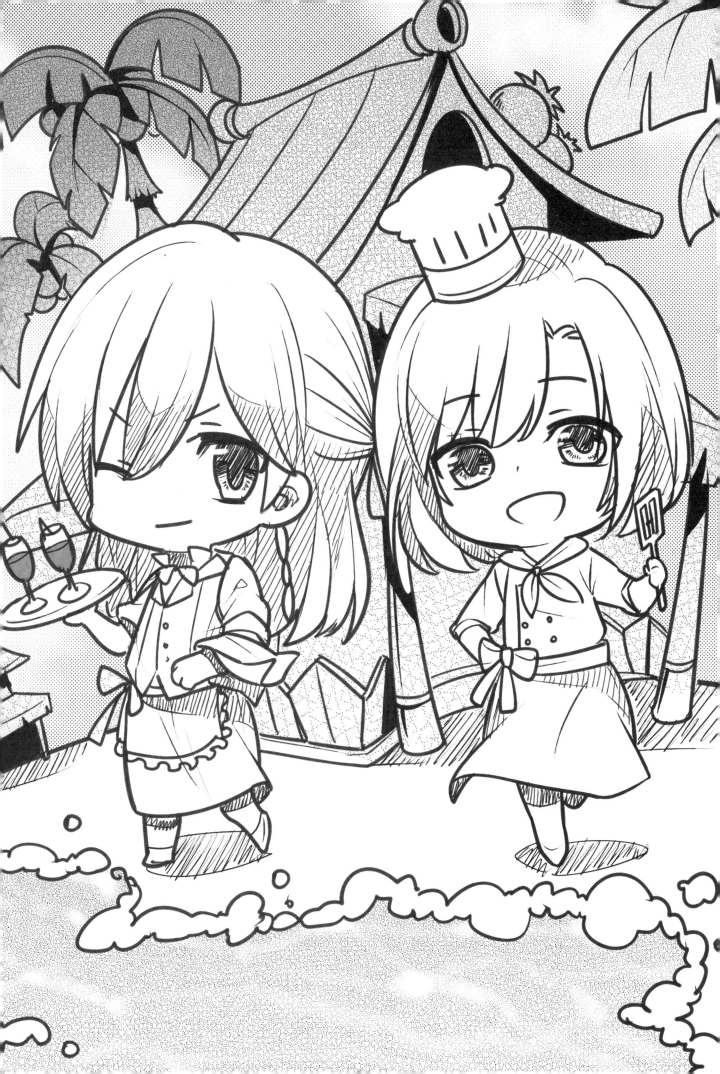

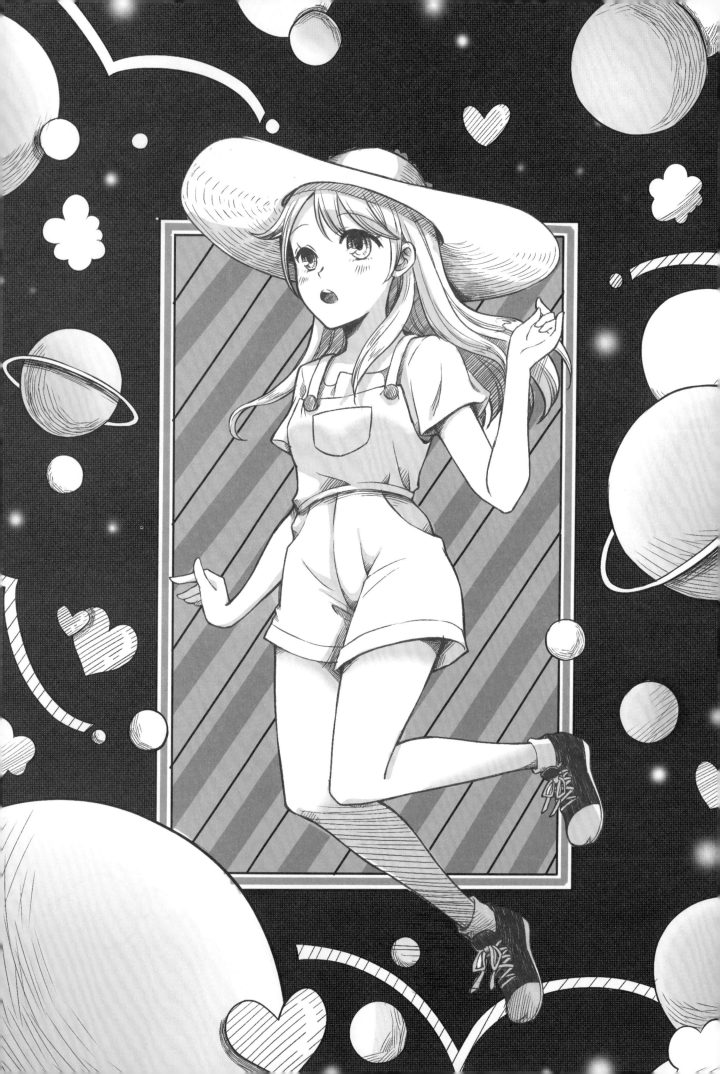

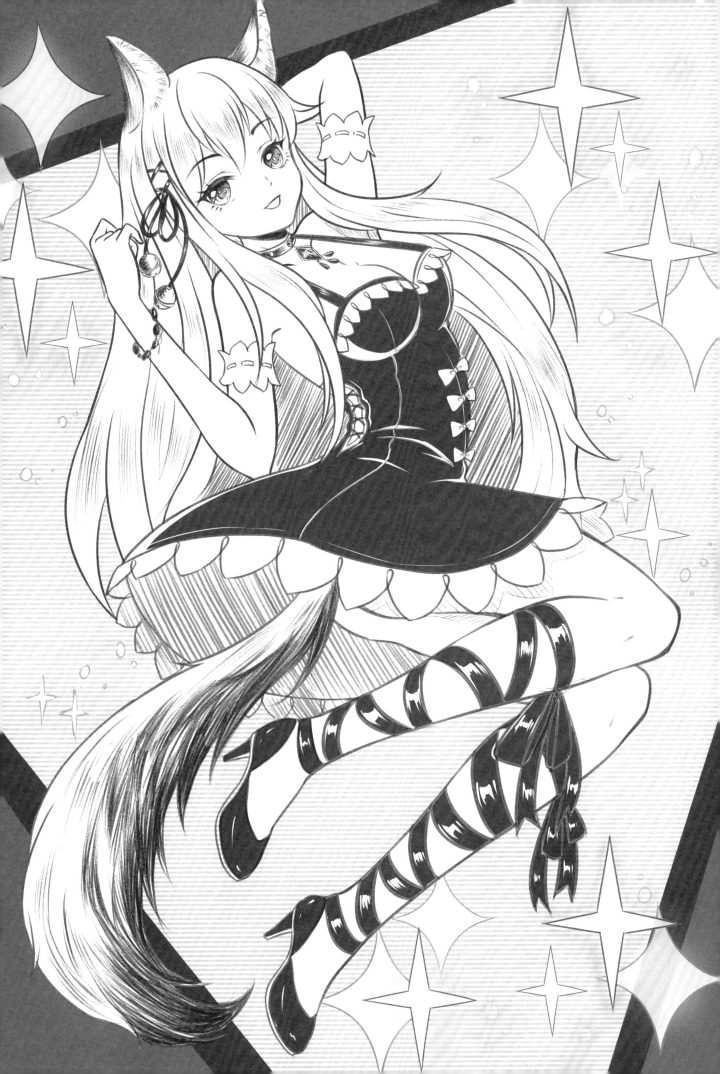

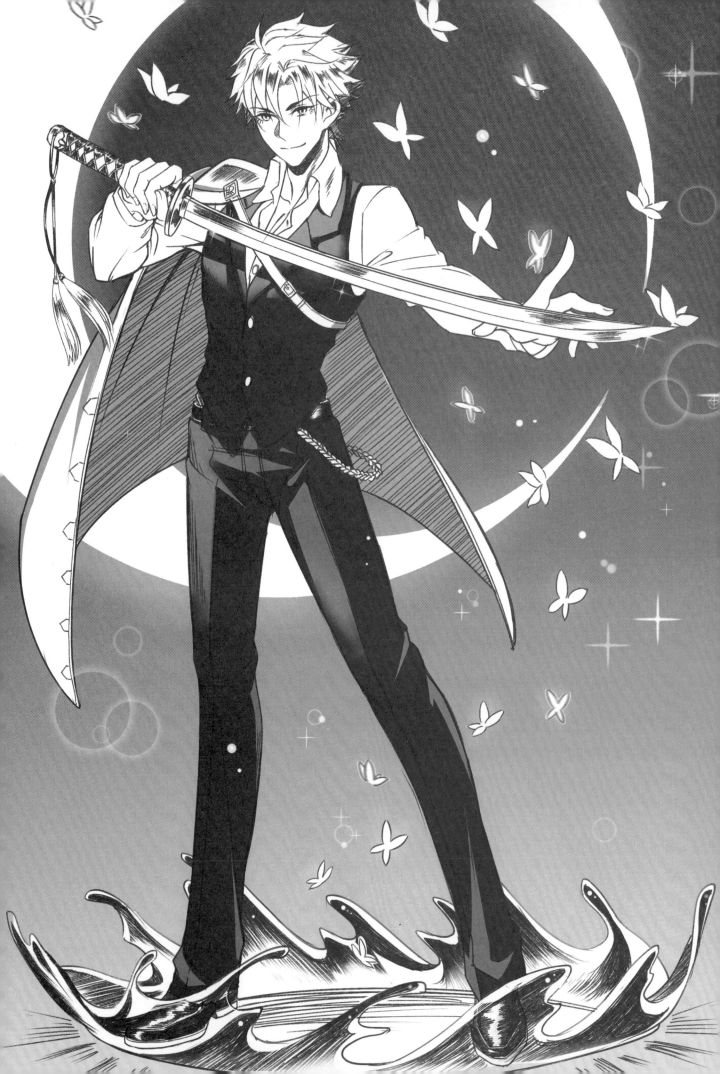

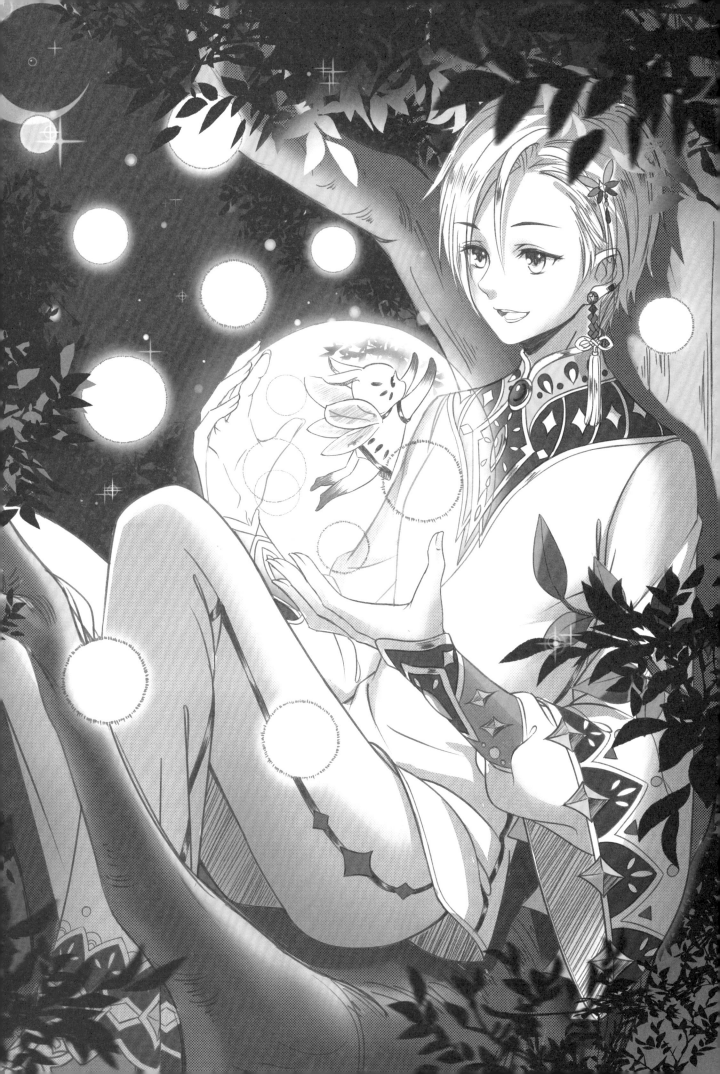

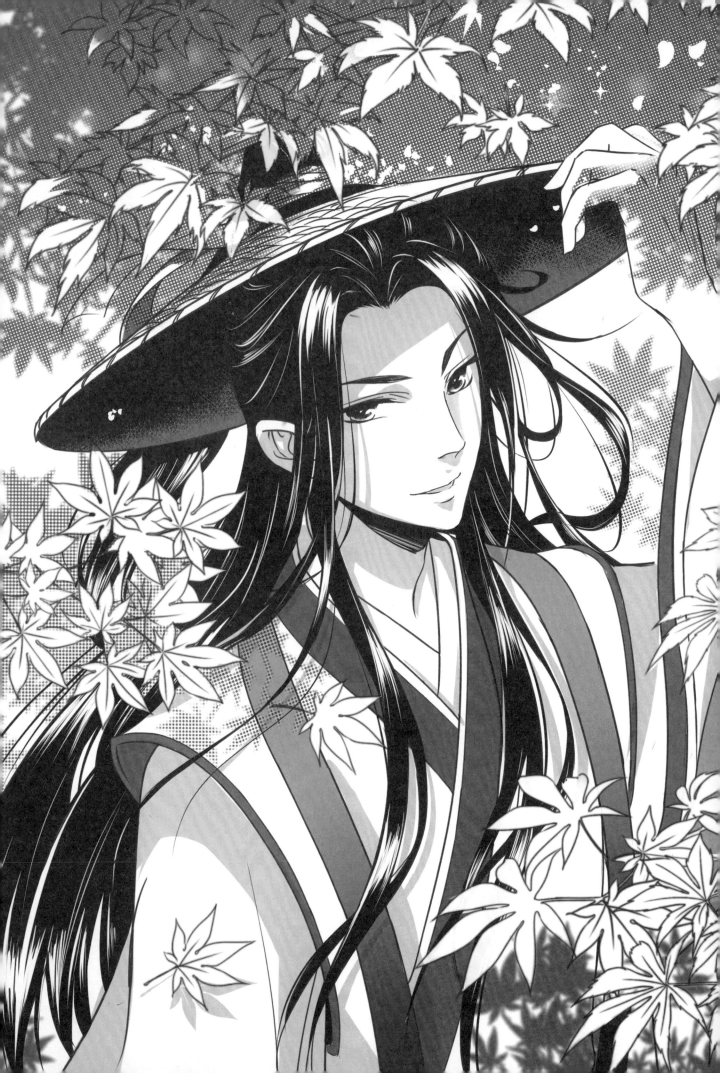

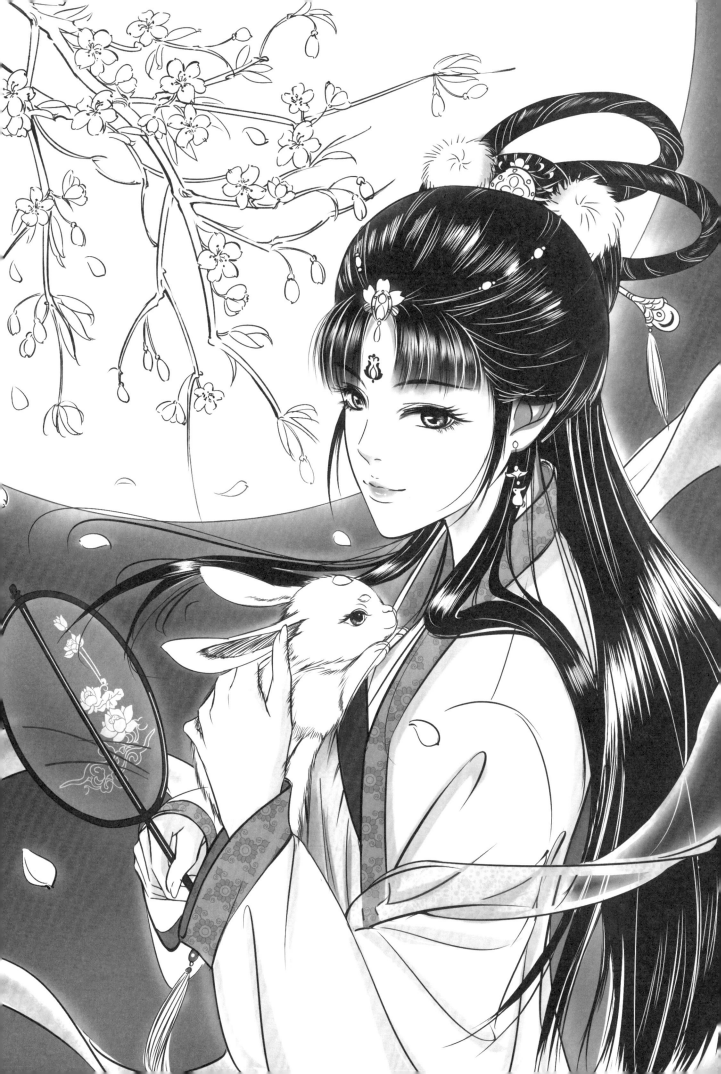

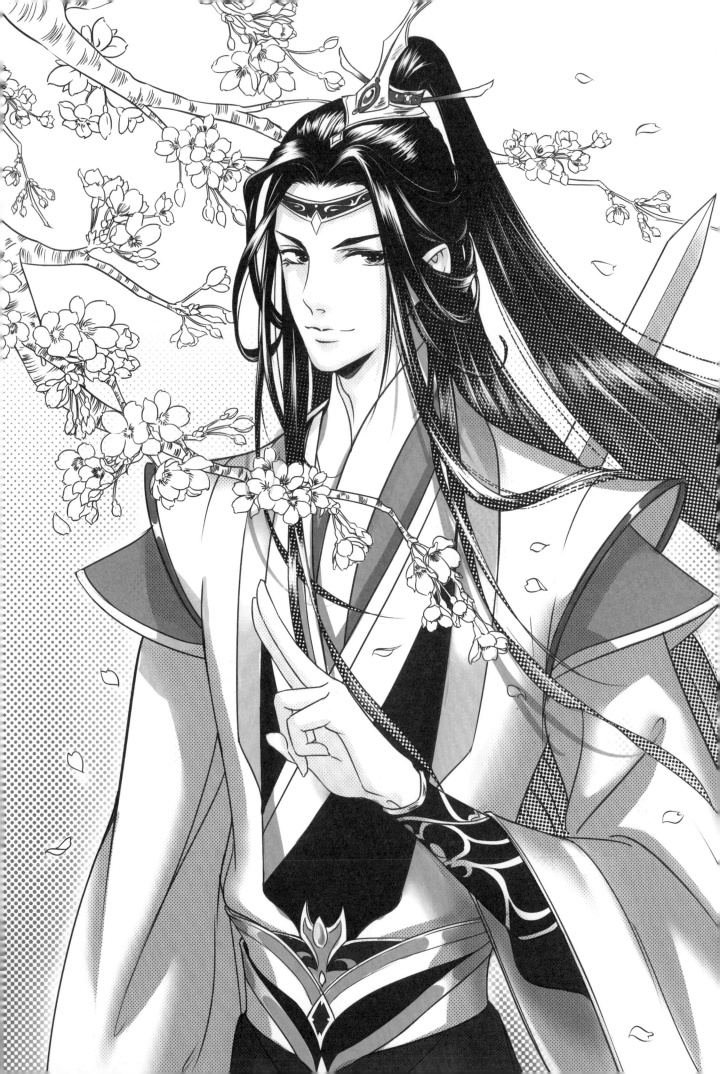